12BIM

—

12e Biennale de l'Image en Mouvement
12th Biennial of Moving Images

—

Centre pour l'image contemporaine
Saint-Gervais | Genève

jrp|ringier

ANDRE ITEN, DIRECTEUR ARTISTIQUE

UNE BIENNALE EN MOUVEMENT DES IMAGES

«Le mouvement ne se fait que si le tout n'est ni donné ni donnable.
Le mouvement n'est pas le déplacement ou la translation, qui ont lieu
lorsqu'un corps est en situation d'avoir à trouver sa place et par
conséquent de ne plus en avoir. Je bouge lorsque je ne suis pas là où je suis.»
Jean-Luc Nancy & Abbas Kiarostami, *L'Evidence du film*

La Biennale de l'Image en Mouvement consacre pour la douzième fois une attention particulière à ce(s) cinéma(s) qui entreprennent d'une manière plus ou moins définie et équivoque une relation aux arts plastiques et visuels, s'inscrivant ainsi dans les interstices multiples de l'art contemporain.

Cette aventure, commencée en 1985, ne s'est pas faite sur les certitudes d'une mission à accomplir mais au contraire sur cette nécessité ressentie de préserver et de développer un espace qui laisserait place à toutes les formes questionnantes et approximatives des images en mouvement. Mais au-delà d'y montrer les œuvres significatives de ces recherches c'est aussi l'impression d'être, nous-mêmes, organisateurs, dans un processus en mouvement qui nous oblige à une mobilité et une ouverture critique à nos propres définitions. Qu'est-ce aujourd'hui qu'un cinéma de *recherche* (auquel il faut éviter d'accoler le mot expérimental)? Qu'est-ce qu'un film *d'artiste* (ou qui revendiquerait ouvertement une position artistique)? Qu'est-ce qu'un film *différent*? Quels sont ces désirs de fusion voire de confusion des genres qui relient aujourd'hui certaines pratiques du cinéma avec celles de l'art contemporain? Plutôt que de répondre à ces questions il nous paraît davantage nécessaire de proposer avant tout mais obstinément une visibilité intelligente des œuvres. C'est-à-dire de contextualiser un rapport public aux œuvres.

Il s'agit donc de faire des choix esthétiques, de mettre en forme l'agencement d'une manifestation qui tente de faire un état des lieux, voire un état de la question, justement à partir de questions qui ne sont pas posées car elles ne peuvent venir et trouver réponses, qu'après l'expérience exigeante du regard. C'est donc sur ce paradoxe qu'il s'agit de construire une histoire visible et un supplément à cette histoire de cinéma(s).

Dans les contextes de la création contemporaine, la Biennale de l'Image en Mouvement a pris ouvertement le parti de proposer des éclairages diffractés sur les œuvres en offrant trois dispositifs de relation aux images. Le dispositif cinématographique qui donne un visionnement linéaire des films, l'exposition qui met en espace des installations offrant un regard avec une temporalité et un déplacement spatial gérés par le spectateur même. Et enfin le lounge qui permet une consultation personnelle des œuvres par le spectateur.

L'organisation des programmes est aussi réalisée avec un souci d'intégrer les œuvres dans un contexte dynamique. A travers les *rétrospectives* les œuvres expriment le processus créatif et sensible d'un artiste ou d'un réalisateur. C'est en découvrant les œuvres dans leur chronologie créative que nous comprendrons le chemin artistique parcouru. Cette année, notre Biennale consacre cinq cinéastes et artistes à travers des rétrospectives qui toutes évoquent un parcours exemplaire et unique. Elles prennent acte de ces croisements que tissent les œuvres avec les respirations du temps de l'Histoire et le développement d'un processus artistique singulier et personnel. C'est aussi l'occasion de découvrir, à travers une rétrospective, le travail moins ou mal connu d'un auteur qui nous rappelle que le développement d'une œuvre artistique est une élaboration qui doit prendre son temps, jour après jour, et explorer des zones plus obscures ou considérées parfois comme mineures

dans leur espace de création. Ce sera dans leur déploiement chronologique que l'approche rétrospective des œuvres deviendra éclairante sur leur contribution à la recherche artistique.

Les *focus* sont quant à eux une section qui permet de faire découvrir au moyen d'un ou deux programmes le travail d'un auteur. Consacrés souvent à de jeunes artistes qui ont déjà une œuvre remarquable, ils sont aussi parfois l'occasion de faire connaître ou reconnaître le travail exemplaire d'un auteur dont l'importance de l'œuvre a été trop mal saisie.

Mais si cet ouvrage rappelle la programmation de ces deux principales sections, la Biennale offre d'autres événements qui permettent de présenter un état des lieux plus objectif de ce pan de la création contemporaine. C'est, notamment, à travers une *compétition internationale* ouvertement ciblée sur des auteurs de moins de 35 ans que nous découvrirons de jeunes talents. C'est aussi avec la *rencontre des écoles d'art et de cinéma* que nous pourrons appréhender les questions actuelles de formation qui vont déterminer une prochaine génération de réalisateurs et d'artistes. C'est enfin avec l'*exposition* que nous présenterons dans l'espace du Bâtiment d'art contemporain une dizaine d'installations vidéo réunies sous le titre de *culture hors sol* constituant un choix d'œuvres qui abordent des questions liées à l'exil, au déplacement volontaire ou non, et qui éclairent à leur manière les lancinantes questions actuelles de l'émigration et de l'intégration sociale et culturelle.

La Biennale a pris volontairement le parti des cinémas en marge de la production audiovisuelle surconsommée et aux esthétiques formatées par les médias de masse. Elle veut défendre ce cinéma élargi (*expanded cinema*) comme la recherche audiovisuelle la plus féconde et nécessaire à la pratique artistique des images. Il en va de l'avenir du cinéma comme de celui de l'art contemporain.

FRANÇOIS BOVIER

LA COMMUNAUTE EXILEE DE PEDRO COSTA

Le cinéma de Pedro Costa (Lisbonne, 1959), présentant un univers d'une rare cohérence et concrétude, explore les conséquences de l'immigration et les conditions de vie du sous-prolétariat au Portugal: l'œuvre de sa maturité [1] prend pour sujet des personnes déracinées de leur territoire et de leur culture, rejetées à la périphérie de la ville de Lisbonne; ces exilés du Cap-Vert, avec d'autres Portugais défavorisés, forment une nouvelle communauté qui vit dans la marginalité et la précarité. Nouant une étroite complicité avec les sujets qu'il filme, Costa s'immerge dans le milieu dont il retrace l'existence et la survivance quotidiennes. Nous pouvons soutenir que Costa récapitule et renouvelle dans le même temps les différentes phases du cinéma militant, en évoluant entre la fiction et le documentaire. D'une part, ses films, tournés avec des non-acteurs, manifestent un mouvement d'épure qui se radicalise avec le temps: les moyens techniques deviennent de plus en plus légers, actualisant le programme d'une «caméra-stylo» [2]. D'autre part, nous assistons, avec la dernière partie de son œuvre (*No Quarto da Vanda*, 2000; *Juventude em Marcha*, 2006), à une «pollinisation» du cinéma de fiction par les techniques du «direct» [3], rejouée à l'ère du numérique. En quelque sorte, Costa est un auteur de «tiers-cinéma» [4] opérant en Europe. Mais que l'on ne s'y trompe pas: au niveau de l'écriture, Costa fait preuve d'une indéniable maîtrise formelle, allant à l'encontre de la saisie du sujet sur le vif.

[1] Après un premier long métrage qui n'entretient pas de relation directe avec les films qui suivent (*O Sangue*, 1989), Costa réalise un cycle centré sur les immigrés et les déclassés de Lisbonne, constitué d'une «fiction», *Ossos* (1997), d'un «documentaire», *No Quarto da Vanda* (2000), et d'une «fiction», *Juventude em Marcha* (2006). Cet ensemble, que nous appelons par convention le cycle de Fontaínhas, est précédé par *Casa de Lava* (1994), un film qui met en place les éléments explorés par la suite. Rappelons que Fontaínhas est non seulement le nom du bidonville en périphérie de Lisbonne, mais aussi un village sur une des îles du Cap-Vert. Costa a par ailleurs réalisé un documentaire pour la série Cinéma de notre temps sur le montage de *Sicilia!* par Danièle Huillet et Jean-Marie Straub, au Fresnoy (*Où gît votre sourire enfoui?*, 2001). [2] Astruc annonçait l'avènement d'une nouvelle ère dans le cinéma, en prenant pour modèle l'écriture: «La mise en scène n'est plus un moyen d'illustrer ou de présenter une scène, mais une véritable écriture. L'auteur écrit avec sa caméra comme un écrivain écrit avec un stylo.» (Alexandre Astruc, «Naissance d'une nouvelle avant-garde: la caméra-stylo», in *L'Ecran français*, n° 144, 30 mars 1948, repris dans *Du Stylo à la caméra... Et de la caméra au stylo: écrits (1942-1984)*, Paris, Editions de L'Archipel, 1992, p. 327.). [3] Marsolais a forgé l'expression de «pollinisation» de la fiction par les techniques du direct pour rendre compte de la dynamique de fécondation entre le cinéma-vérité et le film de fiction: «Le direct a peut-être abouti momentanément à une impasse, mais il faut surtout retenir qu'il a favorisé le renouvellement en profondeur du cinéma de fiction et qu'il lui a permis de se diversifier. Il est possible aujourd'hui de distinguer plusieurs types de fictions issus de cette 'pollinisation'.» (Gilles Marsolais, *L'Aventure du cinéma direct*, Paris, Seghers, 1974, p. 321.). [4] Nous faisons ici référence au manifeste «Vers un troisième cinéma» de Fernando Solanas et Octavia Getino (*Tricontinental*, n° 3, 1969, repris dans «Fernando Solanas ou la rage de transformer le monde», in *CinémAction*, n° 101, 2002).

L'élémentarisme du sang et de la lave: *O Sangue* (1989), premier long métrage détaché du reste de l'œuvre, constitue un film de genre paradoxal, combinant des traits de style «auteuriste» aux codes du film noir (notamment à travers le recours à un éclairage direct et à une photographie noir/blanc contrastée). L'intrigue, pour le moins elliptique, se noue autour de la désagrégation d'une famille dans un village: le père, gravement malade, disparaît mystérieusement, suite à un chantage; le frère aîné (Vicente, 17 ans) noue une relation amoureuse avec une jeune fille (Clara, jouée par Inês Medeiros, au centre du prochain film de Costa); le frère cadet (Nino, 10 ans) se fait enlever par un oncle qui cherche à lui inculquer les codes de la bonne

société contre son gré... Liens du sang et désunion, évocation du sang versé et prédominance des éléments liquides (dont une rivière qui fait figure de leitmotiv), tels sont les principaux thèmes qui traversent cette fiction distendue, soulignant les inégalités entre classes sociales par le contraste entre la vie aisée à la ville et la pauvreté dans le village. Le film emprunte tour à tour le point de vue des différents protagonistes, qui ne se croisent qu'occasionnellement — et le plus souvent sur le mode de l'affrontement. Il n'en ménage pas moins quelques plages de respiration et instants de bonheur, à l'instar de cette scène de fête de Noël au village, où l'on suit le jeune couple, juste avant l'enlèvement de Nino (et dont l'envers est constitué par le Nouvel An en ville, avec la famille séparée, le bruit de feux d'artifice se substituant à la musique populaire). *O Sangue* n'est pas exempt d'un certain maniérisme qui s'exprime par le biais de citations cinéphiliques: telle scène, face à un aquarium et des tortues géantes, fait écho à *Secret Agent* (Alfred Hitchcock, 1936); telle autre, face à une surface d'eau où menace de choir une jeune fille, renvoie à *Mouchette* (Robert Bresson, 1967). De façon générale, Costa reconduit dans ce film l'esthétique des débuts du cinéma parlant, tout en exhibant la matérialité de la pellicule et en faisant saillir la texture d'éléments bruts et non apprêtés (le lacis entrelacé des arbres et de la broussaille dans la forêt, des habits neufs enfilés et un repas au restaurant pris avec hostilité par Nino, etc.). Ce style citationnel et nostalgique disparaît dès le film suivant, qui expose les conséquences de la colonisation portugaise au Cap-Vert.

66← *Casa de Lava* (1994), qui débute à Lisbonne, se situe après le prologue dans une île volcanique du Cap-Vert, inversant le mouvement d'extension des colonies portugaises [5]. A emprunter un point de vue rétrospectif (donc illégitime), ce film récapitule avant terme le propos du cycle de Fontaínhas, centré sur les bidonvilles de Lisbonne: il s'agit pour un ouvrier, plongé dans le coma à la suite d'une chute d'un échafaudage, de revenir sur sa terre natale, sans en avoir lui-même conscience; le spectateur découvre ainsi la vie d'une communauté contrainte pour une part de sa population active à l'exil, mais à travers le point de vue d'une infirmière venue de Lisbonne (Inês Medeiros), dont la présence mutique trouble les habitudes de la communauté. Le film, placé sous le règne de la sécheresse, relate un impossible éveil dans une terre volcanique aux contours torturés: l'intrigue, des plus elliptiques, tend à disparaître au profit de corps qui hantent l'espace; plus précisément, Costa ausculte le rapport physique, immédiat, d'hommes et de femmes à des lieux désertiques, retraçant une topologie d'attentes, de frustrations et de tensions. L'infirmière, procédant à une campagne de vaccination, propage la mort, métaphore des maladies instillées par la civilisation occidentale. La jeune femme, faisant elle-même l'expérience d'une personne déplacée, dort sur la plage, à côté du dispensaire où elle a conduit son patient; le lendemain, elle trouve un chien mort sur la plage, qui par son intervention lui a évité un viol.

66← Film raréfié et minimaliste, *Casa de Lava* procède par accumulation de perceptions et de sensations qui s'empilent en larges couches stratigraphiques: Costa pratique là un cinéma du non-dit et de l'impossibilité à communiquer, l'île constituant en elle-même un espace d'enfermement. L'homme reprend conscience, mais sans que l'infirmière ne parvienne à s'intégrer à cette communauté qu'elle traverse sans véritablement nouer de liens. Effort de deuil et mémoire de l'esclavage, le film est hanté par une dynamique entropique, par un cataclysme qui se traduit sensiblement par la menace du volcan, comme dans ce plan implacable construit en hommage à la fin de *Stromboli* (Roberto Rossellini, 1950, avec Ingrid Bergman): Inês Medeiros gît sur le sol, vêtue d'une robe rouge, à côté d'une coulée de lave, symbole concret

d'un difficile enracinement dans cette terre aride. C'est cette même communauté
désœuvrée que Costa suivra dans les bidonvilles de Lisbonne, *Casa de Lava* constituant
ainsi le hors-champ inatteignable qui hante le cycle de Fontaínhas. Aussi n'est-ce
pas un hasard si la lettre écrite par un émigré du Cap-Vert à sa famille restée sur place
dans *Casa de lava* ponctue telle une litanie *Juventude em Marcha*.

[5] Rappelons que le Cap-Vert est colonisé par le Portugal en 1465 ; ces îles volcaniques, malgré la sécheresse due à la déforestation, demeurent
sous leur occupation jusqu'en 1975. *Casa de Lava* est tourné dans l'île de Fogo, où se situe le point culminant du Cap-Vert, à savoir un volcan encore
en activité.

La communauté expropriée: Dans le cycle de Fontaínhas proprement dit, Costa
suit les mêmes personnages qui évoluent d'un film à l'autre, à savoir des immigrés
capverdiens et des Portugais de souche qui forment une famille s'étendant à
l'ensemble du quartier. Costa construit ainsi, si ce n'est des «films de famille»,
du moins une archive personnelle, en documentant des lieux voués à disparaître.
Ossos (1997) le fait encore avec les moyens techniques du «cinéma de fiction»,
en recourant à un opérateur qui tourne en 35mm, à des éclairages soignés et à une
structure fictionnelle. *No Quarto da Vanda* (2000) représente un tournant radical
dans la démarche de Costa: les moyens du numérique permettent d'abolir la distance
de l'opérateur vis-à-vis du sujet filmé, sans renoncer pour autant à la construction
du cadre et au façonnement de l'ambiance sonore. *Juventude em Marcha* (2006)
réintègre un dispositif fictionnel, à partir des personnages des deux films précédents.

Ossos met en scène la misère qui a gagné le bidonville de Fontaínhas à Lisbonne,
renommé dans la fiction Estrella d'Africa. Le film expose le dénuement auquel
sont réduits les habitants du quartier, sans pathos ni atermoiement. Tina, l'amie de
Clotilde (Vanda Duarte), tente de mettre fin à ses jours et à ceux de son jeune
enfant, en ouvrant le gaz dans son appartement. Le père, qui s'était dérobé au
moment de l'accouchement, enlève l'enfant avant de l'abandonner: mendiant en
ville avec le bébé, il cherche d'abord à le vendre à une infirmière venue à son secours,
puis à une prostituée (Inês Medeiros). Clotilde, qui ne pardonne pas au père de
l'enfant de son amie ce rapt, mènera à son terme le geste manqué de Tina, à travers
un déplacement: découvrant l'inconstant mari chez l'infirmière, elle ouvre le gaz
puis ferme le verrou de la porte. Entre ces deux séquences, la mise en scène emprunte
le ton du constat clinique: les corps sont contraints et enfermés par le cadre,
émaciés et réduits à leur seule ossature, la chair devenant tout au plus le support
où s'inscrivent des traces, des coups. Les rares mouvements de caméra, au sein
d'un film énoncé en plans fixes, prennent un sens poignant, comme lorsque la caméra
suit à travers un long travelling le père qui arpente la rue, dérobant aux regards
le bébé qu'il enlève dans un sac-poubelle. Une fois encore, l'opposition entre les
milieux intérieurs bourgeois et l'absence d'intimité dans le quartier est médiatisée
à travers le personnage de l'infirmière, en quête de corps à panser, d'affects à
soulager. Ces transports quotidiens de la périphérie aux quartiers bourgeois impliquent
une adaptation du cadre et de la distance, dont l'adéquation dépend étroitement du
territoire à occuper, à emprunter: aux plans serrés, à échelle humaine, dans l'espace
restreint mais habitable du quartier, s'opposent les plans plus larges dans les
intérieurs aisés, où Tina et Clotilde font le ménage. Mais nous pourrions tout aussi
bien souligner la capacité de résistance de ces corps, formant une communauté
primitive, entretenant des liens dans la solitude. C'est ce sens de l'occupation de
l'espace par les personnages qui prévient le film de déchoir dans l'esthétisation
de la misère, Costa conférant au contraire une dignité à ces corps et à ces visages [6].

[6] Amiel exprime bien ce sentiment d'adéquation entre le point de vue du sujet filmant et les sujets filmés: «Il ne s'agit pas d'"embellir" la misère,
il s'agit de lui donner sa place, qui est envahissante, comme celle de la douleur ou de la mort, imposant leur sensibilité propre à l'horizon de toute chose.
Le monde de Costa n'est pas effacement: il est sur-présence, éclatement de la sensibilité. On aurait voulu une grisaille plus conventionnelle? La
puissance de la douleur s'affiche dans une perfection plastique comme s'affiche celle d'une *pietà* dans la perfection de sa composition.» (Vincent
Amiel, «Pedro Costa et le grave empire des choses», in *Positif*, n° 488, octobre 2001, p. 60.)

66←
66←
67←
67←

Nous retrouvons Vanda Duarte au centre de *No Quarto da Vanda*. Les derniers films de Costa, nous l'avons dit, ouvrent à nouveau les termes d'un débat qui a été relancé par le cinéma direct. Mais les enjeux ont été posés, en d'autres termes, dès la fin des années 1920, dans le contexte du documentaire militant. Sans revenir sur les polémiques entre les partisans du cinéma joué (voir, par exemple, la notion de «typage» chez Eisenstein [7]) et ceux du cinéma non joué (voir, par exemple, *L'importance du cinéma non joué*, de Vertov [8]), nous pouvons souligner l'affinité entre la position d'un Costa et une des notions au centre du «ciné-œil», en l'occurrence la «fabrique des faits» [9]: dans les deux cas, il s'agit d'organiser des faits et de ressaisir des personnes dans leur milieu. Mais nous pourrions tout aussi bien convoquer les prises de position de Grierson, partisan lui aussi d'une immersion dans le sujet et dans les faits. Celui-ci énonçait en ces termes les «principes de base» du cinéma documentaire: «1. Nous croyons que la capacité du cinéma à se mouvoir partout, à observer et à faire des choix à partir de la vie elle-même, peut donner lieu à une nouvelle forme d'art vivante. Les films des studios ignorent largement la possibilité d'ouvrir l'écran au monde réel. [...] 2. Nous croyons que l'acteur authentique (ou natif), et que la scène authentique (ou native), sont les meilleurs guides pour l'interprétation cinémato-graphique du monde moderne. Ils apportent au cinéma un fond plus vaste de matériaux. [...] 3. Nous croyons que les matériaux et les histoires extraits du réel non apprêté peuvent être plus subtils (plus réels en un sens philosophique) que le matériel joué. Un geste spontané acquiert à l'écran une valeur particulière. Le cinéma a la capacité extraordinaire de souligner le mouvement façonné par la tradition ou poli par le temps.» [10]

[7] S. M. Eisenstein, «Notre Octobre» (1928), *Au-delà des étoiles*, Union Générale d'Editions, Paris, 1974, p.177–184 (traduit par Luda et Jean Schnitzer); «Through Theater to Cinema» (1934), *Film Form: Essays in Film Theory*, Harcourt, Brace and World, New York, 1949, p.3–17 (traduit par Jay Leyda). [8] Dziga Vertov, «L'importance du cinéma non joué» (septembre 1923), *Articles, journaux, projets*, Paris, Union Générale d'Editions, 1972, p.50–57 (traduit par Sylviane Mossé et Andrée Robel). [9] Vertov peut ainsi écrire: «Encore une fois nous ne voulons plus de la FEKS (fabrique de l'acteur excentrique à Léningrad), ni de la ‹fabrique d'attractions› d'Eisenstein. [...] Nous voulons seulement UNE FABRIQUE DES FAITS. Filmage des faits. Triage des faits. Diffusion des faits. Agitation par les faits. Coups de poing des faits.» (Dziga Vertov, «La fabrique des faits» [juillet 1926], *Articles journaux, projets, op. cit.*, p.84–85.) [10] John Grierson, «First Principles of Documentary», in *Screen*, hiver 1932, repris dans Forsyth Hardy (éd.), *Grierson on Documentary*, New York, Praeger Publishers, 1971, p.146–147 (notre traduction).

Quoi qu'il en soit, Costa fait non seulement l'économie d'acteurs professionnels dans *No Quarto da Vanda* (2000), mais entretient encore un rapport immédiat aux gens et aux lieux qu'il filme: muni d'une caméra numérique, parfois accompagné d'un preneur de son [11], il tourne quotidiennement, pendant une année, dans le quartier de Fontaínhas, en cours de démolition, ramenant près de 130 heures de rushes. Le film a son origine dans le désir manifesté par Vanda Duarte de tourner non plus dans une fiction, mais dans un documentaire, où elle se contente d'exister, d'être son propre personnage — ce qui ne manque pas de problématiser la place du spectateur [12]. Costa opère une plongée dans cette communauté désœuvrée en prenant pour centre de gravitation la chambre de Vanda, avec le trafic qui s'y noue, construisant ainsi un document sur un lieu déréalisé et voué à la destruction, ponctué par les prises de drogue si ce n'est ritualisées, du moins naturalisées. Costa cherche le cadrage pour rendre les faits et la situation, le lit de Vanda consti-tuant le lieu central de la chambre; il est attentif à la centralité d'objets autour desquels les gestes s'organisent, tels que le briquet, la feuille d'aluminium et l'annuaire téléphonique nécessaire à la préparation de la cocaïne inhalée par Vanda et sa sœur Zita [13]. À l'exception de quelques rares échappées hors de ce territoire, Costa s'en tient à la chambre de Vanda qui se prolonge à travers le quartier, la distinction entre l'espace intérieur et l'espace extérieur, la sphère privée et la sphère publique, étant partiellement abolie. Le personnage cinématographique de Vanda, élaboré par Costa dans *Ossos*, s'émancipe dans ce film: celui-ci devient Vanda Duarte, vendeuse de légumes à l'occasion. Occupant une position de témoin intégré au milieu avec lequel

il est en sympathie, Costa se prête à un travail de mémoire: il recueille la vie du quartier et de ses habitants, archivant un monde en voie de disparition. Aussi ne réalise-t-il pas seulement une série de portraits avec la complicité d'«acteurs» non dirigés, mais peut-être également le phantasme bazinien d'un «cinéma total» [14], fixant la vie sans la médiation de la caméra, ni de la mise en scène. Comme nous pouvons le pronostiquer, ce mode constatif opère de manière paradoxale: l'opérateur ne se déprend jamais de son point de vue, ni ne recourt à des prises de vues dérobées [15]; c'est l'inscription de sa présence au moment du tournage qui permet son absentement relatif et qui se traduit au moment de la projection par des cadres d'une rare picturalité. Un plan est emblématique de cette ambivalence énonciative: nous pensons à une scène tournée à l'intérieur d'une maison détruite par les pelleteuses, restituant la sensation et le point de vue des habitants du quartier tandis que le plafond s'effondre et que les murs tremblent...

[11] Le son est extrêmement travaillé et stylisé: Costa et Claudia Tomaz captent des ambiances dans le quartier, conférant ainsi une certaine épaisseur à la bande-son. Costa, visiblement en quête d'échos audiovisuels, se situe donc au-delà d'une relation naturaliste du son à l'image, sans que le décalage ne soit pour autant toujours perceptible pour le spectateur. [12] Comolli analyse le mécanisme de mise à l'écart du spectateur dans *No Quarto da Vanda*, soutenant que ce dernier n'est plus convié à une expérience d'immersion mais convoqué à titre de témoin: «Il m'est demandé, spectateur, de me projeter non pas dans un personnage, une situation, une scène, un corps, mais d'accepter, si je puis dire, l'impossible de toute projection: cette non-place est celle de la frustration, d'un empêchement qui appelle une réaction *physique*, sous forme d'*acting*: [...] les spectateurs de *Dans la chambre de Vanda* font des pétitions contre le film. [...] Il m'est demandé d'accepter d'être exclu de la scène parce que l'acteur-personnage, lui, y est inclus plus que jamais, et que je ne suis pas lui, que je ne peux pas l'être, que le film ne me donne pas les moyens de l'être.» (Jean-Louis Comolli, *Voir et pouvoir. L'innocence perdue: cinéma, télévision, fiction, documentaire*, Paris, Verdier, 2004, p. 632) [13] Nul doute que Costa apporte la plus grande importance au cadrage et au montage. Qu'il suffise ici de renvoyer à son documentaire sur *Sicilia!* qui constitue une véritable leçon de montage, se tenant au plus près de la précision et de la rigueur des Straub-Huillet. Le titre du film de Costa: *Danièle Huillet, Jean-Marie Straub, cinéastes: où gît votre sourire enfoui?* (2001) rend bien compte des enjeux, celui-ci étant motivé par une scène où Danièle Huillet traque le moment où point le sourire ironique d'un passager de train qui écoute les mensonges d'un policier se faisant passer pour un employé du cadastre; le moment de la coupe est intimement articulé aux gestes, à la diction et aux expressions des acteurs — quand il n'est pas déterminé par un «accident» productif. [14] Rappelons que c'est bien à une abolition du cinéma et de ses moyens d'expression que nous convie Bazin en annonçant l'avènement d'un cinéma total (André Bazin, «Le mythe du cinéma total» [1946], *Qu'est-ce que le cinéma? I. Ontologie et langage*, Paris, Cerf, 1958, p. 21-26): le pur être-là des êtres et des objets s'impose au spectateur sans mise en scène, ni montage, ni distance esthétique. Bref, le réel supplée sa représentation, le cinéma niant ses procédés de mise en forme. [15] En un sens, nous pourrions convoquer la notion de «point de vue documenté» défendu par Jean Vigo, celui-ci déclarant notamment: «[...] je désirerais vous entretenir d'un cinéma social plus défini, et dont je suis plus près, du documentaire social ou, plus exactement, du point de vue documenté. [...] Ce documentaire exige que l'on prenne position, car il met les points sur les i. S'il n'engage pas un artiste, il engage du moins un homme. [...] L'appareil de prise de vues sera braqué sur ce qui doit être considéré comme un document et qui sera interprété, au montage, en tant que document.» (Jean Vigo, «Vers un cinéma social. Présentation de *À Propos de Nice*», conférence prononcée le 14 juin 1931, dans *Cinémathèque Suisse, cahier numéro 4*, janvier-février 1999, p. 3) Néanmoins, Costa ne recourt nullement aux prises de vues dérobées qui sont inscrites dans le film de Vigo, tourné par l'opérateur Boris Kaufmann.

No Quarto da Vanda ne constitue pas pour autant un point de non-retour: *Juventude em Marcha* (2006), film plus apaisé, suit la même communauté d'immigrés et de déclassés qui sont une fois de plus déplacés ou, plus précisément, relogés dans une cité construite pour l'occasion, Casal Boba. Nous retrouvons Vanda, cette fois avec un enfant et sous méthadone, ainsi que d'autres habitants. Mais le film tourne autour d'un autre personnage central, en l'occurrence Ventura, un maçon arrivé dans les années 1970 à Lisbonne: le passé d'une communauté doublement déracinée est ressaisie à travers un récit familial, Ventura incarnant la mémoire du quartier, tout en recueillant les récits de vie des habitants de Fontaínhas. Costa ne manque pas de relier ce personnage, d'une dignité imperturbable, aux héros mythiques de John Ford: «Ventura est perçu comme un cow-boy, on dit qu'il est dangereux, qu'il est armé. [...] C'est un des mythes de la fondation du quartier, le plus grand, le plus beau. C'est en même temps un de ses drames les plus visibles. On peut même dire qu'il incarne le drame à venir. On est damné, on est détruit, on est des hommes détruits. [...] Les acteurs du quartier sont les meilleurs que j'aurai jamais, parce qu'ils comprennent ce qu'est le cinéma. Sans avoir vu les classiques, ils les jouent. Je n'ai jamais montré Ford aux acteurs. Pourquoi je montrerai Ford à Ventura, alors même qu'il a déjà joué dans tous les films de Ford.» [16]

[16] Emmanuel Burdeau et Jean-Michel Frodon, «Entretien avec Pedro Costa à propos de *En avant, jeunesse!*», in *Cahiers du cinéma*, janvier 2007, n° 619, p. 76-78.

No Quarto da Vanda, en tant qu'horizon d'origine documentaire, acquiert une fonction d'embrayeur: *Juventude em Marcha* redéploie ce film sous forme de fiction, les personnages étant cette fois ostensiblement mis en scène. Mais d'un autre point de

vue, *Juventude em Marcha* radicalise le processus de tournage mis en place dans le film précédent: Costa a tourné quotidiennement, pendant un an et demi, dans le bidonville délabré et dans le nouveau quartier préfabriqué, rassemblant 340 heures de rushes [17]. Le récit de Ventura est encore celui d'une errance et d'une quête: le film s'ouvre sur des meubles jetés par une fenêtre dans l'ancien quartier; il s'agit des affaires de Ventura qui vient de se faire quitter par sa femme; désormais, il va errer de porte en porte, se présentant comme le père spirituel des habitants du quartier qui lui confessent leurs difficultés et leurs projets. L'opposition entre l'obscurité et la lumière apparaît sur le plan formel comme le principe constructif du film: la patine des taudis de Fontaínhas contraste avec la blancheur désincarnée des nouveaux HLM; les murs porteurs d'une histoire et les meubles de fortune s'opposent aux murs dénudés et fonctionnels d'appartements vides. Ventura thématise cette dévitalisation: allongé avec sa fille, sous l'effet de la drogue, tous deux commentent les images qui apparaissent sur les murs de l'une des dernières maisons de Fontaínhas; Ventura regrette l'absence de traces et de mémoire sur les murs immaculés des nouveaux appartements qu'il visite. La composition du cadre et le jeu sur les éclairages contribuent à l'ascétisme formel de ce film, qui réussit le tour de force de présenter comme un espace d'enfermement les nouveaux immeubles censément plus viables. Lorsque Ventura vient rendre visite à son fils, gardien au musée Gulbenkian, le film se hisse à nouveau au statut d'allégorie. Prenant place, tel un roi, sur un canapé rouge de la collection, Ventura affirme un principe d'équivalence entre la culture officielle (thésaurisée) et la culture vernaculaire (menacée), tout en affirmant le parti de la rue: assis sur un fauteuil rouge délabré dans le quartier, il empruntait déjà la même posture. Et c'est selon cette même logique d'inversion et de contamination que la lettre d'amour écrite par un immigré à sa femme dans *Casa da Lava* fait ici retour, Ventura s'identifiant à son auteur (plusieurs séquences énoncées en flash-back présentent Ventura la tête pansée, suite à un accident de chantier): Ventura dicte inlassablement cette lettre à Lento, cette dernière retraçant un récit collectif, se substituant à l'histoire personnelle de l'ensemble des immigrés qui ont laissé leur femme et leur famille au Cap-Vert.

[17] *Ibid.*, p. 35.

Par-delà la situation historique singulière des retombées du colonialisme portugais, le cycle de Fontaínhas engage la question des formes contemporaines de l'exploitation, de l'expropriation et de l'aliénation. En un sens, nous pourrions soutenir que Costa actualise le programme du cinéma novò, tel qu'il a été énoncé théoriquement dans le «manifeste de la faim» de Glauber Rocha:

«[...] la faim de l'homme latino-américain n'est pas seulement un symptôme alarmant de la pauvreté sociale, c'est le nerf même de la société organique en général, qui nous fait définir cette culture comme une culture de la faim. C'est ici que réside l'originalité tragique du 'cinéma nouveau' en comparaison du cinéma mondial: notre originalité est notre faim qui est aussi notre plus grande misère, car elle est sentie, mais n'est pas comprise. [...] C'est seulement une culture de la faim qui, en minant ses structures, peut la surpasser qualitativement, et la véritable manifestation culturelle de la faim est la violence. [...] Le comportement normal d'un homme affamé est la violence, mais la violence d'un affamé n'est pas primitivisme; l'esthétique de la violence, avant d'être primitive, est révolutionnaire; et c'est à ce moment-là que le colonisateur s'aperçoit de l'existence du colonisé.» [18]

[18] Glauber Rocha, «Culture de la faim – cinéma de la violence» [1965], in *Cinéma 67*, n° 113, février 1967, repris dans René Gardies, *Glauber Rocha*, Paris, Seghers, 1974, p. 128-129.

SCENES ET VARIATIONS:
UN ENTRETIEN AVEC JOAN JONAS

Au travers du libre mélange des éléments de la performance, de la danse, du dessin, de la musique, de la vidéo et de l'installation, Joan Jonas a développé une approche très singulière de la création artistique. Lors d'une conversation très ouverte, elle réfléchit sur son travail des années 1960 jusqu'à aujourd'hui. Joan Jonas assimile ses performances à des œuvres, sa vidéo à du cinéma et se définit elle-même comme artiste. Elle est, par excellence, une créatrice d'images qui tient ses méthodes de multiples médiums et ses sujets de multiples cultures dans le but d'explorer les constructions actuelles de l'identité. Son œuvre s'inscrit dans la temporalité par l'intermédiaire de la danse, du texte, de la musique, du cinéma, de la vidéo en temps réel ou de bandes préenregistrées, par le biais d'accessoires multiples, de dessins et de personnages imaginaires. Comme le rappelle le critique d'art Douglas Crimp, toute la production de Joan Jonas est traversée par une seule et même stratégie paradigmatique: «la désynchronisation, généralement associée à la fragmentation et à la répétition.» Depuis 1968, l'accumulation des gestes de Joan Jonas, répétés et transformés au fil du temps, a été présentée à la ville comme à la campagne. Elle a réalisé ses performances au beau milieu de champs d'herbe grasse, sur des plages venteuses ou dans les villes, que ce soit sur des terrains vagues, dans des gymnases ou dans des lofts. Elle en a réalisé pour des spectateurs uniques ou pour de véritables foules. Son œuvre a aussi été montrée lors de forums plus traditionnels. La première rétrospective de l'artiste a été montée en 1980 au University Art Museum de Berkeley, la seconde en 1994 au Stedelijk Museum d'Amsterdam.

Joan Jonas est née en 1936 à New York. Elle a étudié l'histoire de l'art et la sculpture au Mount Holyoke College (BHA — Bibliographie de l'Histoire de l'Art en 1958), la sculpture et le dessin à la Boston Museum School et la sculpture, la poésie moderne, le chinois et le grec anciens à l'université de Columbia (MHA — Master d'Histoire de l'Art en 1964). En 1965, elle a travaillé comme assistante de la Richard Bellamy's Green Gallery à New York avant de voyager en Grèce, au Maroc, au Proche-Orient et dans le Sud-Ouest des Etats-Unis pour finalement revenir s'installer à New York où elle allait commencer à participer à des ateliers de danse expérimentale en compagnie, entre autres, de Trisha Brown, Deborah Hay, Judy Padow, Steve Paxton et Yvonne Rainer. Joan Jonas a présenté sa première performance publique et réalisé son premier film en 1968, sa première vidéo datant de 1971, un an après sa visite du Japon où elle a découvert le théâtre Nô, le Kabuki et le Bunraku. Tout en conservant une base à New York, elle a régulièrement vécu, travaillé et collaboré ces 25 dernières années avec des communautés d'artistes de Nouvelle-Écosse, d'Inde, d'Allemagne, des Pays-Bas, d'Islande, de Pologne, de Hongrie et d'Irlande. En 1975 Joan Jonas apparaît dans *Keep Busy*, un film de Robert Franck et Rudy Wurlitzer et, à partir de 1979, elle jouera également dans les productions du *New York Wooster Group*.

Lors de ses performances, la concentration de Joan Jonas est intense, sa présence à vif, qu'elle soit nue, masquée et vêtue d'un costume sophistiqué, habillée de vêtements de travail blancs neutres ou décontractée et en robe de chambre sur la scène. Cette dernière tenue est sans doute la plus représentative de «l'état» de Joan Jonas lorsqu'elle réalise ses performances — un moment de transfiguration entre le théâtral et l'ordinaire. Sa voix est celle de l'américaine yankee, sorte de réminiscence de la voix de Katherine Hepburn, c'est-à-dire à la fois déterminée et parsemée des hésitations et répétitions qui font l'essentiel de sa syntaxe. Ceci étant, Joan Jonas sait effacer de façon presque magique son propre «moi» au cours de ses performances. «Le *performer*, a-t-elle écrit un jour, s'envisage lui-même comme un médium: l'information passe à travers lui.» Joan Jonas tire ses sujets et matériaux d'une grande variété de sources littéraires et musicales. Entre autres: la poésie médiévale irlandaise, les romans fleuves islandais, les contes de fées ou encore les actualités. Elle s'est servie de sons de cuillères contre un miroir, d'aboiements de chiens, de chansons du folklore italien, américain, maya et irlandais, du reggae, du blues de Chicago, de chants d'oiseaux, de cris de biches, de grelots, de Peggy Lee chantant «Sans souci» accompagnée d'un orchestre symphonique. Ses accessoires et ses costumes connaissent le même éclectisme. Ils proviennent soit de son enfance, de boutiques d'antiquités et de marchés aux puces, soit de dons de ses amis. Si, au travers de sa collection d'informations, Joan Jonas semble pour une part naturaliste et anthropologue, dans sa façon d'utiliser ces petits riens chargés de souvenirs, elle renvoie aussi aux personnages de l'alchimiste, de l'illusionniste et de la sorcière. La transmutabilité, voire le redoublement littéral de ses images est souvent accentué et étayé par son accessoire fétiche, un miroir, auquel s'adjoignait au début une caméra vidéo. Le miroir comme mythe et métaphore donne la clé des enjeux et des intentions de Joan Jonas, on s'en est souvent servi dans l'interprétation de son travail. Ses illusions dans l'espace font penser à des jeux de prisme, un simple outil susceptible de devenir tout à la fois primitivement magique et techniquement précis, qui peut générer une multiplicité d'images profondément gravées qui sont aussi toujours sur le point de disparaître.

Ce qui reste et ce qui pourrait se perdre du corpus des œuvres de Joan Jonas est à l'origine de la discussion qui suit. Elle a été plus spécifiquement provoquée par une série d'événements: ses *Variations on a Scene* (*Variations sur une scène*), une pièce en extérieur réalisée à Vassivière en France au Printemps 1993; *Joan Jonas: six installations*, sa rétrospective au Stedelijk Museum au printemps 1994; et sa pièce de théâtre produite en collaboration avec le Toneelgroep d'Amsterdam qui l'accompagnait, *Revolted by Thought of Known Places... Sweeny Astray* (*Révoltée par la pensée de lieux connus... Sweeny Astray*).

Joan Simon Comment abordez-vous les aspects temporels, changeants et éphé-mères de votre travail de performance lors d'une rétrospective dans un musée?

Joan Jonas Lors de la rétrospective de 1980 à Berkeley, j'intervenais pour ainsi dire dans toutes les pièces. Pour cette rétrospective, en revanche, je n'interviens nulle part. J'ai choisi de faire de nouvelles installations, je me suis servi de tous les éléments tirés d'anciennes performances et je les ai réarrangés. J'ai procédé par strates d'informations, j'ai bourré chaque salle d'information, de façon à ce que cela ressemble à certaines de mes performances où les gens font des choses différentes ou des actions similaires en même temps. Je voulais que toute cette expérience sensorielle soit perceptible, même par un visiteur qui ne resterait pas plus de cinq ou dix minutes dans la galerie.

JS On trouve, dans la salle de *Outdoor and Mirror Pieces* (*Pièces en extérieur et avec miroir*), vos accessoires fétiches: des cerceaux à l'intérieur desquels vous faites votre performance, des blocs de bois dont vous vous servez comme instruments de percussion, des masques et, bien sûr, des miroirs de toutes sortes. Quelle est l'œuvre la plus ancienne à l'intérieur de cette salle?

JJ *Wind*, qui date de 1968 et qui est le premier film que j'ai réalisé. Il provient d'une pièce intitulée *Oad Lau*, qui est aussi ma toute première performance en public. Le titre évoque un village marocain que j'ai un jour visité; il signifie «terres irriguées». J'aime ce nom — et je me rends compte que l'idée des «terres irriguées» est devenue un élément de base important dans mon travail, comme ce qui est à la source de la vie, de même que le miroir, le reflet. La performance *Oad Lau* s'inspirait d'un mariage grec auquel j'avais assisté dans les montagnes crétoises autour de 1966. Les hommes chantaient la bienvenue *a capella* aux invités qui arrivaient par les sentiers sur des mules chargées de cadeaux pour les mariés.

JS Le fait de voir les performers arriver de très loin est un élément récurrent dans vos pièces en extérieur, c'est le cas de *Wind* par exemple. Dans *Jones Beach Piece* (1970) et *Delay Delay* (1972) vous jouez sur le décalage entre les sons et les signes qui parviennent de très loin — par exemple, l'intervalle entre le moment où le public voit les performers frapper des morceaux de bois les uns contre les autres et celui où il entend le son qui en résulte après un petit délai.

JJ L'idée de l'utilisation des morceaux de bois m'est venue d'un voyage au Japon en 1970. Le son du bois est très fréquent dans le théâtre Nô et le Kabuki. Mon travail avec les morceaux de bois m'a été inspiré par le décalage du son que l'on rencontre effectivement à Jones Beach. Et d'une réflexion sur la manière de produire un son aussi simple et net que possible tout en montrant que l'action se déroule au loin. C'était l'idée essentielle de la pièce. Cette première œuvre était tirée de ce que j'avais vu d'autres cultures au milieu des années 1960 — en Grèce, au Maroc, dans le Sud-Ouest des Etats-Unis.

JS Pourquoi êtes-vous partie dans tous ces pays?

JJ Parce que j'avais étudié l'histoire de l'art, ça faisait partie de ma recherche. Je voulais partir en Grèce: c'est l'un des endroits où tout a commencé. J'étais très attirée par l'imaginaire minoen. Je me suis toujours intéressée aux commencements des choses. Je suis allée dans le Sud-Ouest des Etats-Unis un été pour voir la danse du serpent hopi et j'ai eu la chance d'assister à d'autres danses et cérémonies aussi.

JS À cette époque, est-ce que vous vous conceviez comme une étudiante en histoire de l'art, comme une sculptrice ou…?

JJ J'étais sculptrice, mais je n'avais pas encore vraiment trouvé ma langue. Je sentais que j'allais faire des performances, mais je n'avais pas encore commencé. J'avais vu des pièces de danse à la Judson Church. A l'instant même où j'ai vu tout ça, j'ai compris tout de suite que c'était ce que je voulais faire. L'une d'entre elles, de Lucinda Childs — dont je ne me rappelle plus le nom — était particulièrement étrange. Je ne saurais trop vous dire ce que c'était exactement, mais j'ai trouvé ça très intriguant et je m'y suis immédiatement identifiée, comme je me suis identifiée à son auteur. C'était entre la sculpture et la danse.

JS Dans *Oad Lau* et *Wind*, les performers, dont vous faisiez partie, incarnent quelque chose entre danse et sculpture.

JJ Pour moi, il n'y a jamais eu de frontière. J'ai appliqué à la performance l'expérience que j'avais faite des espaces illusionnistes de la peinture, de la déambulation autour

des sculptures et dans les espaces architecturaux. Je commençais à peine mes premières performances ; je figurais dedans comme un morceau de matériau ou un objet qui se déplace avec raideur, comme une poupée ou une figurine de peinture médiévale. Je n'existais pas en tant que Joan Jonas, comme un «Je» individuel mais seulement comme une présence, un élément de l'image. Je me déplaçais de façon plutôt mécanique. Avec les costumes de miroirs de *Wind* et de *Oad Lau*, on marchait de façon très raide avec les bras sur les côtés, un peu comme dans un rituel. On se déplaçait dans l'espace, vers le fond, d'un côté à l'autre. Quand je figurais dans les autres *Mirror Pieces* un peu plus tard, je me contentais de m'allonger sur le sol et on me transportait comme un morceau de verre.

JS Vous vous serviez de vous-même comme si vous étiez le matériau d'une sculpture?

JJ C'est ça. J'ai laissé tomber la sculpture et je me suis mise à déambuler dans l'espace. Mes sculptures, celles que j'avais faites avant, n'étaient pas franchement intéressantes.

JS A quoi ressemblaient-elles?

JJ A du Giacometti, des figurines de plâtre. J'adorais l'œuvre de Giacometti. L'une des choses qui m'ont amenée à la performance, c'était la possibilité de mêler le son, le mouvement, l'image, quantité d'éléments différents qui contribuaient à un énoncé complexe. Là où je n'était pas très bonne, c'était quand il fallait faire un geste unique, simple — comme une sculpture. J'ai trouvé une autre manière de faire quelque chose qui implique plusieurs niveaux de perception, plusieurs strates dans l'illusion ou dans le récit. Et même si je ne me servais pas d'une véritable histoire au début, les performances étaient quand même fondées sur des structures poétiques. J'étais influencée par les imagistes américains comme William Carlos Williams, Ezra Pound, H.D. — mais aussi par Jorge Luis Borges.

JS Où avez-vous présenté les premières *Mirror Pieces*?

JJ *Oad Lau* a été présentée à la St. Peter's Church à New York et Peter Campus l'a filmée ensuite en extérieur. J'ai présenté les *Mirror Pieces* dans un gymnase et à l'université de New York un peu plus tard. Je participais à un atelier avec Trisha Brown en même temps. Nous étions tout un groupe et nous avons organisé une soirée avec nos performances. Je travaillais avec des cordes et des miroirs pour délimiter un espace, pour contenir des corps en déséquilibre.

JS Quelles autres performances ou quelles autres œuvres de vos contemporains ont été importantes pour vous?

JJ Eh bien, tout ce qu'a fait Yvonne Rainer. Je me souviens qu'elle avait fait *The Mind is a Muscle* (*L'esprit est un muscle*) (1966), l'un des meilleurs morceaux de danse qu'il m'ait été donné de voir. Je n'ai découvert les performances de Bruce Nauman que bien plus tard. J'adorais ses hologrammes où il faisait des grimaces. J'aimais l'œuvre de Nauman parce qu'elle était très étrange. Elle était toujours à la limite de n'être rien. Le fait d'avoir travaillé pour Richard Bellamy a été un tournant pour moi. J'ai travaillé pour lui pendant six mois en 1965, juste avant qu'il ne ferme la galerie, et c'est le moment où j'ai vu de tout. La découverte de toutes ces œuvres a changé ma vie. J'ai vu les happenings de Claes Oldenburg et j'ai rencontré tout ce milieu — Larry Poons, Lucas Samaras, Robert Morris, Claes Oldenburg, Bob Withman. Plus tard, je suis allée aux *Nine Evenings* (1966) et ça a été fantastique. J'ai rencontré Simone Forti et j'ai adoré son travail. J'ai vu *Waterman Switch* (1965), la pièce où Robert Morris et Yvonne Rainer avançaient sur une planche, nus tous les deux. La mise en scène de ce genre de performances, le théâtre combiné aux arts

visuels, je savais que c'était ça que j'allais faire. Et puis avec le spectacle «*Process*» (*Anti-illusion: Process/Materials*) de Marcia Tucker au Whitney Museum en 1969, j'ai trouvé ma génération, un monde d'artistes desquels je voulais me rapprocher — La Monte Young, Philip Glass, Terry Riley, Steve Reich.

JS Ce groupe est aussi devenu votre public et grâce à l'utilisation des miroirs il en est même venu à faire partie de votre imaginaire. Dans les photos des premières performances, on peut reconnaître Robert Smithson et Richard Serra, par exemple, dans le reflet du miroir. On peut s'imaginer, comme l'a fait le public des années 1970, dans les histoires des grandes glaces de *Mirror Piece* qui courent le long de l'un des murs de la galerie. On voit aussi son propre reflet sur la grande cimaise partiellement recouverte d'une grande glace et qui est suspendue au plafond par des chaînes. Un miroir assez différent de tous les autres.

JJ Il provient des *Mirror Pieces* antérieures. C'est Richard Serra qui a conçu cette cimaise pour moi. Compte tenu de son propre travail, il a trouvé intéressante l'idée de perception à la limite du mur. Et comme elle est suspendue au plafond, elle bouge dans toutes les directions. Les performers la poussent et à son tour elle pousse les performers. Toute la chorégraphie de *Choreomania* m'est venue du travail sur cette cimaise, apparaissant et disparaissant par le dessus et les côtés. J'ai ajouté des effets de lumière devant et derrière. J'ai projeté des diapositives dessus: des diapositives de fresques égyptiennes, de portraits de la Renaissance, de tapis orientaux. Je faisais de tout petits gestes avec les diapositives pour faire comme si c'était une sorte de spectacle de magie.

JS Quelle est la signification du spectacle de magie pour vous?

JJ Les souvenirs importants de mon enfance contiennent tous les spectacles de magie que j'ai vus (mon beau-père était un magicien amateur), le cirque des music-halls de Broadway comme *Oklaoma* et *Carousel*. Mais la magie et le théâtre parlent de la création d'illusions, de surprises. J'aime révéler la manière dont on crée des illusions.

Organic Honey (petite chérie organique) [1]

[1] L'expression, qui joue sur le double-sens de chacun des mots honey et organic, peut se lire «petite chérie organique» dans ce contexte, mais elle signifie plus naturellement «miel biologique» [ndt].

JS Lorsqu'on entre dans la salle de *Organic Honey* et qu'on se dirige vers le mannequin qui porte la robe de chiffons avec son haut en plumes roses, on traverse, littéra-lement, une «illusion»: un papier peint qui est suspendu en parallèle au mur de la galerie et à quelques dizaines de centimètres de lui. A l'intérieur de ce passage ménagé par le papier peint, on voit le dispositif vidéo dirigé vers des accessoires qui ont été fixés au mur — des photographies, un ventilateur. Dans les performances de *Organic Honey*, le public voyait les caméramans passer derrière un écran de tissu mais il ne faisait pas forcément le lien avec le fait que certaines images du moniteur vidéo dans l'espace de la performance étaient produites en temps réel derrière l'écran de tissu. Et sans plus tourner autour du pot, posons la question simplement: qui est *Organic Honey*?

JJ Organic Honey est le nom que j'avais donné à mon alter ego. Je trouvais que la vidéo avait quelque chose de très magique et je m'imaginais en sorcière électronique conjurant les images.

JS *Organic Honey's Visual Telepathy* (*La télépathie visuelle de la petite chérie organique*) (1972) est votre première bande vidéo. Quelle relation entretient-elle avec la performance *Organic Honey*?

JJ Elle a découlé du processus de la performance. Je voulais créer un lieu au moyen

de la vidéo. J'ai appelé ça un film. Je travaillais dans mon loft et au cours de ma recherche j'ai comparé vidéo et cinéma. J'ai commencé par faire le genre d'ensembles que je montre aujourd'hui dans le musée. Il y avait une table et des objets: un miroir, une poupée, un pot en verre rempli d'eau dans lequel j'avais jeté quelques pièces de monnaie. Il y avait une chaise, des caméras et des moniteurs, de grands miroirs, des tableaux noirs. Sol LeWitt m'avait demandé de faire quelque chose pour ses étudiants et j'ai fait une performance. J'ai apporté cet ensemble à la 112 Greene Street Gallery et j'ai trouvé un caméraman pour m'accompagner. Nous avons présenté la production d'images. Tout était là et toute la question était de savoir mettre le spectateur en position de les regarder. Depuis le début je me suis intéressée à l'écart entre le regard de la caméra sur le sujet — que l'on voit sur le moniteur, un détail de l'ensemble — et celui du spectateur. Je voulais réunir ces deux visions en un seul geste.

JS Les accessoires dont vous vous servez en performance ont souvent une résonance avec votre propre passé ; ils sont parfois tirés de véritables souvenirs. Parmi les éléments que l'on trouve sur la table d'*Organic Honey*, il y a une poupée que vous avez faite étant enfant et la cuillère en argent de votre grand-mère. Cela dit, l'œuvre n'a rien d'autobiographique. Vous révélez très peu de «vous».

JJ On m'a toujours demandé si mon travail était autobiographique. Il l'est, mais seulement au sens où toute œuvre provient d'une expérience personnelle. J'ai aussi utilisé beaucoup de références à la littérature et à la mythologie, des références qui ne sont pas toujours visibles. J'ai trouvé un langage formel, une manière de raconter des histoires en images à mes amis.

JS Dans *Organic Honey*, on voit deux personnages distincts, deux narrateurs différents. La femme en vêtements de travail neutre — dans le genre new-yorkaise des années 1970 — et *Organic Honey* couverte de bijoux, avec une robe et un masque. Que signifie cette séparation délibérée?

JJ Une séparation sans doute, parce que la partie glamour est celle que je ne montre pas dans ma vie de tous les jours. L'autre est celle que je suis plus encline à montrer: la performer non-habillée et neutre. Peut-être que je me situe quelque part entre les deux. Durant les années 1970, on se posait toutes des questions sur le féminisme et sur ce que signifiait le fait d'être une femme. Le mouvement des femmes m'a profondément affectée; il m'a amenée, ainsi que les gens autour de moi, à voir les choses plus clairement. Je ne pense pas avoir été consciente du rôle des femmes avant ça. Je ne comprenais pas vraiment les difficultés des femmes et ce que signifiait pour elles d'être comme les autres. Nous avons été habituées à être tellement en compétition les unes vis-à-vis des autres. Ça m'a conduit à explorer cette position de femme, y compris lorsque je jouais un rôle androgyne. Il y a toujours une femme dans mon travail et son rôle est toujours interrogé.

JS Pendant la même période, vous êtes passée du travail en collaboration avec des groupes à un travail plus concentré sur vous-même.

JJ J'ai commencé par travailler avec des groupes, toujours des gens que je connaissais. Parmi eux, il y avait Frances Barth, Simone Forti, Jene Highstein, Gordon Matta-Clark, Judy Padow, Janelle Reiring, Susan Rothenberg, George Trakas, Jackie Winsor. En même temps, j'ai toujours aimé donner des performances pour mes amis les plus proches. Quand je vivais avec Richard Serra, je faisais des performances pour lui.

JS Dans le catalogue du Stedelijk Museum, Serra décrit une performance impromptue et dépeint de façon assez extraordinaire l'essence, l'intensité et le timing

de votre présence dans les performances. Il décrit comment vous marchez à grandes enjambées dans la pièce en robe bleue encapuchonnée couverte de signes alchimiques et autres, en tenant une bougie à la main. Il écrit: «Ce n'était plus Joan, mais une fiction. A sa place, il y avait une invocation magique.» La façon dont il se rappelle la fin de la performance est assez frappante, quand le tapotement de la cuillère sur le sol se transforme en frappes violentes contre un miroir: «Il a bien dû y avoir 40 ou 50 coups administrés à ce fétiche narcissique; et puis soudain, ça s'est arrêté comme ça avait commencé et la figure s'est évanouie. Joan s'est levée, elle a rallumé les lumières, a souri et m'a demandé «Alors, qu'est-ce que tu en penses?»

JJ Je travaillais en même temps dans l'atelier, le jour, sur la pièce vidéo *Organic Honey's Visual Telepathy*. Et la nuit, quand Richard rentrait de son atelier, je montais un petit spectacle pour lui, pour tester les idées au fur et à mesure que je les développais. J'en faisais presque toujours quelque chose, parce qu'avec un public il se passe toujours quelque chose que vous n'aviez pas prévu. Donc, Richard était souvent mon premier public pour ce qui était en réalité encore à l'état de fragments. Il y avait quelqu'un pour dire si c'était intéressant. Je ne pouvais rien en dire moi-même; parfois j'en avais une idée, parfois non. C'était une forme d'encouragement très importante.

JS Est-ce que quelqu'un d'autre a joué le rôle de premier public pour vous, un peu comme Serra l'a fait?

JJ Je crois que tous mes amis sont venus voir mes performances — mais personne n'a eu la place qu'il a eu lui. Les gens pour lesquels je faisais des performances dans les années 1970 étaient tous des amis. Ma performance changeait d'une soirée ou d'un mois à l'autre en fonction du public. Le monde de l'art était donc en quelque sorte mon atelier. Richard et moi travaillions l'un pour l'autre et nous aimions nos œuvres réciproques. Nous en parlions beaucoup. Beaucoup de gens ont eu le même rôle de public que Richard, mais jamais avec une telle constance. Nous sommes restés ensemble pendant environ quatre ans. Il était incroyablement, délibérément et consciemment encourageant auprès des femmes qu'il connaissait, donc je n'étais pas la seule. Si j'ai commencé à travailler seule, c'est parce que je pensais que j'allais voyager avec lui et que je pourrais ainsi me déplacer facilement. C'est l'une des raisons pour lesquelles j'ai arrêté de travailler avec des groupes. L'autre raison, c'est que je me suis acheté un Portapak et que j'ai commencé à travailler de mon côté avec la vidéo.

Extrait de «Scenes and Variations: An Interview with Joan Jonas», publié dans son intégralité par Hatje Cantz dans *Joan Jonas Performance Video Installation 1968–2000*, à l'occasion de l'exposition à la *Galerie der Stadt Stuttgart*, du 16 novembre 2000 au 18 février 2002 et à la *Neue Gesellschaft für Bildende Kunst* (NGBK) de Berlin, du 31 mars 2001 au 6 mai 2001.

THOMAS PFISTER

LES «FILMS DE NUIT ET DE TRANSE» DE CLEMENS KLOPFENSTEIN / LE DESIR DU TEMPS PERDU

Plusieurs des films projetés lors des Journées de Soleure de 1979 ont marqué l'histoire récente du cinéma suisse: s'il n'y avait pas au programme cette année des oeuvres d'Alain Tanner, Claude Goretta et Michel Soutter, le public a pu assister aux premières des films *Les Petites Fugues* d'Yves Yersin, *Les faiseurs de Suisses* de Rolf Lyssy, *Behinderte Liebe* de Marlies Graf et du film sur Gösgen de Fosco Dubini, Donatello Dubini et Jürg Hassler.

Lors de cette édition a aussi été projeté *Geschichte der Nacht* de Clemens Klopfenstein (né en 1944 à Täuffelen BE). Ce film expérimental, difficilement classable, qui transgresse tous les principes du nouveau miracle cinématographique suisse, est fabuleusement irritant: un vrai précurseur des films du «Dogme».

L'histoire de la nuit de Klopfenstein ainsi que les deux films postérieurs qui lui sont attachés, *Transes–Reiter auf dem toten Pferd* (1981) et *Das Schlesische Tor* (1982) suscitent de plus en plus d'intérêt au niveau international ces derniers temps, comme en témoignent les rétrospectives à Mannheim, Berlin, Moscou et Amsterdam. Une photo tirée du film qui montre la porte de la gare de Bade à Bâle a été utilisée il y a quelques années comme couverture pour le catalogue du Centre Pompidou sur la *Biennale Internationale du film sur l'art* ainsi que pour le volume *Kunstszenen heute* (sous la direction de Beat Wyss) consacré à l'art contemporain suisse dans la collection *Ars Helvetica*. [1]

[1] Beat Wyss, *Kunstszenen heute*, Band XII, Disentis, 1992.

Clemens Klopfenstein occupe une place à part parmi les cinéastes suisses: il est l'un des seuls à avoir commencé à faire du cinéma après une formation en arts plastiques. Dès ses études de professeur de dessin à l'école des arts et métiers de Bâle, il a tourné des courts métrages avec ses deux collègues Urs Aebersold et Philipp Schaad. Ils ont ensuite fondé la communauté de travail Aebersold-Klopfenstein-Schaad AKS Bâle, réalisant à partir de 1965 d'étonnants essais cinématographiques proches du film noir et de la Nouvelle Vague, comme *Umteilung*, (1966/67) et *Wir sterben vor* (1967) (parmi les interprètes, entre autres, Rémy Zaugg, Emil «Emil» Steinberger, Max Kaempf et Lenz Klotz). Leurs premiers films étaient réellement un «cinéma de copains», le manque de moyens financiers étant

compensé par de bons contacts, des collègues passionnés de cinéma et un foison-
nement d'idées. Lorsqu'en 1967/68 l'école des arts et métiers de Zürich organisa
trois cours de mise en scène et de caméra, Clemens Klopfenstein participa au cours
numéro 2 sur la caméra. Durant cette formation, il réalisa aussi le court polar
Nach Rio (1968), avec Fred Tanner, Samuel Muri et Georg Janett comme interprètes.
Mais les courts métrages n'étaient que des étapes passagères : ils rêvaient de
cinéma, de grand écran, de stars et de succès. En 1973, le groupe AKS se lança dans
la grande production en réalisant le film policier *Die Fabrikanten* dont l'action
se déroule dans le milieu horloger: un projet cinématographique d'envergure qui
aboutit à une débâcle financière.

Après cette amère déception, l'artiste et professeur de dessin diplômé partit à
l'étranger. Grâce à une bourse, il put passer un an à l'Institut Suisse à Rome. Depuis
lors, Clemens Klopfenstein est domicilié en Italie. Au cours de sa période romaine,
Klopfenstein observait, à travers les vitres de son atelier situé sous les toits de la Villa
Maraini, non loin de la légendaire Via Veneto, les variations de la lumière du jour
sur les murs colorés des maisons voisines, puis il peignait et dessinait des séries de
vues montrant les déplacements et glissements de la lumière du jour. Ces séries
d'œuvres ont été affublées de titres comme *Der Tag isch vergange*, *Langsamer Rückzug
von einem fremden Gebäude* ou encore *Les terribles cinq heures du soir*. Son film
expérimental en couleurs *La luce romana vista da ferraniacolor* traite du même sujet.

Il recherchait les moments perdus, le fameux *temps perdu*, et la lumière la plus
mystérieuse, ce qu'il allait ultérieurement poursuivre dans ses travaux photographiques
et dans ses films.

Parallèlement, il prit d'innombrables photos noir et blanc lors de ses escapades
nocturnes dans la Rome endormie après la fermeture des bistrots. Le fait que les pers-
pectives de la Rome ensommeillée semblent plus françaises qu'italiennes est
explicable. En effet, si le monde d'images de Klopfenstein renvoie incontestablement
aux terrifiants tableaux de *carceri* de Piranèse avec leur lumière merveilleuse ou
aux immeubles et places métaphysiques de Giorgio de Chirico, les grands modèles
de l'époque s'appellent Jean-Luc Godard et Jean-Pierre Grumbach (alias Jean-
Pierre Melville).

Impressionné et influencé par les œuvres de la Nouvelle Vague de Godard, comme
A bout de souffle (1959), *Le mépris* (1963), *Pierrot le fou* (1965) et *Alphaville* (1965),
ainsi que par les films noirs de Melville (surtout *Le deuxième souffle*, 1966, et *Le
samouraï*, 1967), sans oublier *Blast of Silence d'Allen Baron* (1961), Klopfenstein a
recherché durant l'année de son séjour romain à reproduire des atmosphères proches
de la Nouvelle Vague et du film noir. Equipé de son appareil reflex Pentax chargé
d'un film noir et blanc ultra sensible et roulant sur un solex, il s'est immergé dans la
lumière nocturne, fasciné par l'atmosphère romaine incomparable. Il a rapporté
de ces expéditions de nombreuses photos révélant une surprenante ambiance de nuit:
l'émulsion noir et blanc hautement sensible enregistrant différemment et plus
mystérieusement le reste de lumière de la nuit que le regard humain imparfait.
Contrairement à notre cerveau, l'œil de la caméra n'imagine pas ce qu'il pourrait
voir en plein jour mais se contente de fixer photographiquement ce qui traverse
ses lentilles. D'autre part, la lumière artificielle laisse une autre trace sur la pellicule
que sur notre rétine. Voilà ce que rendent visible ces séries photographiques.

Ce travail nocturne a abouti à de nombreux albums de photos volumineux et surtout
aux 12 photos de la série *Paese sera* (Collection Fondation FFV/Musée des
beaux-arts Berne) dont la dernière s'appelle *Filmidee*. Même si cette série est dépour-

vue d'histoire à proprement parler, elle est comme une esquisse cinématographique évoquant une tension et des émotions: «Les premiers films du collectif AKS révèlent déjà la fascination pour la nuit de Clemens Klopfenstein, chargé le plus souvent de l'image. Si la nuit apparaît dès 1967 dans le titre d'un de ses films (*Lachen, Liebe, Nächte*), son attirance pour les ombres nocturnes devient surtout perceptible dans son film d'école *Nach Rio*, un moyen métrage de 16 min de style série noire, ainsi que dans un reportage sur la mort d'un café-concert bâlois, *Variété Clara* (AKS avec Georg Janett).

Mais c'est surtout en tant que dessinateur, peintre et photographe que Klopfenstein a abordé le sujet. En 1975, il a exposé des oeuvres réalisées entre 1972 et 1975 en Italie: dessins à la plume, tableaux à l'acrylique et photos. Les dessins et les peintures tournaient autour de trois thèmes: des paysages scéniques bizarres rappelant les peintures de geôles de Piranèse, de vastes plages et des études d'ombres. Certaines œuvres rassemblées sous le titre *Der Tag isch vergange* mettent en scène le passage du jour à travers la course des ombres sur les immeubles. Quant aux photographies, elles montrent des images nocturnes, des prises de vue intérieures ou extérieures (rues et architecture) réunies sous le titre *Paese sera*.

Ces photographies renvoient directement à *Geschichte der Nacht*. Une série de 11 photos intitulée *Filmidee* garde, elle, encore les traces d'une narration conventionnelle. *Geschichte der Nacht* a été décrit comme une histoire se déroulant la nuit (et au cinéma) et racontant un rendez-vous manqué. Elle en a engendré une autre; les personnages actifs ont disparu... ou sont placés du «côté plus proche» de la caméra, de l'écran.» [2]

[2] Martin Schaub, « Im Norden der Stadt schneit es. Clemens Klopfensteins, Geschichte der Nacht», in *Cinema*, n° 1, 1979, «Fahren oder Bleiben», Revue cinématographique indépendante suisse, Groupe de travail *Cinema*, mars 1979, p. 73-74.

Avec la coproduction internationale *Geschichte der Nacht*, Clemens Klopfenstein s'est aventuré sur un terrain inconnu de lui-même et du cinéma suisse. Filmé pendant plus de 150 nuits dans 15 pays européens, entre Dublin et Istanbul, Rome et Helsinki, le cinéaste a entrepris des recherches extrêmes pour trouver son matériel cinématographique noir et blanc. Aux heures bleues de l'aube, dans la lumière intense des réverbères ou dans de sombres gares et abris de bus, Klopfenstein a filmé avec des pellicules 400 ASA, le diaphragme totalement ouvert. Le remontage à ressort manuel de sa caméra Bolex 16 mm limitait les prises à deux ou trois minutes, ce qui donne au film son rythme merveilleusement lent. Lors de longues séances de travail nocturnes au laboratoire couleur de la société Schwarz-Filmtechnik à Ostermundigen, le matériel exposé a été poussé à 800 et même 1600 ASA en multipliant le temps de développement par deux ou même par quatre. Ce procédé a donné aux copies un grain vibrant très intéressant qui fait que l'on a l'impression que l'émulsion commence à bouillonner comme du magma en fusion, ce qui a un effet hypnotique magique sur le spectateur.

«Maisons, rangées de maisons, rues. Kilomètres de trottoirs, empilements de briques, pierres. Qui changent de mains. Ce propriétaire-ci, celui-là. Le proprio ne meurt jamais, dit-on. Un autre se glisse dans ses chaussures quand il reçoit son préavis. [...] Pyramides dans le sable. [...] Esclaves sur la muraille de Chine. Babylone. Restes de monolithes. Tours rondes. [...] Bicoques bâties sur du vent. Asile de nuit. [...] Déteste cette heure. Me sens comme si j'avais été mangé et recraché.» [3]

[3] Citation d' *Ulysse* de James Joyce (épisode 8-Lestrygonians) au générique de *Geschichte der Nacht* de Clemens Klopfenstein.

Pendant une bonne heure, le spectateur réside simultanément de nuit dans différentes villes et localités d'Europe: «Dans ce film, j'essaie de tracer la physionomie d'une ville européenne telle qu'elle n'existe pas dans la nature et qui est composée d'éléments

disparates de différentes villes, ce qui lui donne une vaste spatialité géographique: [...]
les rares personnes apparaissant encore à l'image servent de pont pour le spectateur.
Il va se retrouver dans le film comme les personnages à l'écran: ensommeillé, irrité,
mais aussi apaisé par le calme vide des villes.» [4]

[4] Clemens Klopfenstein, *10 septembre 1978*, in «Programme du 9ᵉ forum international du jeune cinéma de Berlin» (du 22 février au 3 mars 1979),
Berlin-Ouest, 1979.

Geschichte der Nacht a été invité à de nombreux festivals de cinéma, valant à Clemens
Klopfenstein une reconnaissance internationale. Bien avant les films danois du
«Dogme», Klopfenstein avait renoncé au trépied et portait sa caméra Bolex 16mm
à l'épaule. Le fait d'être de taille assez petite s'est avéré un avantage. Sa caméra qui
vacille, voire même respire, donne un caractère subjectif au long métrage *Reisender
Krieger* (1981) de Christian Schocher. Comme il ne peut pas garder ses distances,
le spectateur est obligé de prendre position. Un principe qu'il va également
appliquer dans sa fiction à succès *E nachtlang Füürland* (co-réalisé en 1981 avec
Remo Legnazzi).

Le thème de la nuit trouve un prolongement conséquent dans le film expérimental
Transe-Reiter auf dem toten Pferd: il s'agit, à première vue, d'un interminable
travelling. «Noi metteremo lo spettatore al centro del quadro» (nous mettrons les
spectateurs au centre du cadre) – cette citation du peintre futuriste Carlo Carrà a
été placée par Klopfenstein en exergue de son film.

La caméra de Klopfenstein décrit le sentiment enivrant d'une échappée. Des vues
interminables, prises d'une voiture puis de trains, de paysages isolés de la civili-
sation contraignante créent une fascination libératrice tout en ayant un effet magique
d'aspiration sur le spectateur... Le film est le voyage d'une caméra subjective entre
transe et flottaison.

Filmé à Berlin, Tokyo et Hong Kong, *Das Schlesische Tor* rompt apparemment avec
la formule nocturne. S'il fait encore nuit à Berlin, le jour s'est déjà levé en Extrême-
Orient. Cette simultanéité introduit une juxtaposition magique, un lyrisme
mystérieux. Etrangeté encore renforcée par une musique de variété chinoise des
années 1950 et 1960 imitant les modèles américains. Il s'agit d'une «musique
trouvée», achetée chez un marchand dans les rues de Hong Kong. Cette interaction
initie un poème cinématographique d'une insistante beauté intemporelle.

«Les images et sons de Berlin, Tokyo et Hong Kong doivent être mêlés en fondus
enchaînés avec des études de lumière et d'ombre de ma chambre berlinoise,
accompagnés de musique chinoise occidentalisée. Ils sont censés évoquer les
sentiments de mal du pays et de nostalgie des pays lointains, de désir, de n'importe
où et de nulle part.» [5]

[5] Clemens Klopfenstein à propos de son film *Das Schlesische Tor*, in *Berlin oder Das Auge des Wirbelsturms, Filme um und über Berlin aus drei
Jahrzehnten. Refexionen von Gästen und Freunden des Berliner Künstelprogramms*, Kino Arsenal du 8 au19 novembre 1999, édité par Barbara Richter,
Deutscher Akademischer Austauschdienst DAAD, Berlin-Ouest, 1999, p. 24.

«Klopfenstein a créé des images comme on en trouve, avec leur indétermination
paisible, quand on arrive en terre inconnue et qu'on ne sait pas encore quoi en dire ni
ce qu'il faudrait remarquer dans l'impression atmosphérique générale. Le regard
ne pénètre pas, ne fixe rien, il plane au loin, suit le mouvement du RER, s'oriente sur
un panneau d'avertissement, une cabine téléphonique, puis glisse plus loin, laissant
l'ensemble dans son caractère secondaire. Les images du monde de la nuit devant le
Schlesische Tor ou du jour à Tokyo et à Hong Kong sont d'une évidence dénuée de
toute prétention. Le montage rend les images parlantes qui articulent la course de
la lumière autour de la Terre: quand la nuit tombe à Berlin, la lumière scintille plus
blanc que blanc à l'Est. A ce constat réaliste s'ajoute un énoncé poétique: les images

des deux continents sont singulièrement dénaturées par la musique d'accompagnement chinoise «américanisée». La poésie tente de rendre son unité à un monde séparé entre Est et Ouest, jour et nuit, grâce au cours indépendant du temps.» [6]

[6] Peter Schneider, «Index critique de la production annuelle 1983», in *Cinema*, 29ᵉ année, Bâle et Francfort, 1983, p.186-187.

On peut en permanence observer dans l'œuvre de Clemens Klopfenstein l'idée de transformation, de changement d'un état à un autre, d'un média à un autre. De la même façon que le cinéma lui permet de faire des sauts dans le temps et l'espace, il saute d'un média à l'autre. Quand certains de ses projets de fictions menaçaient d'échouer pour des raisons financières, Klopfenstein acquit le meilleur équipement de vidéo amateur et réalisa ses films électroniquement à bas budget pour ensuite transférer la vidéo sur pellicule permettant sa projection en salle. Il conservait ainsi toute sa liberté et son indépendance artistique de cinéaste et de producteur. Nul besoin d'éclairages à grands frais. Le matériel de prise de vue et de son étant très léger, il pouvait être utilisé n'importe où à tout instant, sans se faire remarquer comme cinéaste. Tout le monde tournant aujourd'hui ses films de famille avec des caméras semi-professionnelles, le cinéaste peut accomplir son travail en toute tranquillité. Les frontières nationales et les autorisations de tournage ne posent ainsi plus aucun problème: on joue à l'amateur et se confond dans la masse. Une telle liberté artistique fait évidemment des envieux, et il n'est guère surprenant d'apprendre que Clemens Klopfenstein est davantage reconnu à l'étranger qu'en Suisse. Jim Hoberman, critique de cinéma new-yorkais réputé, publie chaque année dans le *Village Voice* sa liste personnelle des «Ten best films of the year». En 1986, *Transes – Reiter auf dem toten Pferd* est apparu sur cette liste à côté de *Blue Velvet* de David Lynch et *Caravaggio* de Derek Jarman. Aucun autre film suisse n'a réussi à entrer dans cette sélection. Enfin, aux Pays-Bas, il existe une «Stichting Fuurland», une fondation culturelle qui tire son nom du film «E nachtlang Füürland» de Klopfenstein/Legnazzi. Mais ceci est une autre histoire...

FABRICE MONTAL

CINEMA, VERITE ET VIDEO-MENSONGES (A PROPOS DE L'ŒUVRE DE ROBERT MORIN)

Le texte que vous allez lire sera une tentative de mettre sur papier l'univers complexe, sauvage et savoureux, de quelqu'un qui n'aime pas beaucoup les catégories, les classements, les hiérarchies, d'un combattant du plaisir de créer, d'un vidéaste qui se dit cinéaste ou, plus directement, «faiseux de vues»; terme de la langue québécoise qui le rattache à la fois à l'acte fondateur des Lumières (les Vues cinématographiques) comme au cinéma des Etats-Unis (le «moviemaker»), le positionnant carrément en artisan peaufinant quotidiennement ses objets.

Né en 1949 à Montréal, Robert Morin a d'abord étudié la littérature, le cinéma et la communication avant de devenir photographe et cameraman. En 1977, avec des amis, il fonde une structure de production où il réalise encore la majorité de ses films: la Coop vidéo, diminutif de La Coopérative de Productions Vidéoscopiques de Montréal.

Depuis 30 ans, il a creusé son terrain dans les limites exploratoires de la narrativité. Attiré par les zones refoulées de sa société qu'il s'est amusé à mettre au grand jour, il a démonté, tout au long de son œuvre, les petites mécaniques de la crédulité des publics face à la fiction audio-visuelle et à la facture documentaire. A ce titre, il pourrait être amusant de l'affubler de l'étiquette, qui apparaîtra à certains para-doxale, de vidéaste «narratif expérimental».

Il y avait, avec l'idée présidant à la formation de la Coop vidéo, une volonté de se libérer des contraintes commerciales et gouvernementales qui dictaient et contraignaient l'acte de création cinématographique à l'époque au Québec. Le collectif a produit une vingtaine de courts et de moyens métrages vidéographiques avant de s'attacher au long métrage cinématographique dans les années 1990.

Morin et ses amis désiraient tourner à tout prix et tout le temps. Et l'on peut voir dans l'indépendance et la liberté que se sont eux-mêmes donnés les membres de la Coop Vidéo, dans cette attitude autonomiste et créative, des précurseurs des cellules de vidéastes du Mouvement Kinö, né à Montréal à la fin des années 1990 et qui essaime maintenant à travers le monde. Leur devise n'est-elle pas: «Faire bien avec rien, faire mieux avec peu et le faire maintenant!»?

Mais, contrairement au mouvement Kinö ou au Vidéographe pour prendre des exemples «historiques» montréalais, il s'agissait d'un cercle de cooptés relativement restreint qui partageaient une certaine vision du cinéma et qui, au départ, avaient mis des fonds, des talents et des moyens techniques en commun afin de pouvoir la réaliser.

Leur implication sociale apparaît dans leurs premières œuvres qui étaient des docu-mentaires au sens strict, mais la fiction s'est interférée rapidement et avec allégresse. Jusqu'au milieu des années 1980, la plupart des bandes se signaient collectivement. C'était l'époque héroïque des créations collectives où l'idée même d'auteur était consi-dérée comme un héritage bourgeois.

Mais, peu à peu, les talents se sont définis. Et Robert Morin, parmi eux, allait devenir le scénariste-réalisateur principal.

Plonger dans l'univers de Robert Morin, c'est se retrouver confronté à trois types d'écritures, à la fois différentes et concomitantes: les bandes vidéos existentielles, les autofilmages, et les films avec comédiens professionnels.

Les créations de Robert Morin ont longtemps été programmées dans des festivals de vidéo expérimentale. Elles se retrouvent aujourd'hui parfois honorées dans les festivals dédiés aux documentaires. En fait, elles n'appartiennent ni aux uns, ni aux autres, parce qu'il questionne les limites du protocole fictionnel dans son rapport extrêmement intime avec le réel, rapport qui se retrouve amplifié par la place du discours vidéographique dans le développement du langage des images en mouvement.

75← En 1978, il se révèle auteur par accident avec *Gus est encore dans l'armée*, qu'il a fait tout d'abord pour s'amuser avec des chutes de film inutilisées. Un ex-soldat francophone de l'armée canadienne nous raconte son histoire filmée à l'aide d'une caméra super 8. «Je suis entré dans l'armée pour voir du pays. J'ai vu le nord de l'Ontario pendant un exercice de guerre. Dès les premiers jours de cette fausse guerre, je suis tombé amoureux d'un autre soldat [...]». La fusion du ton de la narration et de l'image documentaire y consolide une fiction dont seules les outrances peuvent nous faire douter de la véracité, dans la tradition des «vertiges de la banalité».

Puis, il capte une beuverie dans une taverne de campagne. Durant toute une après-midi, sur les tables, les bières s'amoncellent. C'est alors qu'un des convives décide spontanément d'intégrer son numéro de cascadeur à celui de la danseuse nue. L'alcool aidant, le spectacle dégénère en mini orgie. Une fois le calme revenu, Mario voit sa double carrière de rembourreur et de cascadeur remise en question par sa conjointe qui lui reproche de ne pas assez s'investir dans leur vie de couple, pendant qu'en arrière-plan, caricaturant un mauvais film de famille, le danseur nu fait faire des moulinets à son sexe mou. *Ma vie, c'est pour le restant de mes jours* (1980) est un des films extrêmes de Morin, où l'on ne discerne pas ce qui a été mis en scène et ce qui a réellement été capté sur le vif. Il deviendra le premier des «*tapes existentielles*».

En fait, ce que Morin appelle ses «tapes existentielles» a été une tentative de répondre aux limites ressenties face au documentaire sociologique tel qu'il se pratiquait depuis les années 1950. Tout en reconnaissant la force de ce cinéma direct qu'ils admiraient, développé en français à l'Office National du film du Canada par des documentaristes d'une autre génération, par des cinéastes comme Gilles Groulx, Pierre Perrault ou Michel Brault, ils voulaient essayer d'aller voir plus loin. Morin et ses amis de la Coop vidéo de Montréal ont alors permis de concevoir et de jouer une fiction filmée à des individus qui étaient invités à y mettre une grande partie de leur propre vie, avec leurs espoirs, leurs aspirations, leurs défaites aussi. Légère, incisive et intrusive, dans ces «tapes existentielles» la vidéo devenait un véhicule d'exploration sociologique de la culture populaire.

Comme un bon romancier, Morin dénonce les incapacités réconciliatrices de sa société et ses phénomènes d'exclusion. Il occupe un territoire particulier de la scène vidéographique et cinématographique québécoise par son attachement à faire exister en entités fictives des existences réelles, rejoignant par là une démarche adoptée par Flaherty et les néo-réalistes italiens.

Cette fiction devient beaucoup plus révélatrice que la réalité initiale qu'aurait pu capter, voire travestir, le cinéaste qui aurait désiré faire acte pur de documentariste. Peut-être part-il du principe que toute vie est un *thriller* qui ne mérite ou n'attend qu'une révélation? Aussi fait-il sien le spectacle de la petite misère investissant comme il le dit si bien le «*Mondo Cane* fucké québécois», et il le récupère pour explorer des aspects refoulés de son système social.

Cette quinzaine de bandes existentielles forment le corpus le plus important de ses créations. Parmi elles *Ma vie, c'est pour le restant de mes jours* (1980), *Le mystérieux Paul* (1983), *Toi t'es-tu lucky?* (1984), *La femme étrangère* (1988) tourné en Amérique du sud, *La réception* (1989), *Les montagnes rocheuses* (1995) et, surtout, pinacles de ce style, *Quiconque meurt, meurt à douleur* (1997) et *Petit Pow! Pow! Noël* (2005).

Nous retrouvons ici différents concepts hérités de la critique politique ou du théâtre expérimental, puisé chez les Situationnistes ou Antonin Artaud. Amateurs professionnels habités par le double du théâtre de leur propre vie, les témoins acteurs y sont impudiquement livrés à notre regard. Il reste d'ailleurs assez difficile de comprendre le grand mystère de ces bandes vidéo. Celui qui fonde le fait que des inconnus se livrent avec somme toute peu d'inhibition, au jeu de la caméra et acceptent d'élaborer le spectacle de leur singularité... souvent de leur marginalité.

Morin répond assez aisément à cela en affirmant que la plupart des gens sont exhibitionnistes. Mais, il oublie peut-être de dire qu'il les réinstalle, ce faisant, en situation de pouvoir en leur donnant la possibilité de jouer, avec recul nécessairement, leur personnage existentiel. Dans tous les cas, il s'agit d'un jeu — et Morin insiste assez

75← là-dessus, à la fois pour le cinéaste et pour ses partenaires-acteurs. Dans *La réception* (1989), ce jeu s'accentue avec plus d'ambition.

Dix ex-détenus sont conviés à une réception par un ami commun dans une vaste maison située sur une île isolée. L'un d'entre eux est un cameraman qui est chargé de filmer l'action. Une tempête de neige s'abat sur la région. Un meurtre survient, puis un second... La tension monte.

En faisant jouer *Les dix petits nègres* d'Agatha Christie à des ex-détenus, dont certains venaient à peine de sortir de prison, Morin installe une dynamique implacable de la représentation du mensonge avec, à la clef, la justification narrative de l'existence de la caméra vidéo, qui confond les spectateurs.

75← Ce processus mensonger existait d'ailleurs dans son premier film, *Gus est encore dans l'armée* (1980). Le cinéaste y inaugurait le style que nous appellerons celui de «Morin: le double et son même», qui apparaît comme une approche extrêmement définie, dès l'origine, et qui regroupe pour l'instant trois bandes vidéo avec *Le voleur*
76← *vit en enfer* (1984) et *Yes Sir! Madame...* (1994). Ce sont de faux «auto-témoignages», où le narrateur s'exprime en voix off, argumentant un récit à saveur d'événements confessés, créant une confusion référentielle dans la tête des spectateurs, en ce sens que le personnage est celui du cinéaste lui-même.

Autre point commun, ce sont des fictions vidéo qui prennent pour appui des films de famille ou des chutes de films de cinéastes amateurs. La relation de véridicité joue ici sur la confusion des supports, tant ce qui se trouve sur un film devient tout à coup plus crédible, soutenu en cela par un faux témoignage.

76← L'œuvre maîtresse de ce courant demeure *Yes Sir! Madame...* Peu importe par où on aborde cette construction habile, le fond rejoint la forme par l'exploration systématique du double. Le personnage principal de cette fiction, qui nous est présentée comme un testament documentaire autobiographique, est bipolaire. Né de père francophone et de mère anglophone, Earl Tremblay souffre de dédoublement d'identité «anglo-*canadian*»/franco-acadienne. Il prononce chacune de ses phrases deux fois. Une fois en anglais, une autre en français.

Earl ne trouvera la paix qu'en acceptant que l'une de ses deux identités prenne le dessus sur l'autre avant de retourner à la vie sauvage, nager nu dans l'eau du lac telle une bonne vieille «frog». Earl Tremblay est un personnage qui est joué par le cinéaste lui-même, qui est aussi le scénariste, qui est aussi le cameraman.

75← Dans *Acceptez-vous les frais?* (1994), son documentaire sur le *making of* de *Yes*
76← *Sir! Madame*, Richard Jutras nous montre à l'œuvre le cinéaste de combat qu'est Robert Morin, travaillant souvent seul pour tourner ce film, qui reste l'un des sommets de la cinématographie québécoise.

Earl Tremblay est une caricature politique, véritable produit de la schizophrénie *Canadian*-canadienne. Plusieurs séquences nous le montrent en train de se filmer avec sa propre caméra, dont celle où il se cadre dans un miroir d'hôtel triptyque lui réfléchissant à l'infini sa propre image. Le film est une bande vidéo qui nous montre les bobines d'un film. Les paradoxes de la double identité, augmentés par la présence d'une caméra subjective relayant la voix hors champ, permettent au réalisateur de prendre pied directement dans l'action et de corrompre le rapport habituellement entretenu avec la véracité filmique.

76← Mais *Yes Sir! Madame*, en plus d'être un «documenteur» autobiographique d'une grande liberté, est aussi le seul film québécois, voire canadien, qui a osé utiliser le

contexte des deux solitudes linguistiques et identitaires, non pas comme simple sujet mais, plus encore, comme matériau narratif. Le processus d'aliénation vécu dans une culture de survie constamment menacée apparaît non seulement dans ce qui est dit, non seulement dans la trame narrative et la construction des personnages, mais aussi dans ce qui est montré dans la culture matérielle, dans le contexte socio-économique, voire dans la basse définition des images, climat «low-tech» consciemment établi, au moment où explosait la vidéo numérique.

Pour Morin, la vidéo, au début, était utilisée par défaut, comme un «sous-cinéma» lorsque l'on voulait tourner à tout prix sans en avoir les moyens. Elle était aussi, ne le cachons pas, le meilleur outil pour renouveler la télévision, thématique obsessionnelle dans la démarche opiniâtre, téméraire et frondeuse de Morin. Elle se façonne peu à peu au cours de son œuvre pour devenir un vecteur de véridicité dans un processus fictionnel construit sur des faux-semblants. Ce qui est paradoxal, c'est que, si les publics ne sont plus dupes, ils se laissent encore abuser par le processus de séduction. Sauf que le référent est mouvant. Ce que l'on associait à l'image télévisuelle officielle au début des années 1980 est désormais associé au caméscope personnel ou aux autofilmages tels qu'ils sont légion sur le web. D'une façon comme d'une autre, le stratagème fonctionne toujours.

L'effet de réel est un mensonge et n'en est pas un. Ainsi Robert Morin n'aurait jamais pu rejoindre la douleur des junkies vécue de l'intérieur sans fabriquer une fiction
76← avec *Quiconque meurt, meurt à douleur* (1998), titre emprunté à François Villon.

Une descente de police dans une «piquerie» tourne au bénéfice des assiégés. Un cameraman de la télé et deux policiers sont pris en otage. Le siège s'installe. Mais les réserves de drogue s'épuisent...

Ex-toxicomane lui-même, Morin ne désirait pas faire un film sur la drogue comme tel. Il avait plutôt comme projet de faire un film politique afin d'exprimer comment les individus accrochés à l'héroïne ou à la cocaïne, aux parcours divers et tout le temps mouvementés, voient l'organisation sociale. Ce qui l'intéressait, c'était le point de vue. On les met en marge, et de la marge, ils ont une vision bien particulière de la société. Ce qu'il a tenté de rendre avec ce film coup-de-poing, entièrement tourné en vidéo.

Les rôles sont tenus par des «ex-junkies», comédiens particulièrement inspirés, qui ont aussi collaboré à l'écriture et à la conception du scénario. Dans ce film, «l'illusion du réel» dure jusqu'à la fin. Le résultat est fulgurant. Cadrage et son y développent une force évocatrice qui soutient l'action. Dans un huis clos, encerclés, les exclus crient et vomissent leur critique sociale au nez des dominants, en sachant pourtant que la fin sera violente.

76← *Quiconque meurt, meurt à douleur* impressionne à plus d'un égard, mais c'est surtout au degré d'intensité que Morin a su soutirer à des amateurs que l'on pense. Si, d'ailleurs, à partir d'une certaine époque, la différence entre les films tournés avec des professionnels et ceux tournés avec des amateurs s'estompe dans l'œuvre de Morin, c'est sans doute qu'il a su adapter sa technique de direction (écriture) développée avec des amateurs, en la mettant à l'épreuve de la méthode des comédiens de métier.

La veine des films avec comédiens professionnels est introduite par *Quelques instants avant le nouvel an* (1980-1985). Cette bande a été tournée à partir d'un canevas sur lequel deux comédiens de la LNI (Ligue nationale d'improvisation), Robert

Gravel et Paul Savoie, ont improvisé les personnages d'un tenancier de chambres
d'hôtes et de son locataire handicapé mental qui se soûlent la gueule pendant
qu'à la télé américaine le monde entier s'apprête à quitter la décennie merveilleuse
des années 1970.

Nous avons déjà là l'amorce d'un procédé que Morin va développer de plus en plus,
soit l'improvisation du jeu d'un film à partir d'un canevas relativement préconçu
avec, sous-jacente, une approche organique du réel filmé, avec ses hésitations, ses
moments de vide et d'incommunicabilité, ses contraintes, ses exigences grossières...
et ses déjections.

Il récidive quelques années plus tard avec un film hybride tenant à la fois du film
d'acteur et du «tape existentiel», *Tristesse Modèle Réduit* (1987), où le personnage
principal est joué par un enfant trisomique vivant dans un univers de banlieue.
Jeannot est trisomique. Comme un oiseau exotique prisonnier dans un univers de
banlieue, il est infantilisé par ses parents qui lui refusent le droit aux responsabilités.
Pauline, une jeune femme que ses parents engagent pour s'occuper de lui, va le libérer
de son statut de bibelot mongolien et l'aider à s'épanouir.

Le personnage ainsi campé sert de révélateur à plusieurs mensonges sur lesquels
semble bâtie la convention sociale des banlieues résidentielles. Il nous est également
démontré que certains modes de vie sont sans doute plus aliénants pour l'esprit
que de supposés handicaps de naissance. Yvon Leduc est le seul comédien «amateur»
de ce film, ce qui a pour conséquence d'accentuer l'effet d'exclusion. La sensation
d'aseptisation de cet environnement suburbain contemporain, «sur-naturel»
au sens propre, est d'ailleurs rehaussée par le travail conjugué de la conception sonore,
de la direction artistique et de la direction photo.

77← Morin revient avec *Requiem pour un beau-sans-cœur* (1992), un long métrage qui,
tout en empruntant au genre du polar et du film de cavale, se révélera, en fait, être
une œuvre sur la pauvreté et la misère des existences dépossédées qui composent
le monde de la petite pègre. Le film tourne autour de Régis Savoie, un criminel
condamné à 25 ans de prison qui décide de s'évader. Débordant de vie et d'imagination,
aliéné par sa condition mais courageux et sadique, Savoie voudra profiter pleinement
des jours de liberté qui s'offrent à lui, en réglant ses comptes et en écoutant de
la musique western. Huit personnes, sa mère, sa copine, ses amis se remémorent,
chacune à sa manière avec ses mensonges volontaires et ses affabulations,
les événements qui ont entouré les trois derniers jours de la vie de Régis Savoie.

De fait, l'artiste travaille en faisant du «contrepoint» avec les points de vue. Il montre,
en bon cameraman, comment l'histoire aurait été différente si on avait placé la
caméra ici ou là-bas, comment notre origine sociale détermine notre perception,
comment le fait d'imaginer ou de narrer des histoires est déjà miné par une organi-
sation dominante du discours, et comment nos propres fantaisies ne demeurent
que des tentatives personnelles de lui échapper.

Ce premier long métrage cinématographique de Robert Morin joue sur les limites
relatives de toute interprétation humaine et les utilise. Scénario d'une grande
richesse, scènes violentes d'une crudité vive, caméra mobile, jeu admirable des
comédiens, foisonnement des plans: tout concourait à faire de ce film l'une des
œuvres les plus célébrées de Morin.

Les autres longs métrages sur pellicule de Morin sont *Windigo* (1995), *Le Nèg* (2002)
et *Que Dieu bénisse l'Amérique* (2006). Dans chacun de ces films qui le firent

connaître du grand public en le sortant du cadre des événements de création vidéographique, il a continué à explorer les douleurs et les malaises de sa société en y transposant quelques-unes de ses obsessions. On peut y lire des influences cinématographiques majeures (Werner Herzog, Peter Watkins, Akira Kurosawa, Harmony Korine, etc.) qu'il adapte judicieusement au contexte social québécois ; une verve indéniable, un art des situations scabreuses, un goût pour les tournages risqués, saupoudré d'un peu de cruauté qu'il établit toujours dans un jeu avec le public. Car Morin, contrairement à d'autres cinéastes produisant des films aujourd'hui au Québec, en s'amusant avec les conventions cinématographiques, se moque des codes et les utilise dans un acte qui dépasse leur finalité strictement narrative. C'est en continuant ses recherches, même avec la production lourde d'un film en 35mm, même avec des comédiens professionnels, qu'il pourra toujours être considéré comme un expérimentateur en arts médiatiques tissant une démarche avec cohérence, stratégie et conviction.

Cela aboutira à *Petit Pow! Pow! Noël* (2005), où il finira par donner la parole à quelqu'un qui l'a perdue, et dont le silence deviendra plus qu'évocateur.

Petit Pow! Pow! Noël nous permet d'accompagner un homme mentalement dérangé qui visite son père muet et grabataire à l'hôpital, durant la période de Noël. Il a l'intention de le faire souffrir et éventuellement mourir afin qu'il paye pour les crimes qu'il a commis envers sa famille durant toute sa vie. Toutefois, les tortures psycho-logiques ou physiques qu'il inflige au paternel apparaîtront bien pâles en comparaison de la douleur et de l'humiliation quotidiennes de devoir être nourri et changé comme un bébé, tout autant que de se voir lavé au gant.

Mais *Petit Pow! Pow! Noël* est aussi un film-pacte que Morin a réalisé avec son vrai père sur son lit d'hôpital. Un mourant avec lequel un fils, terroriste cameraman, a décidé de régler ses comptes. On ne sait plus qu'elle est la part de construction et de «véritable emprunt au vécu» du cinéaste. Certains y verront un acte cruel. D'autres, un exhibitionnisme plein d'amertume ou encore un chef-d'œuvre d'humour noir. Quoi qu'il en soit, voici un pavé dans la mare des «mélodrames» père/fils si présents dans la cinématographie québécoise. Un *reality show* sur l'acide, avec perfusions et en pleine forme, qui ne laisse personne indifférent.

Morin aborde la laideur comme une des beautés du monde. De ce point de vue, c'est aussi un plasticien. Il s'attarde sur les défauts comme d'autres passeront leur vie à rechercher la perfection. Il relève des histoires dans des yeux fatigués, des peines dans des rides, de la fierté dans un meublé dérisoire.

Il provoque en déjouant les fondements du confort illusoire sur lesquels s'est bâtie la société industrielle. Ses bandes ne font aucun compromis avec une attitude confortable, mais elles sont conçues avec une recherche de sensualité véritable, pas nécessairement sexuelle. Sensuelles et critiques, dirions-nous, plutôt que d'être consensuelles.

Cette opposition témoigne bien de l'attitude revendiquée par Morin au sein de l'écosystème du cinéma québécois: celle du droit à l'imperfection. Non pas seulement celle de son cinéma, en termes techniques (la vidéo comme combat) ou esthétiques, mais aussi celle qui s'opposerait à la présence de personnages trop policés, quasi désincarnés à force de travestissements pour plaire au «grand public» ou aux «décideurs-subventionneurs». Cette place particulière est celle du mouton noir au sein d'une industrie qui n'a de cesse de vouloir être «parvenue». Morin lui dit: «Nous y étions déjà, vous ne regardez pas à la bonne place».

Il parsème son œuvre de moments troubles où il jette un regard acidulé/halluciné sur sa société. Les personnages de Morin, ceux qu'il a choisis ou ceux qu'il a construits, nous laissent entrevoir la crasse au creux du nombril confortable et indifférent de leur américanité. Ils nous jettent à la face des torrents d'invectives, vomissant la misère et l'aliénation, mais ils le font dans une atmosphère qui n'est pas misérabiliste. Ces personnages ne sont pas complaisants, ils appartiennent à un jeu narratif qui les transcende et les manipule.

Et, bien que leur créateur prétende qu'il n'a rien à démontrer, ils répètent à un niveau microsociologique l'ambiguïté vécue par les Québécois dans le système socio-économique panaméricain tel que l'affirme Morin lorsqu'il applique la réalité du Sud du continent à celle vécue par ses compatriotes contemporains au nord des Etats-Unis. Les personnages puent, gueulent, se débattent comme des grenouilles dans un aquarium scellé, mais ils ne s'appartiennent pas. Il y a quelque chose en eux dont ils sont dépossédés, une force identitaire, un ancrage disparu qu'ils recherchent au fond d'eux-mêmes, au fond des autres ou dans la conquête illusoire d'un territoire matériel qui ne les conduira qu'à la folie ou à la mort.

Certains sont «évadés» par leurs semblables qui les marginalisent parce qu'ils sont nains, mongoliens, grabataires, drogués, schizophrènes ou femmes étrangères. Ceux-là sont des révélateurs, ils révèlent le caché, comme la pythie délirante chez les Grecs ou l'efféminé chez les Sioux. Ils activent la portion «voyeuristique» et la démultiplient. Ils rejoignent, par leur condition sociale, l'auteur qui, écrivain cameraman, s'est construit le devoir d'être contre et avant tout, élaborant la critique nécessaire à l'avènement de toute création.

JEAN-PAUL FARGIER

STAVROS TORNES / «AUX POETES ET AUX EMBAUMEURS!»

«Est-ce un Pasolini plus pasolinien que Pasolini, un Straub moins dogmatique, un Murnau pour le temps présent? C'est un cinéma d'avant le cinéma, Homère à la caméra, Héraclite au son.»
Louis Skorecki, Libération, 01/08/88

«Le cinéma de Tornes est un cinéma fait par les dieux, il devrait être projeté sur les nuages de l'Olympe.»
Alberto Farassino, La Repubblica, 24/04/83

Pourquoi n'ai-je pas vu les films de Stavros Tornes, avant l'année dernière? C'est un scandale! Voilà un des plus beaux ensembles de films qui existent au monde, signés par un authentique génie du cinéma, des films splendides, d'une grâce plus que suffisante, d'une inventivité cinématographique absolue, et dont pourtant la circulation a été si entravée (jamais sélectionnés à Cannes, même pas à la Quinzaine des Réalisateurs, jamais sortis en salle et toujours pas édités en DVD et encore moins auparavant en VHS) que seuls quelques amateurs vigilants (Skorecki, Douchet, Daney, Revault d'Allones), familiers des festivals lointains, avaient eu la chance de les rencontrer et d'en être éblouis. Leurs dithyrambes, au retour, dans les chroniques que nous lisions (dans les Cahiers du Cinéma, dans Libération) accroissaient notre frustration. Le nom devenait mythique. L'envie grandissait de vérifier si la réputation du «plus grand des cinéastes méconnus», comme disait l'un d'eux, était à la hauteur des éloges qu'il suscitait immanquablement. Grâce à la rétrospective du Jeu de Paume, à Paris, en mai 2006, j'ai enfin pu découvrir cinq films de Tornes. Et là, stupéfaction! Pour exprimer mon enthousiasme, et cerner le jaillissement du plaisir devant chaque parcelle de cette oeuvre, les noms de Murnau, Dreyer, Pasolini, Bene, Straub, Ruiz, Ioccellani, Paradjanov, Buñuel, Pollet, Keuken tournoyaient comme une couronne d'étoiles, autour de cette comète apparue dans le ciel du Cinématographe (Bresson, lui aussi, on allait l'oublier, scintillait dans la constellation des références élogieuses).

Note prise au retour de la première séance. *Addio Anatolia* (1976), son premier film, 36 min, tourné à Rome et en Calabre, évocation de l'Anatolie perdue, indique le programme (que je lis en sortant, où je trouve avec plaisir la confirmation de mes intuitions). Rome devient une ville de fantômes... les statues sur les églises sont des «ombres» qui se métamorphosent aux plans suivants en morts jouant aux cartes, buvant un verre à la terrasse des cafés, marchant en zigzag dans les rues... tous les détails deviennent des signes d'absence, de monde disparu... J'ai vraiment ressenti ça sans savoir que c'était pour évoquer «l'Anatolie perdue»... Assez vite au début, la caméra descend dans un passage souterrain et plonge dans le noir et là on se remémore la phrase de Nosferatu: «[...] passé le pont, les fantômes vinrent à sa rencontre», et c'est tout à fait ça... des rues désertes souvent, des ponts détachés de leurs rives je ne sais comment, des motifs gravés dans la pierre à moitié effacés, des journaux du jour mais donnant l'impression de venir du passé... et liant tout cela un raclement de violoncelle, très dissonant mais pertinent joué par Charlotte von Gelder, sa complice, sa compagne je crois... Le second, que j'ai un peu moins aimé, *Exopragmatiko* (1979), 34 min, son troisième, est cependant également envoûtant: un montage parallèle alterne des scènes de remontée d'une rivière pas très grande par un bateau à moteur et la progression d'un marcheur, beau comme un dieu grec, sur les flancs d'un volcan, et des vues de rues d'une ville (Rome? peu importe) où la caméra semble chercher le ciel en levant la tête... le ciel ressemble à la rivière, étroite bande de lumière dans laquelle on avance, et ressemble aussi au sommet du volcan... Dans ce second film, tout à l'air de faire sens mais on le cherche en vain. Dans le premier, tout sens est suspendu mais c'est justement cela le sens, le refus de signification, même si on finit par en trouver une.

Premières impressions, donc, de voyage en Tornésie. Depuis, je me suis documenté (Trafic 54, catalogue du festival de Turin 2003), j'ai vu presque tous ses films... et afin d'écrire ce texte, je viens de revoir ses quatre derniers, *Balamos* (1982), *Karkalou* (1984), *Danilo Treles* (1986), *Un héron pour l'Allemagne* (1987), grâce à des DVD que m'ont procuré les organisateurs de cette nouvelle rétrospective (Genève). Pourtant c'est d'un que je n'ai pas revu, *Coatti* (1977) que je partirai pour

fonder ma lecture de cette œuvre, dans le prolongement de l'intuition surgie dès le premier contact.

Une scène de *Coatti* s'est gravée dans ma mémoire, alors que les autres ont disparu, effacées par l'accumulation des films suivants, une scène forte par son dispositif de filmage, qui me semble rétrospectivement donner la formule de l'originalité de Tornes: on y voit le cinéaste sortir de chez lui et regarder longuement par la fenêtre sa place vide dans la pièce qu'il vient de quitter. Un regard de fantôme.

Ce point de vue est possible techniquement, naturel même, du fait que c'est un appartement en rez-de-chaussée, que l'homme habite avec sa femme et, si je me souviens bien, un enfant. *Coatti* est un film de famille, de voisinage, tourné à Rome où Stavros Tornes s'était exilé pendant la dictature des colonels et où il a habité plusieurs années encore après leur chute et le retour en Grèce de la démocratie (août 1974). On y voit des scènes de vie quotidienne, sans drame, sans intrigue, exprimant «un pur et simple *être-là* ou *être-au-monde* (sonore autant que visuel, les bruits s'engouffrant dans la bande-son», comme le décrit avec sa précision habituelle Revault d'Allones (Trafic 54). Sauf que leur durée excède le programme d'un cinéma réaliste, simplement narratif, et vire par leur insistance et leur désarticulation vers une attitude formelle, pour ne pas dire formaliste. Une affectation moderne, qui n'est pas sans parenté avec les gestes cinématographiques de Straub et Huillet. *Coatti* tout à coup fait penser à *Othon*. A cause des longues séquences de déambulations dans les rues étroites des vieux quartiers romains que Tornes pose ça et là dans son film. On n'avait pas vu cela depuis les interminables circulations en voiture dans les veines de la ville éternelle, intervalles contemporains, sidérants d'étrangeté, intercalés par Straub et Huillet entre les actes de la pièce de Corneille, jouée en costumes dans les hauts lieux de la Rome antique…

Dialogue d'exilés? Façons de brechtiens? En tous les cas, Tornes et Straub savent indexer le «pas là» sur le «là»! Ils aiment faire vibrer de l'absence au cœur du présent, ils excellent à ouvrir des béances, qui sont autant de «regards» (petites fenêtres) par où filtre du passé vivace, du disparu persistant, de l'autre irréductible, du proche inaccessible. Chez eux, pareillement, l'absence compte au rang des réalités présentes. Le type qui contemple le trou qu'il fait dans le réel en se déplaçant (d'un dedans à un dehors de sa maison) se comporte de la même façon que celui qui traque dans une ville vivante les échos fossilisés d'un empire révolu, déposés dans les circonvolutions compassées d'une langue étrange et pourtant familière (le français du 17e siècle). L'effet «Corneille au Palatin au dessus des embouteillages», le cinéaste grec le répète, ou plutôt le retrouve, en passant tout à coup de l'autre côté d'une vitre comme on passe dans l'envers du réel. Pour mesurer aussitôt que l'envers et l'endroit ne font qu'Un.

Au fur et à mesure des visionnages, c'est bien cela qui me saute aux yeux — la capacité de Tornes à être constamment ailleurs tout en étant là, ou là tout en étant ailleurs, absent et présent tout ensemble. C'est cette capacité, ce don, qui explique les basculements, les sauts, les glissements du quotidien dans le fantastique, si caractéristiques des films de Tornes que l'on a vite pris l'habitude, pour les justifier, de le sacrer «poète». Un poète, n'est-ce pas, peut tout se permettre. Fantaisiste, va… Poète soit, c'est évident. Mais poète de cinéma, avant tout. Comme Pollet, Pasolini, Paradjanov… Le poète tord le langage ordinaire pour exprimer des visions, des idées, des sensations rares, difficiles à formuler autrement, en prose en particulier. Le «cinéma de poésie» selon Pasolini est un cinéma où la caméra se voit. La caméra c'est-à-dire un œil de cinéma à l'œuvre. Une mise en abîme du regard.

Tornes crée cette abîme, à chaque fois, par une subtilisation: ils épousent tous le regard d'un absent. Parfois c'est un fugueur, qui se retourne. Parfois c'est un dormeur, qui songe. Parfois c'est un défunt, qui sur-vit. A la fin de *Danilo Treles*, le héros ne trouve rien de mieux pour accomplir sa quête que de s'enfermer lui-même dans un cercueil, d'où il pourra enfin comprendre les secrets du «fameux chanteur andalou», maître inatteignable, invisible, ne se manifestant que par sa voix tombée des nues et l'apparition de son premier disciple, embaumé mais vivant dans un sarcophage vertical. Les plans qui cadrent ces deux faux morts sont des clins d'œil évidents au *Vampyr* de Dreyer et son fameux plan subjectif, pris depuis l'intérieur de la boîte d'un cadavre doué de vision. Tout le film, rétrospectivement, se trouve placé sous ce signe.

La même indexation se produit au final de *Karkalou*: le personnage principal assiste à son enterrement, après avoir suivi en camion brinquebalant son cercueil transporté dans le coffre d'un taxi, où il a été arrimé avec des ficelles. Cette fin explique le début: ce personnage apparaît, dans la première séquence, comme tombé du ciel, égaré, venant de nulle part, tournant autour d'un poteau électrique en riant comme un fou. Un damné? Un revenant en tous cas, qui va revisiter ses vies antérieures. Un être doué de capacités spatiales particulières: quand il se met en marche le long d'un vaste paysage de montagne, il sort du cadre à droite au bout d'un moment, dépassé par la caméra qui le suit; mais bientôt la caméra le rattrape en entrée de champ... à gauche! Signe d'omniprésence, d'ubiquité, de refus d'assignation à la logique spatio-temporelle. Il suffit, à lui seul, à rendre vraisemblable, a posteriori, toutes les rencontres bizarres (poétiques?) qui jalonnent la trajectoire du héros: deux comploteurs politiques, marcheurs inlassables; une vieille femme poussant une poussette (qui contient peut-être le bébé qu'a été le héros) et qui sera la dernière vision du film au terme d'un large mouvement qui part de la tombe pour aboutir sur elle, comme on boucle le cycle de la vie ; une danseuse lascive, qui sera plus tard embarquée par des infirmiers, ligotée dans une camisole de force, mais qu'on retrouvera conduisant le camion, inséparable compagne; un jeune homme, timide danseur, intrépide sauveteur de la femme en danger; un instructeur politique, féru d'anarchisme, discourant de Durutti dans une usine; une grotte où l'on vient en pèlerinage honorer un saint... Au milieu de tous ces gens, qui sont parfois peut-être des doubles de lui-même, le héros nommé Karkalou promène des yeux éteints, un regard de rêveur plongé dans ses songes, ou, mieux encore, de zombie revenu de l'au-delà.

La fin d'*Un héron pour l'Allemagne* est aussi constituée par le retour d'un revenant. Amoureux transi d'une jeune tenancière de bar, maîtresse femme d'affaires, un jeune homme, employé chez un éditeur de poésie, revient des enfers de la dépression et de la paupérisation, pour trouver son ex-employeur employé dans une florissante entreprise de livres, dont la véritable patronne est l'ex-barmaid, reconvertie dans le commerce des livres. Le jeune homme, ahuri, ne peut que constater la mutation qui l'exclut: «il n'y a pas de travail pour toi, ici», lui déclare brutalement la femme qu'il a aimée follement au point de devenir la risée de tout le monde sous le sobriquet de «Ven agapas» (Tu ne m'aimes pas), début d'une chanson d'amour qu'il se passait en boucle dans la station service où il était devenu laveur de pare-brise. «Je vais voir ce que je peux faire», lui concède quand même la tortionnaire de son cœur. Mais le jeune homme s'enfuit. Sans doute ne trouve-t-il plus, lui l'ami des poètes, l'entreprise très poétique... Il ne lui reste plus qu'à retrouver sa belle en imagination, dans une sorte de film second, narrant des épisodes de l'occupation de la Grèce par les nazis, où tous les personnages tour à tour se projettent. Et là, il joue à s'envoler (comme un héron?) avec des enfants qui se laissent emporter par des planches à roulettes,

tandis que son ex-patron court après un avion en train de décoller, où se trouve le poète écossais qu'il a voulu éditer.

C'est dans ce film, assurément le plus abouti de Tornes (sur la lancée d'un scénario complexe, écrit par sa compagne et complice Charlotte van Gelder), que retentit, à la faveur d'un toast, la formule: *Aux poètes et aux embaumeurs!* qui m'a fourni le titre de ce texte, car j'y ai perçu comme le théorème de tous les ressorts de l'œuvre de Tornes. La poésie mise en œuvre par voie d'embaumement... meilleure façon de rendre le présent absent, et l'absence présente... Le poète, comme l'embaumeur, à forces d'artifices (dont ils gardent le secret), conservent l'apparence de la vie à ce qui n'en a plus. L'apostrophe, dans le film, vise un héron empaillé, que l'éditeur de poésie, pour financer ses livres, vend très cher à une ornithologue allemande.

La scène qui se conclut par ce toast, et qui débute par l'arrivée de l'oiseau dans le hall d'hôtel où se déroule la transaction, est en elle-même un chef d'œuvre de mise en scène tornésienne. D'abord, elle réunit plusieurs personnes ayant des motifs divers d'être là tout en désirant être ailleurs, dont les menées s'entrecroisent, convergent parfois, divergent souvent, créant un ballet agité de trajectoires fuyant dans toutes les directions depuis un centre (ici, le grand paquet contenant le héron, dont on a d'abord suivi le parcours dans la rue): un éditeur (Lucas) préoccupé de tirer le meilleur prix de l'oiseau afin de continuer à publier, son assistant (Mario) déboussolé par une rebuffade téléphonique de sa belle et qui finira par quitter la scène pour aller s'expliquer avec elle, un poète (Gogo) qui se sent plus impliqué par les souffrances de Mario que par la stratégie de son éditeur, le concierge de l'hôtel aux petits soins avec sa cliente et aux ordres également de Lucas, une allemande (Mrs Koenig) imbue d'elle-même... et deux hérons. Deux et non pas un, et cela est aussi un trait (décentrant) de notre cinéaste: l'obsession du dédoublement, la trouvaille de rimes, essaimant des répliques dans le réel, source d'étrangeté. Et de poésie, bien sûr. Outre le héron à vendre, de grande taille, un autre héron réel, empaillé également, est furtivement révélé par le mouvement circulaire de la caméra autour de la pièce de collection, il s'agit d'un oiseau plus petit posé sur le comptoir d'accueil de l'hôtel. Clin d'œil ironique, en arrière-plan, produisant par multiplication une sensation de délire, de dérapage irrationnel, de prolifération ironique. D'autant que bientôt un troisième héron apparaît, métaphorique celui-là, au centre de la scène, Gogo. L'assimilation est d'abord suggérée par la posture de celui-ci: affalé dans un fauteuil, il reste tourné, tandis que l'éditeur déballe le grand oiseau, vers Mario qui ronge son frein, loin en arrière, accoudé au rebord de la baie qui éclaire le hall. Dans cette position, le visage du poète profile un nez qui rime avec le bec du héron cadré en avant-plan. Ressemblance renforcée par une parure identique: aux plumes éclatantes de blancheur du volatile répond le costume immaculé de Gogo. Mais ce n'est pas fini: le dialogue à son tour prononce l'équivalence. Après le toast «aux poètes et aux embaumeurs» et quelques commentaires sur l'étrangeté de ce rapprochement selon l'Allemande, sur sa pertinence selon l'éditeur, Gogo est pris comme exemple consensuel: il ressemble à un poète embaumé, consent l'acheteuse. Qui pour le prix de l'un entend, vraisemblablement, se payer les deux. C'est en tous cas la prime qu'offre l'éditeur en ordonnant à Gogo d'aider Mrs Koenig à monter l'oiseau dans sa chambre. Gogo suit la femme, en contemplant le cou phallique du héron. Ce qui s'en suit, nous n'en saurons rien, mais nous le devinons quand un peu plus tard Mrs Koenig, revenue dans le hall, signe un chèque dont le chiffre étonne celui qui le reçoit, soldant à l'évidence une satisfaction qui n'est pas seulement ornithologique. Le jeu des regards, la portée des gestes (le chèque élevé devant les yeux comme pour lire en transparence le secret de son écriture), tout

contribue à faire sens avec subtilité: une chose présente est toujours le signe d'une chose absente, d'autant plus présente que représentée par un tenant lieu. Le chèque est le signe qui renvoie non seulement au héron disparu (dans la chambre de l'acheteuse) mais aussi aux rapports sexuels suggérés.

Ainsi procède Tornes: par accumulation de signes disséminés dans les circonvolutions de sa mise en scène. Par quoi il devient patent qu'il est davantage un constructeur de fables qu'un transcripteur du réel. La beauté cinématographique chez lui vient moins de sa saisie littérale du monde, comme on l'a d'abord perçu (Douchet, Revault), que de sa mythification. Chaque objet (et ce sont souvent des animaux) pris dans le circuit de ses récits devient un signifiant dans un réseau d'affabulations.

Que ce héron soit un signifiant de transfert érotique, cela ne fait aucun doute à nouveau, lorsque dans un film dans le film, réalisé en vidéo par Polydoros (réalisateur aux allures de bricoleur génial, interprété par Stavros Tornes en personne), le cou du héron se voit caressé fort sexuellement par l'amant d'une jeune femme, interprétée par Nina, qui contemple la scène comme une promesse de bon augure... Si l'on ajoute que le spectateur de ce film (raccord qui justifie son insertion dans le récit) n'est autre que Mario, le soupirant de Nina, et qu'il lit dans ces images la preuve de son abandon, après quoi il va fuir, changer de vie, devenir une sorte de clochard, on commence à saisir le rôle central — et polysémique — de cet oiseau «embaumé» dans l'histoire...

Pour compléter le tableau, il faut noter encore que le petit héron aperçu au comptoir de l'hôtel, à moins que ce soit un autre (ce qui accentuerait la prolifération du signe), se retrouve sur le bureau de l'éditeur. Lequel explique, comme si c'était là la raison de la présence de cet oiseau près de lui: «on a mangé du héron pendant l'occupation nazie»... Enfin, et ceci est la source de cela, dès la première scène, un héron bien vivant, lui, occupe le terrain de la strate imaginaire, par laquelle le film débute. Scène érotique, comme échappée d'un film de guerre jouant de l'ambiguïté, dans le style *Portier de nuit*, où l'on voit se déshabiller, devant un héron au long cou, une soldate allemande (qui semble, dans la pénombre, avant que ses seins ne jaillissent, être un jeune éphèbe enrégimenté). Elle vient s'offrir à un mâle en uniforme largement déboutonné... Raccord sur l'éditeur, de dos, assis à son bureau, entouré de livres empaquetés, puis de face, se traînant jusqu'à son lit (il travaille et dort donc dans le même espace), en lequel on reconnaît le mâle de la scène rêvée. Procédé classique. Exécuté avec la minutie qui convient pour que le spectateur opère le passage entre rêve et réalité. Jusqu'au pyjama largement déboutonné du grec qui vient rimer avec la tenue dépoitraillée du nazi.

On l'aura compris (à la lecture de ces analyses mouvementées): les films de Tornes, qui affichent apparemment une nonchalance déroutante, par la succession d'évènements souvent hétéroclites, sont en fait rigoureusement construits, étayés par des procédés narratifs qui justifient après coup toutes les dérives. La fin de 78← *Balamos* dévoile toute l'aventure de la recherche des chevaux, de la métamorphose de Tornes en prince, du basculement dans la Grèce archaïque, comme ayant été rêvée: on retrouve le rêveur se réveillant assis à la table du café où on l'avait quitté au début.

Mais il n'utilise pas ces procédés de façon naïve, comme on le fait dans les films classiques, pour conforter le spectateur. Tornes est un moderne. Il se sert des codes de transition du réel vers le rêve et vice versa pour embrayer non des événements simplement oniriques mais un mélange torrentiel des clichés cinématographiques. 78← De même que dans *Danilo Treles* les personnages parlent une dizaine de langues

(concert qu'on n'avait plus entendu depuis le *Finnegans Wake* de Joyce), de même les scènes de tous les films de Tornes se succèdent, se croisent, s'enjambent, en changeant de genres, de styles, de codes, comme on visite un champ de ruines où gisent des formes embaumées.

On dirait que le cinéaste ainsi contemple, du dehors, sa place forcément vacante dans l'histoire du cinéma. Et que tout ce qu'il fait revient à s'y inscrire comme absent.

PHILIPPE CUENAT

LA GRACE EN DIFFERE

À regarder les films de Donatella Bernardi, on se prend parfois à se demander si leur motif premier et, plus globalement, la théorie de l'image qu'ils incarnent ne relèvent pas de la mystique ou de la théologie, s'ils ne cessent pas de caresser le rêve que l'image dans son statut même serait toujours liée à l'expression de la grâce, du miracle ou du salut. Avec cette réserve toutefois qu'il s'agirait d'une mystique ou d'une théologie négatives dans la mesure où dans la société bourgeoise — celle de la liberté individuelle comme celle du marché, celle du matérialisme, de la théorie critique ou du structuralisme comme celle du positivisme — on ne peut être que confronté à l'échec ou, au mieux, à la déconstruction d'une telle conception, fondée sur l'attente.

Fortuna Berlin (2005) pourrait en être l'exemple le plus clair. Une jeune chanteuse lyrique métisse, Justine, se rend à la Philharmonie de Berlin pour une audition. À l'aéroport, elle est arrêtée par des douaniers et fouillée. Après avoir vainement protesté contre la mise en pièces de chaussures dont elle a besoin pour son audition, elle erre dans le métro, opte pour un taxi, se change dans les toilettes et, quelques minutes avant d'être appelée à chanter, rencontre une collègue qui, hasard heureux, lui prête ses propres chaussures. Le soir venu, elle s'en va retrouver dans une banlieue très éloignée du monde de l'opéra son hôte d'une nuit, boxeuse amateur, qui l'invite à venir assister au match qu'elle doit livrer, un match dont elle ressortira K.-O. Au matin, elle passe par une boutique où elle vole à la sauvette une paire de chaussures, avant de passer sa seconde audition à laquelle le spectateur est cette fois convié. Cendrillon déchue d'un conte moderne dont rien ne dit qu'il trouvera un accomplissement ni même une morale (l'épisode qui clôt la fable des chaussures la rendrait vaine), Justine n'a pas non plus le profil de l'héroïne sadienne. Même si elle peut faire preuve d'une bonne dose de naïveté — lorsqu'en raccompagnant son hôte encore à moitié K.-O., elle trouve seulement à lui répliquer «*Aber was du machst ist so brutal*» (Mais ce que tu fais est tellement brutal) — le film n'en fait pas une innocente foudroyée mais la simple pièce d'une machinerie, à l'égal du piano longuement hissé sur la scène de la Philharmonie, dans un des derniers plans du film, juste avant l'audition finale. Le dénouement que le spectateur attend, le salut de Justine, suggéré par l'impression de grâce qui l'habite dans les premières mesures de l'aria de la *Flûte enchantée*, lorsqu'elle est filmée en plan rapproché, s'évanouit dans un plan élargi qui la montre isolée sur une scène dénudée au milieu d'une salle déserte plongée dans une pénombre sans relief. Quoi que Justine puisse alors ressentir et exprimer, le film montre clairement qu'il ne reconduira aucune des conditions susceptibles de maintenir l'illusion nécessaire à l'apothéose du spectacle bourgeois. Et qu'en conséquence, le chant lyrique ne se déploiera pas dans le décor qui lui conviendrait et qui nous transporterait dans l'illusion mais dans un espace vide, non face à un public mais à des juges qui vont décider de la qualité de sa prestation. À l'extase promise se substitue donc un processus de sélection qui se distingue peu, au fond, d'un combat de boxe sans gloire dont la protagoniste résume à Justine l'enjeu en quelques mots «*Weisst du, wenn man gewinnt, denn spürt man eigentlich keine Angst... und keinen Schmerz. Es ist so intensiv... und dann das Adrenalin. Man spürt eigentlich nur seine Kraft... diese unbeschreibliche Energie.*» (Tu sais, quand on gagne, on ne ressent plus aucune peur... et aucune douleur. C'est si intense... et puis, il y a l'adrénaline. On ne ressent que sa propre force... cette énergie indescriptible.) Du coup, c'est toute une conception de la représentation qui semble s'effriter, dans une démonstration surdéterminée par une question: quel peut

être le sens de cette «indescriptible énergie» dans un monde qui ne se réduit pas à l'exposé de ses conditions de production mais qui n'est plus non plus porté par la promesse, un monde où l'épreuve se confond à des exactions administratives, où la chute est l'occasion d'un examen médical, où la faute est un vol à l'étalage, la lutte avec l'ange un concours, l'extase une performance, la rédemption un simple hasard.

Splitternackt (*Nu comme un ver*, 2002), en revanche, relate bien un miracle, qui se produit au terme du parcours erratique d'un couple improbable à travers Sils-Maria, ses rues, ses places, ses hôtels, ses épiceries, à la poursuite tout aussi improbable du fantôme de Nietzsche, lui, mi-motard mi-chevalier servant, persuadé que sa philosophie de prédilection peut aider le monde à s'extirper de sa condition petite bourgeoise, elle, à moitié paralysée, juchée sur un fauteuil de handicapé, réticente, apparemment plus préoccupée de cosmétique ou des cours boursiers de l'industrie du luxe, du moins jusqu'au dénouement où, miraculée, elle se lève pour retomber sur les genoux de son partenaire. Dans l'espace qui est le leur, ce miracle et l'idylle, qui s'amorce simultanément, n'ont cependant guère de crédit: la fatuité des leçons que l'ingénieur converti aux idées de l'Ecole de Francfort délivre, en cuir de motard, à une interlocutrice qui multiplie les mines renfrognées, le pansement qui n'en finit pas d'enfler sur la tête de la jeune femme, les chicaneries sur les achats, tout contribue à les faire sombrer dans le grotesque — un grotesque qui apparaît d'ailleurs d'emblée comme le cadre de référence de l'intrigue introduite par une chanson de Wolf Biermann anéantissant, sur un ton railleur, toute rédemption, fût-elle due à l'action conjuguée des philosophies de Nietzsche et d'Adorno: «*Doch die dritte Liebe, schnell den Koffer gepackt und den Mantel gesackt und das Herz splitternackt.*» (Et le troisième amour, vite fais ta valise, vite prends tes affaires et ton cœur nu comme un ver.) Autre affaire de couple, *Installation* (2004) est construit à partir d'une installation, présentée à Forde, à Genève, en 2003, en fait un décor mêlant œuvres d'art et mobilier design, conçu comme une charge de l'appartement du collectionneur-marchand d'art minimaliste et conceptuel Ghislain Mollet-Viéville dont une reconstitution est visible dans la même ville, au Mamco. À cette installation, le film superpose deux personnages formant donc un couple mais en pleine déliquescence. Faux bobos le jour, pendant les heures d'ouverture de l'exposition qu'ils tentent d'animer de leur désœuvrement, vrais fauchés la nuit quand ils y vivent en clandestins, prêts à passer d'un décor qu'ils n'ont pas choisi à un autre qui leur sera confié par défaut. L'un comme l'autre n'ont pas d'autre attente que celle d'un trésor qui n'en est pas un, vague hypostase d'une grâce qui ne les a pas élus, d'un mystère qui ne les touchera pas, d'un miracle qui ne les sauvera pas.

81← *Peccato mistico / short* (2007) relève a priori d'un tout autre ordre. Cette séquence, extraite d'un long métrage dont elle constitue le nœud central, met en scène trois danseurs, deux femmes et un homme, ainsi qu'un autel surdimensionné d'inspiration baroque. Au prêtre déchu, habitué à dépenser son énergie dans des joggings qui lui font parcourir, hébété, les édifices sacrés de la Rome renaissante et baroque, ce ballet aérien apparaît dans le scénario original comme un mystère de la révélation. Les corps des danseurs, sculptés par une lumière caravagesque, semblent se couler dans les figures de tableaux ou de sculptures qui furent des expressions majeures de la foi (*Martyre de Sainte Cécile* par Stefano Maderno, flagellations, dépositions…). Mais quel regard la mise en scène porte-t-elle sur ce corps mystique? La machinerie qui permet le ballet aérien, la minutie avec laquelle la lumière est reconstituée, le travail du son obsédant, l'autel même, métamorphosé en scène, sont-ils autre chose que les signes d'une archéologie du sacré, ou (ce qui correspond peut-être

mieux à l'aspiration du film à une beauté sidérante) d'une allégorie dont les ressorts (avec au premier plan le jeu de la citation) ne peuvent plus être dissimulés? Une allégorie à propos de laquelle il faut cependant garder à l'esprit ce que Benjamin écrivait du drame baroque allemand: «du point de vue critique, la forme-limite de l'allégorie qu'est le *Trauerspiel* ne peut être résolue qu'à partir du domaine supérieur, celui de la théologie, alors qu'à l'intérieur d'une considération purement esthétique, le dernier mot reste au paradoxe. Cette résolution, comme toute sacralisation d'un objet profane, doit s'accomplir dans le sens de l'histoire, d'une théologie de l'histoire, et seulement de façon dynamique, non de façon statique comme le supposerait une économie du salut garanti [1]».

[1] Walter Benjamin, Origine du drame baroque allemand, Paris, Flammarion, 1985, p. 233-234 (traduction légèrement modifiée).

FELIX RUHOEFER

JOHANNA BILLING

On peut voir dans les travaux de Johanna Billing autant de tentatives de rendre tangibles les transformations générales de la société, en les rattachant aux expériences concrètes faites par le sujet lui-même. Pour la plupart, les films de l'artiste évoquent un sentiment de mélancolie et de perte que radicalisent des ruptures de narration intelligentes, mais dérangeantes. Si les mutations sociales qui affectent notre monde en permanence et leurs répercussions sur l'individu sont au cœur du travail de l'artiste, la force suggestive des projets cinématographiques de celle-ci ne pâtit pas pour autant d'une approche purement documentaire. Ces films qui, le plus souvent, n'obéissent pas à une logique narrative, relatent des actions et situations condensées où les protagonistes agissent en témoins muets, concentrés dans un cadre limité. Les films se déroulent dans un espace de tension qui, du fait de l'absence de logique narrative, laisse le champ libre à des interrogations complexes tournant autour de l'identité de l'individu, des formes de pouvoir dans nos rapports sociaux actuels et des défis que lancent les décalages sociaux et individuels dans notre environnement.

Toute la complexité des vidéos de Johanna Billing tient à la reprise fréquente de films et chansons populaires des dernières décennies. L'artiste adapte leur sens initial à son programme, en le replaçant dans un contexte nouveau ; de plus, elle se sert de la force suggestive de la musique pour faire passer un message. Naît alors un réseau dense de rapports culturels, historiques et sociaux qui évoquent les points de fracture quasi invisibles des processus sociaux actuels.

84← Pour exemple, le film *Magical World* réalisé à Zagreb en 2005 montre, à la manière d'un documentaire, une troupe d'enfants répétant la chanson «Magical World» créée en 1968 par Rotary Connection. Dans ses hits de l'époque, ce groupe américain — parmi les premiers composés de Blancs et de Noirs à s'être produits dans ces années 1960 caractérisées par les bouleversements sociaux — exprimait un désir de changement, sans avoir pour cela de revendication politique explicite. Les enfants de la vidéo de Johanna Billing, tous nés au début des années 1990, n'ont pas connu les guerres de Yougoslavie ; ils se retrouvent dans une situation sociale marquée par l'adaptation difficile de la Croatie aux conditions économiques et psychiques de l'Union européenne. Le film associe le lieu historique de la chanson à une réalité quotidienne d'une génération croate encore très jeune en proie aux bouleversements. Tel est le but des vues répétées de l'urbanisme de la ville et des environs immédiats de la maison des jeunes. On voit les enfants aux prises avec une chanson qu'ils répètent dans une langue qui leur est étrangère: une situation d'entre-deux, complexe tant sur le plan social et politique que biographique. Dans ce contexte, il faut comprendre les paroles de la chanson à différents niveaux sémantiques. "Why do you want to wake me from such a beautiful dream?... Can't you see that I am sleeping?... We live in a Magical World" (Pourquoi voulez-vous me tirer d'un si beau rêve?... Vous ne voyez pas que je dors?... Nous vivons dans un monde magique).

Le projet suivant *You Don't Love me Yet* est une performance que Johanna Billing a mise en scène avec musiciens et artistes dans, maintenant, plus de 15 lieux différents. Il montre les répétitions d'une version sans cesse renouvelée et remaniée d'une chanson du même titre créée par Roky Erickson en 1984. La reprise d'une œuvre musicale renvoie toujours, en quelque sorte, au respect qu'on lui doit et à sa propre interprétation. Une fois de plus, la chanson a ici une problématique sociale.

Le caractère original et unique d'une action artistique — qui revêt aujourd'hui une immense importance pour les artistes — se trouve ainsi contourné au profit d'un projet coopératif. La recherche et le désir d'originalité du travail artistique et, par conséquent, de la valeur ainsi acquise illustrent, d'une certaine façon, le processus d'implantation des jeunes artistes sur le marché actuel de l'art. D'autre part, la récurrence du refrain, repris comme un mantra par les nombreux jeunes gens, semble faire allusion aux innombrables célibataires des métropoles occidentales et à l'inévitable isolement de l'individu au sein de la masse.

Le film *Where She is At* réalisé en 2001 a pour théâtre et point de départ un centre de loisirs déserté de la banlieue d'Oslo. Créée dans les années 1930 pour la détente des habitants de la capitale norvégienne, la piscine se trouve cette année-là au bord de la faillite, l'Etat ne pouvant ou ne voulant plus la financer. La structure narrative du film, dont la complexité est encore renforcée par son passage en boucle, se concentre sur une jeune femme en haut d'un plongeoir et sur les réactions expectantes et limitées des autres visiteurs. La femme du plongeoir hésite à sauter et l'attente que suscite son comportement attire l'attention sur elle. Sans que la thématique soit explicite, la tension reflète les contraintes sociales qui acculent aujourd'hui l'individu dans le cadre de son assujettissement et sa normalisation. Dans ce travail de Johanna Billing, le comportement de la jeune femme illustre avec force les tensions qui se créent entre la volonté individuelle et les formes de pouvoir que sont les normes sociales auxquelles doit se plier l'individu.

L'un des premiers films de Johanna Billing, *Project for a Revolution*, réalisé en 2000, utilisait déjà le principe de la «cover version», la reprise d'une œuvre originale. Cette fois, il s'agit du remake du film d'Antonioni «Zabriskie Point», la référence culturelle par excellence du mouvement de 1968. A l'inverse de la discussion animée entre étudiants dans le film d'Antonioni, il ne règne plus ici que silence et attente. Seul un jeune homme vient interrompre ce silence, peut-être en imprimant des tracts qu'une photocopieuse recrache blancs pourtant. Les feuilles dans la main, il entre dans la salle sans susciter la moindre réaction. Certainement effarouché, il quitte la pièce qui reste impassible. Cette action minimaliste et son passage en boucle montrant et remontant inlassablement la courte séquence possède une tension étrangement pesante.

La jeune génération actuelle ne serait-elle plus capable de révolutions? Quelles conditions ont rendu possibles les transformations sociales radicales des décennies passées? Questions auxquelles Billing ne semble pas vouloir donner tout de suite de réponses. La confiance en soi et la sérénité des jeunes gens présents dénotent plutôt un scepticisme face aux engagements idéologiques et à l'utopie d'un renouvellement général de la vie que leur aurait enseigné le passé.

JOEL VACHERON

KAZUHIRO GOSHIMA: APRES LES VILLES METABOLIQUES

«Notre monde — un faible écho de montagne vide et irréel»
Ryokan, poète et calligraphe (1758–1831)

Au début des années 1960, des architectes et urbanistes japonais envisageaient l'environnement urbain à travers ses dimensions flexibles et interchangeables. Par ce biais, ils espéraient répondre aux problèmes de surpopulation et de congestion qui guettaient inévitablement les mégalopoles durant cette période de croissance économique exceptionnelle. En s'inspirant de paradigmes issus des sciences naturelles, les *Métabolistes* projetaient la ville du futur comme une entité organique, constamment métamorphosée par des processus pour ainsi dire biologiques. Intégrant les différents flux et autres vélocités, leurs bâtiments étaient conçus comme des *mégastructures*, à travers lesquelles toutes les fonctionnalités d'une ville pouvaient potentiellement confluer.

Bien que Kazuhiro Goshima ne se positionne pas ouvertement par rapport au *métabolisme*, ses réalisations ne manquent pas de raviver certaines problématiques qui lui sont rattachées. Dans un premier temps, toute son œuvre se présente comme une investigation esthétique méticuleuse pour identifier les fondements ontologiques de la réalité urbaine. Qu'il s'agisse de vidéo ou d'animation, Goshima parvient toujours à signifier son propos avec la même précision. Tel un biologiste consciencieux, il dissèque nos perceptions fugaces afin de matérialiser des virtualités et distinguer des permanences. Toutefois, à la différence des Métabolistes, Goshima prend acte de notre incapacité foncière à saisir la complexité de la réalité urbaine. Dessin technique, photographie, cartes et panneaux routiers ou modélisations 3D, les technologies et dispositifs de représentation se perfectionnent et se renouvellent sans cesse. Cependant, en dernière instance, la ville finit toujours par se départir de toutes procédures d'objectivation.

A partir de ces quelques remarques liminaires, on peut isoler trois thèmes qui ressortent, de manière plus ou moins explicite, dans chacune des réalisations de Goshima. A savoir un désir de réduire la quantité des informations transmises, une interrogation sur les différents processus de virtualisation des phénomènes urbains, ainsi qu'une observation méthodique de la dérive architectonique.

Fade into White: Les haïkus chromatiques: Tout au long des années 1990, Goshima participa à de nombreuses productions commerciales en tant qu'infographiste 3D freelance. A ce titre, il était souvent contraint de surenchérir face à la soif d'effets spéciaux exprimée par ses clients. C'est pourquoi, dès ses premières productions artistiques, il chercha à se détacher radicalement de l'ultraréalisme maniéré qui avait cours dans sa profession. A ce titre, la série *Fade into White* (1996 à 2003) constituait pour lui une réaction apaisante face aux codes représentationnels surchargés qui dominaient l'imagerie de synthèse durant cette période.

Ces quatre animations en noir et blanc présentent des successions de séquences dans lesquelles objets et environnements sont différenciés grâce à des contrastes tranchés. Une balle de ping-pong, un train ou des horloges reviennent telles des ritournelles oniriques dans ces espaces atones. Toutefois, même les objets les plus banals finissent toujours par être transfigurés et notre perception assurée des choses se démantèle immanquablement. Les situations les plus familières se transforment en abstractions bipolaires qui, quelquefois, finissent par se fondre dans des limbes éblouissants ou des zones ombragées. En enchaînant les permutations cognitives, chaque séquence de *Fade into White* prend la forme d'un petit haïku à la charge poétique implacable.

Z Reactor: La dérive des bâtiments: Même si elle est exprimée de manière totalement différente, on retrouve également cette quête d'épuration stylistique dans la vidéo *Z Reactor* (2004). Grâce à ce photogramme fluide, d'une profondeur stéréoscopique, Goshima nous invite à plonger notre regard dans les flux variables qui scandent la ville. On sait que certains processus, comme les modes de transports ou les télé-communications, se singularisent par leur rapidité, voire même leur furtivité. Alors que d'autres, par contre, se déroulent sur des périodes de temps plus étendues. Ce sont ces dernières que *Z Reactor* met en exergue.

A première vue, on repense aux hordes citadines, aux ombres filantes ou aux auto-routes hachurées de rayons rouges et blancs qui cadencent le classique Koyaanisqatsi (1983) de Godfrey Reggio. Mais cette comparaison est trompeuse, car *Z Reactor* ne constitue pas une allégorie spectaculaire de l'accélération du temps via la course folle des éléments mobiles. Ces derniers sont beaucoup trop fugaces et finissent par se perdre dans des fondus saccadés. *Z Reactor* attire plutôt notre attention sur des vélocités beaucoup plus insaisissables. En effet, cette succession d'images fixes, qui semblent télécommandées à l'aide d'une mollette cliquable, rend manifeste le mouvement fluide, et quasi végétal, de l'environnement physique. A l'instar d'éléments a priori immuables, l'environnement architectonique révèle sa lente, mais inexorable, dérive.

Different Cities: Une virtualisation consensuelle: Cette exploration des mutations plus ou moins tangibles de la ville franchit une étape supplémentaire dans la dernière réalisation en date de Goshima. La réalité cinématographique subtilement

87← augmentée de *Different Cities* (2006) expose une mégalopole saisie au moment précis d'un basculement sans précédent. À savoir, ce point d'orgue durant lequel les individus semblent être totalement dépassés par les conséquences déroutantes d'une croissance architecturale hypertrophique. Le temps est désormais suspendu et tous les critères historiques, relationnels ou géographiques, susceptibles d'ancrer la ville se sont évaporés.

Les cartes et les panneaux routiers se brouillent en d'étranges figurations. Les lignes et les stations s'entremêlent sur les plans de métro formant des biotopes gazeux

87← et indifférenciés. Egarés dans des portions d'espace, les personnages de *Different Cities* réagissent posément à cette soudaine dilatation spatiale. Un couple d'auto-mobilistes traverse un décor algorithmique incommensurable, une jeune femme trace des empreintes de chats, des infographistes s'impatientent dans des escaliers interminables, un géomètre s'abandonne à quelques hypothèses philosophiques, tout ce petit monde semble à la recherche de balises, physiques et conceptuelles, susceptible d'endiguer cette *virtualisation consensuelle*.

A travers ses différentes réalisations, Goshima ne cesse d'interroger les diverses procédures susceptibles de stabiliser nos perceptions flottantes de la réalité urbaine. Les systèmes et les dispositifs de reproductions deviennent autant d'alibis pour basculer dans l'abstraction, le poétique ou l'irrationnel. En ce sens, ses réactions esthétiques face à la surcharge informationnelle, aux rythmes effrénés ou à la saturation architecturale n'agissent qu'en tant que prétexte. Plutôt que de proposer des grilles de lecture de la ville calquées sur des modèles scientistes, Goshima interroge les travers de l'évidence en nous poussant toujours aux confins du visible. Du même coup, ses investigations ontologiques scrupuleuses de la réalité sont des invitations à rechercher les formes immanentes, et quelquefois démiurgiques, qui gouvernent nos expériences quotidiennes. Toute l'œuvre de Kashuiro Goshima promeut un quiétisme qui dégage d'indéniables fragrances de philosophie zen.

FLORENCE MARGUERAT

PIERRE HUYGHE

Si les films de l'artiste français Pierre Huyghe témoignent d'une cinéphilie avertie, leur auteur se défend de faire du cinéma, domaine qu'il envisage avant tout comme une réserve d'images et d'histoires. Certes, il connaît bien ses gammes, les jouant et les déjouant avec virtuosité, notamment lorsqu'il reprend plan par plan *Fenêtre sur Cour* de Hitchcock (*Remake*,1995), qu'il invite le spectateur à assister au doublage d'une scène de *Poltergeist* (*Dubbing,* 1996), qu'il intercale entre deux plans de *L'ami américain* de Wim Wenders une scène où l'acteur Bruno Ganz reprend son rôle 20 ans après (*Ellipse*,1998), ou encore lorsqu'il invite le braqueur joué par Al Pacino dans *A Dog Day Afternoon* de Lumet à raconter sa version de ce fait divers (*The Third Memory*, 1999). Pourtant, son propos ne se limite pas à une habile déconstruction, mais se situe ailleurs. Il s'agit plutôt pour lui de redistribuer les cartes en changeant les règles pour jouer une partie différente, de jeter un nouvel éclairage sur une situation grâce à la fiction ou de permettre à la réalité de prendre une revanche sur cette dernière.

A ce titre, le film *Blanche-Neige Lucie* (1997) questionne avec finesse la notion de propriété dans le contexte de la création. Lucie Dolène, voix française de Blanche-Neige dans l'adaptation du film éponyme de Walt Disney, y fredonne «Un jour mon prince viendra…» dans un studio de tournage vide, tandis que son histoire est racontée à la première personne dans les sous-titres: elle a prêté sa voix à un personnage de fiction, mais n'est pas d'accord avec l'utilisation qui en est faite et s'en sert pour évoquer ses conditions de travail et la manière dont elle a repris sa voix en attaquant la firme.

Récurrentes chez Huyghe, les questions de droits d'auteur, d'adaptation et de propriété sont l'objet d'une recherche expérimentale et poétique, en lien avec la notion de collaboration qui parcourt l'ensemble de son travail. A géométrie variable, cette dernière témoigne d'une véritable posture artistique, initiée en 1995 lorsque Huyghe fonde un «club» d'artistes intitulé *L'Association des temps libérés* [1]: une proposition artistique en forme d'annonce passée dans la presse, en faveur du développement des temps improductifs et d'une réflexion sur les temps libres.

[1] l'association réunissait Angela Bulloch, Maurizio Cattelan, Liam Gillick, Dominique Gonzalez-Foerster, Douglas Gordon, Lothar Hempel, Carsten Höller, Jorge Pardo, Philippe Parreno, Rirkrit Tiravanija et Xavier Veilhan, dans le cadre d'une exposition collective organisée au Consortium de Dijon.

En 1999, Pierre Huyghe achète avec Philippe Parreno un personnage dans un catalogue d'animation japonaise pour la modique somme de 300 euros. Petite femme de synthèse dont les caractéristiques peu élaborées la destinaient à une brève existence dans un manga obscur, Ann Lee devient alors un signe mis à la disposition d'autres

artistes; un changement de destin pour ce personnage virtuel arraché à une existence commerciale grâce au rachat de son copyright et investi d'un potentiel artistique. De Liam Gillick à Mélik Ohanian, en passant par Dominique Gonzalez-Foerster et Pierre Joseph, une quinzaine d'auteurs ont ainsi contribué au scénario évolutif de *No Ghost, just a Shell* (en référence au manga-culte de Masamune Shirow, *A Ghost in the Shell*), en donnant vie à cette coquille vide dans des fables contemporaines.

Depuis les affiches qui rejouaient *in situ* et en direct des scènes urbaines dans les années 1990 jusqu'aux dispositifs élaborés de ses dernières présentations, en passant par des propositions comme le Pavillon Français de la 49e Biennale de Venise (2001), Pierre Huyghe ne cesse d'interroger les liens troubles entre le réel et la fiction et mène une réflexion sur le temps et l'espace en lien avec la notion même d'exposition. Car il est avant tout un défricheur de nouveaux territoires artistiques, mû, entre autres, par le désir de comprendre comment se construit la mémoire collective.

Dans ses films, ses photographies ou ses installations, qu'il œuvre en solo ou avec d'autres créateurs, plasticiens, musiciens, architectes, écrivains..., cet artiste prolifique et cultivé envisage chacun de ses dispositifs comme une autre manière de s'adresser au spectateur et de raconter des histoires. Ainsi, chaque exposition génère de nouveaux scénarios et constitue un épisode supplémentaire d'un projet artistique en mouvement.

En témoignent *l'Expédition scintillante*, présentée une première fois au Kunsthaus de Bregenz en 2002 — et dont certaines parties ont été «rejouées» ailleurs —, et *Celebration Park*, rétrospective organisée en 2006 au Musée d'Art moderne de la Ville de Paris. La première, née d'un récit inachevé d'Edgar Allan Poe, conviait le visiteur à une expérience sensible à l'aide d'artifices variés (obscurité, lumières psyché-déliques et fumigènes, musique de Satie réorchestrée par Debussy, pluie, neige et brouillard, bateau de glace et patinoire noire...). La seconde livrait dans un de ses trois «actes» une suite à la présentation de Bregenz avec *A Journey that wasn't*, un film aux allures d'odyssée énigmatique.

90←

Récit d'une expédition polaire en quête d'une île inconnue habitée par un pingouin albinos, projeté sur écran géant, *A Journey that wasn't* plonge le spectateur dans un climat particulier, quelque part entre le voyage documentaire et l'aventure utopique. Une ambiguïté assumée par son auteur: «il n'existe pas d'opposition entre réel et imaginaire; ce dernier n'est qu'une instance de la réalité.» [2] Cette expérience a trouvé un prolongement sur la patinoire de Central Park à New York, où un orchestre symphonique a «joué» la forme de l'île, selon un principe d'équivalence.

90←

[2] Emmanuelle Lequeux, «Pierre Huyghe, les dérives de la fiction», in *Beaux-arts Magazine*, n° 260, février 2006.

Au fil des ans, et de manière plus évidente depuis *Streamside Day* (2003), film sur une étrange célébration — inventée par lui — dans une nouvelle ville américaine, Pierre Huyghe a gagné en liberté. Il s'est en quelque sorte affranchi de la fameuse «distance critique» brechtienne pour proposer des œuvres plus poétiques et oniriques. Une position qui lui permet par exemple d'opter pour la forme un peu désuète de l'opéra de marionnettes lorsqu'il évoque un épisode de la carrière de Le Corbusier faisant écho à une expérience personnelle. Dans *This is Not a Time for Dreaming* (2004), on voit ainsi le célèbre architecte aux prises avec l'administration de l'Université d'Harvard qui lui avait passé la commande d'un bâtiment pour son département d'arts visuels. Racontée sous la forme d'une fable, cette mésaventure ramène l'auteur aux tensions qu'il a également vécues lorsqu'il fut invité à intervenir

dans le bâtiment en question. Cette mise en abîme est joliment illustrée par le portrait de l'artiste en marionnette, qui revient ainsi sur sa propre condition et ses relations avec l'institution.

Porteur de thèmes sociaux et politiques au sens large, Pierre Huyghe crée des univers et des atmosphères où les différents éléments s'associent pour produire une lecture oblique et plurielle. Ainsi, dans *Les grands ensembles* (2001), il évoque les errances d'une corruption des théories architecturales et sociales de la pensée moderniste, en mettant en scène deux tours typiques de l'urbanisme des années 1970. Sur fond d'électro minimale et dans un brouillard enveloppant, s'instaure un dialogue muet entre les deux bâtiments, dont les lumières clignotent selon un rythme aléatoire et répétitif. Erigés en symboles, ces derniers deviennent les motifs, à la fois abstraits et concrets, d'un film dont le climat invite à la contemplation tout en suscitant la réflexion. Une alchimie qui caractérise bien la nature du travail de Pierre Huyghe.

RAYMOND BELLOUR

LE POINT DE L'ART

Tout grand artiste est à la recherche d'un point limite. Une sorte de point ultime, qu incorporerait, comprendrait à ses yeux tous les autres.

Il est probable que Thierry Kuntzel a éprouvé pour la première fois une matérialité de ce point lorsque dans l'exercice de l'analyse de film, par laquelle son travail a commencé au tournant des années 1970, il s'est trouvé devant une table de montage, face à des images mobiles qu'il pouvait arrêter. La décision, pour ceux qui l'ont alors vécue, n'allait pas de soi. Elle supposait d'attenter, pour des raisons supposées théoriques, au défilement réglé de la projection de cinéma. Comment oser l'arrêter Comment s'y immiscer? Comment le révéler sans en rester captif? Comment le transmuer, le métamorphoser? Comment rendre visible le film «sous» le film, le «film-pellicule» caché dans «le film-projection»? Ce sont les termes que Thierry Kuntzel invente alors pour cerner les opérations enfouies qu'il devine dans un film d'animation de Peter Foldes dont il devient ainsi le «désanimateur»[1]. C'est à décomposer «l'appareil filmique»[2] (notion qui lui est propre, bien différente du «dispositif cinématographique») qu'il s'emploie, à vouloir se glisser entre les intervalles matériels du film pour tenter d'y demeurer, dans un improbable entre-deux, impossible à fixer. Mais la détermination obstinée, lancinante, de ce point pa nature fuyant a ouvert le destin d'une œuvre qui n'a cessé de varier ses stratégies pour s'en tenir en vue.

[1] Thierry Kuntzel, «Le défilement», Dominique Noguez (dir.), *Cinéma: théorie, lectures*, Klinksieck, 1973. [2] Thierry Kuntzel, «Note sur l'appare filmique» (1975), Catalogue, Galerie nationale du jeu de Paume, 1993.

Comment faire vivre et revivre une image animée dont le cœur prétendu, son mouvement, serait aussi bien stase, immobilité? «Cœur révélateur», tel qu'il réson du fond de la mort même à la fin du récit dont Thierry Kuntzel s'est inspiré pour er faire entendre le battement, dans son installation *Le Tombeau de Edgar Poe* (1994 Dans son œuvre, les installations conceptuelles, à ses débuts (de 1974 à 1977) puis dans la série étagée (de 1994 à 2006) de ses nombreux «tombeaux», ont à charge d faire surgir la pensée d'une expérience dont chacune des œuvres vidéo, bande et

installation, essaye d'atteindre plus sensiblement le corps. Un corps physique, tant interne qu'externe, formé d'images, de couches sans fin d'images, aussi soi-même comme image. Mais cela au regard d'un corps mental accablé par la hantise d'images ou trop claires ou trop obscures, toujours supposées mais jamais connues. Parce qu'on ne peut tenir face à l'image, que l'image n'en finit pas de s'effondrer sur elle-même, il faudra tourner autour d'elle et recueillir son mouvement pour espérer le fixer. Peine perdue, mais la survie en dépend, comme la chance d'une offrande. Cette position-limite sans cesse impartie à son visiteur-spectateur fait le prix singulier des visions créatrices de Thierry Kuntzel.

94← C'est à ces niveaux mêlés que *La Peau* (2007), son avant-dernière œuvre et la première à être exposée depuis sa mort au mois d'avril dernier est cruciale. Car il s'agit, pour la première et unique fois, d'une installation-film — inconscient et finalité enfouie de chacune de ses tentatives antérieures. Un appareil filmique, peut-on dire, figure en effet dans le dispositif. Une étrange machine projette en direct sur un grand écran qui lui fait face une image dont on peut entrevoir au même instant le déroulement matériel formé par les boucles multiples, impressionnantes, d'une pellicule de 70mm. Entrevoir, car le mouvement de la boucle qui glisse entre les mécanismes de la machine est si lent qu'il faut se fixer sur les perforations pour être sûr de la voir vraiment s'animer [3]. Mais sur l'écran, ce mouvement qui va interminablement de droite à gauche est plus que perceptible: il est hallucinant.

[3] Le projecteur PhotoMobile, tel est le nom de l'étrange machine, est un prototype conçu par Gérard Harlay, dans le cadre de sa société DIAP', à l'occasion de l'exposition «Les bons génies de la vie domestique», au Centre Georges-Pompidou en octobre 2000. On y voyait ainsi défiler continûment sur un écran courbe une succession d'images accolées vantant chacune un objet — ceci relativement vite en regard de la solution adoptée pour *La Peau*. Dans l'installation, une boucle longue de 5m20 défile contre la fenêtre de projection de 70mm par 50mm, à la vitesse de 114mm/min, soit de 1,9mm/s. Sur un écran de 7m de large par 5m de haut, elle défile à la vitesse de 0, 189m/s, si bien qu'un point met 36,95s, de son entrée à la sortie, pour parcourir l'écran. La durée totale du passage de la boucle est ainsi de 45 min et 36s.

Ce qu'on voit dans ce glissement défie toute évaluation. De la peau, le titre l'énonce, des peaux, puisque les apparences ne cessent d'en changer, défilent, sur le modèle du makimono ou rouleau japonais dont Thierry Kuntzel a reçu une première inspiration à travers le film de Werner Nekes (*Makimono*, 1974). «Il en sera donc de la peau comme d'un paysage roulé, déroulé: ces surfaces lisses, accidents, particularités (grains, taches de rousseur, pigmentation, bleus, traces anciennes, rides), paysage lunaire, jamais vu — sauf dans la proximité de l'amour, d'un trop réel (halluciné).» [4] La peau-paysage s'étend, se modifie, coule insensiblement. Du rose pâle, presque blanc, au brun foncé, toutes les nuances de matières possibles sont ainsi suggérées: du rocher à l'herbe, du cuir à l'eau, du marbre aux feuillages, de tant de tissus à des variations de déserts, des plis du bois à des infinités de mers. Rarement la limite, si essentielle à contenir, entre abstraction et figuration, aura été aussi intimement touchée. Le corps-monde se virtualise, perception rendue à ses seuils de visibilité.

[4] Thierry Kuntzel, projet de l'installation.

Les arrêts sur image ou les ralentis que le film peut opérer sur lui-même et que la vidéo a tellement permis d'étendre sont ainsi portés dans *La Peau* à une limite
94← paradoxale. Dans *Tu* (1994), déjà, le morphing opérant dans un neuvième écran à partir de huit photos d'enfant produisait une illusion irréaliste de film continu, les intervalles bien visibles ménagés entre les photos s'abolissant dans une sorte de *no man's land* du mouvement, d'autant plus saisissant qu'il paraissait produire dans le corps de l'enfant des expressions nouvelles. Ici, à nouveau, une machine, cette fois d'une conception unique, permet une transmutation de prises de vues photographiques en un mouvement énigmatique, opérant des transitions continues entre maintes qualités de peau captées au plus près, loin de toute référence aux corps dont elles proviennent. Toutes ces photos (80 retenues sur plus de 1000) ont été retravaillées

à l'ordinateur de sorte à fondre insensiblement les unes dans les autres tant de différences et d'identités méconnaissables. On voit le paradoxe atteint, par rapport à l'idée de film et de réalité de projection. Le mouvement produit est celui d'un film purement continu, c'est-à-dire sans intervalles. Pour la première fois sans doute (à moins de quelque équivalent dans une préhistoire de l'animation des images), une projection réalise ainsi par une transmission directe une performance comparable en un sens à celles que tant de films expérimentaux ont tenté de simuler par le moyen d'un mécanisme latent demeuré inchangé depuis les premiers temps du cinéma.

Il reste à imaginer ce qui a conduit Thierry Kuntzel à cette extrémité, là où le désir de pensée et sa transmission sensible touchent à l'intime de la vie. Le lecteur de *Title TK,* son grand livre de notes [5], des notes de *Tu*, par exemple, si antérieures à l'installation qui adoptera plus tard ce titre, savent à quel point l'art de Thierry Kuntzel s'est donné comme la transfiguration interminable de blessures d'enfance. Une note récente, postérieure à la publication du livre (11/03/07), commente ainsi sa toute dernière installation, *Gilles* (2007), inspirée par le tableau de Watteau, *Pierrot* (ou *Gilles* ou *dit autrefois Gilles*), récemment exposée au Domaine Pommery (elle consiste en une animation minimale du tableau recomposé dans un cadre contemporain, mais suffisante pour que tranche sur ce peu de mouvement la figure du Pierrot transposé, en proie à une immobilité neutre et désarmée)[6]. «Gilles (T.K.), nouvelle et même figure de Gilles: une évidence déboule à la lecture de *Petit éloge de la peau* de Régine Detambel, écrivant — j'ai lu la même chose mainte fois, mais cette fois fait effet, plus que d'habitude — sur l'enfant dans son rapport à la mère impossible, frigide, statue — Méduse.» En marge on trouve les mots: «Méduse (la Gorgone. Le regard paralysant.)» L'auteur de ce livre se réfère à la fameuse expérience, familière aux psychologues et psychanalystes de l'enfance, qui fait adopter à la mère une attitude impassible en réponse aux sollicitations de l'enfant, provoquant chez celui-ci retrait immédiat et terreur. Cette expérience fait partie des données nombreuses qui ont conduit Didier Anzieu à son hypothèse du «Moi-peau», fondé sur une pulsion d'attachement au corps et au visage maternels, indépendante de la pulsion orale comme de toute référence sexuelle. La peau devient ainsi, enveloppe psychique autant que physique, une condition du Moi comme corps fondamental, et par là une matrice de la pensée, induisant par exemple l'idée d'une pellicule du rêve, référée aussi bien à la photo et au cinéma [7]. On devine l'incidence de cette virtualité du Moi-peau chez celui dont le travail de recherche, il y a bien des années, visait à comparer le travail du film et le travail du rêve (les notes accumulées dans son exemplaire du livre d'Anzieu en témoignent).

[5] Thierry Kuntzel, *Title TK*, sous la direction d'Anne-Marie Duguet, éditions Anarchive/Musée des Beaux-Arts de Nantes, 2006. [6] Voir mon texte consacré à cette œuvre dans *(art absolument)*, n° 21, été 2007. [7] Didier Anzieu, *Le Moi-peau*, Dunod, 1985. Voir aussi l'article de Mireille Berton, «Les origines échotactiles de l'image cinématographique: la notion de Moi-peau», in A. Autelitano, V. Innocenti, V. Re (a cura di), *I cinque sensi cel cinema/The Five Senses of Cinema*, Forum, Udine, 2005

94← Quel est à cet égard l'effet propre de *La Peau*? Thierry Kuntzel avait déjà imaginé, par le moyen de caméras automatiquement programmées, de lents parcours de peaux (la peau nue de Ken Moody dans *Eté*, 1988-1989, son corps stratifié de voiles dans *Hiver,* 1990, figurant un nouveau gisant). Mais ici, c'est la peau devenue pure enveloppe, dans son absolu, paraissant à la limite du visible et de l'invisible, qui est rendue toute-visible, comme par un toucher continu, en écho à la fameuse formule de Valéry «Ce qu'il y a de plus profond dans l'homme, c'est la peau.» [8]. Le paradoxe de la machine choisie, conçue par son inventeur à d'autres fins mais affectée ici à l'idée métamorphosée de «l'autre film» [9], est de susciter la réalité d'une image absolument pleine, insécable, sur laquelle l'arrêt n'a plus de prise. C'est toute l'importance de l'absence d'intervalles, de la transformation du

photogramme en pure idéalité de passage, non marquée, illocalisable autrement que selon un abstrait calcul de temps. «Zénon, cruel Zénon»: ces mots sur lesquels se clôt la note d'intention de *La Peau* sont ceux de Valéry saluant dans *Le cimetière marin* le paradoxe grec de la divisibilité du temps qui rend «Achille immobile à grands pas»; ils sonnent là comme le rappel ironique d'une fatalité que l'installation s'est donnée comme fin de déjouer. Car, d'un côté, Thierry Kuntzel donne ici littéralement, et doublement, à voir le «filmique»: aussi bien «le filmique d'avenir», cette utopie ouverte comme virtualité par Roland Barthes, presque à l'aveugle, à partir de sa réflexion sur le photogramme [10], que le «filmique» propre à l'analyse de film, dont Thierry Kuntzel écrivait alors qu'il ne serait «ni du côté de la mouvance ni du côté de la fixité mais <u>entre</u> les deux» [11]. Et d'un autre côté on voit bien que la force propre de cette installation est de passer en même temps au-delà. *La Peau* réussit en effet une chose unique en substituant au défilement du cinéma son propre défilement d'un sur-cinéma, dont le 70 millimètres témoigne avec une belle ironie à l'ère du tout-digital, puisqu'aussi bien un traitement informatique des photos assemblées devient sa condition de visibilité. C'est ici du pur vivant qui défile, dans le flux constamment variable de ses intensités moléculaires. Si bien qu'une telle image a été pour Thierry Kuntzel finalement gagnée, on l'imagine, contre l'empierrement de la Méduse.

[8] Paul Valéry, Pléiade, t. II, p. 215. [9] «L'autre film» (Catalogue, Galerie nationale du Jeu de Paume, 1993), qui fait suite à la «Note sur l'appareil filmique», est le dernier texte de nature théorique, resté longtemps inédit, écrit par Thierry Kuntzel avant son passage à la création artistique. [10] Roland Barthes, «Le troisième sens» (1970), *Œuvres complètes*, Seuil, II, 1994, p. 883. [11] Thierry Kuntzel, «Le défilement», *op. cit.*, p. 110.

Un dernier sentiment saisit, face à cette projection. On sait (on l'aurait sinon deviné) que Thierry Kuntzel a choisi de figurer lui-même dans ce «paysage panoramique de peaux». Là où presqu'au même moment il réalisait avec *Gilles* un autoportrait massif déplacé, et comme condamné à son image, il parvient dans *La Peau* à un autoportrait évanoui — tellement plus dérobé encore que l'image anamorphosée du visage de Michel-Ange enfouie dans les tourbillons de son *Jugement dernier*. La beauté de cet anonymat est qu'il se livre au regard d'une image de la société humaine que l'installation figure, dans un dénuement primordial. C'est «la vie nue», dont parle Giorgio Agemben, mais dans une simplicité première, sans recours métaphysique. La peau dont Malaparte écrivait: «Il n'y a que la peau de sûr, d'intangible, d'impossible à nier.» Mêlant peaux d'âges, de complexions, de races, de sexes différents, chacune marquée par sa singularité extrême, et toutes offrant ensemble la variété du vivant, cette image qui passe en dessinant les paysages de la terre est celle d'une humanité saisie dans sa réalité comme dans son irréalité fondamentale.

Merci à Corinne Castel et Gérard Harlay.

CYNTHIA KRELL

JOCHEN KUHN

«J'ai commencé à peindre vers 1968/1969, à l'âge de 14–15 ans, puis la caméra est arrivée vers 17–18 ans. C'était une caméra super 8 à un prix abordable. J'ai appris deux choses essentielles: premièrement, que je me parlais à moi-même en peignant et que je ne pouvais pas dissocier processus pictural et narration intérieure. Deuxièmement, j'ai souvent pensé que le processus artistique ne s'interrompt pas au moment où je pose le pinceau.» [1] Voilà comment Jochen Kuhn évoque dans une interview le début de son activité artistique et le lien entre parole et peinture. Cet intense travail pictural et cinématographique de plusieurs années, avant et après ses études d'art à Hambourg, a débouché sur plus de 20 courts métrages d'animation et deux longs métrages (*Kurz vor Schluss*, 1986, *Fisimatenten*, 2000). Kuhn définit ses films comme des «documentaires» tout en précisant: «Car je documente le processus pictural en temps réel, comme un film documentaire en accéléré dont les événements sont seulement en partie prévisibles.» [2] L'accéléré

permet d'enregistrer image par image la genèse des peintures avec un appareil 35mm. Kuhn filme les images qu'il peint et peint les images qu'il filme. Sans compter le recours également à des dessins, photos, collages, figures découpées, projections de dias etc., qui lui permettent de faire naître et disparaître, au cours du film et de son déroulement narratif, des espaces et des personnages. Le film comme un carnet de bord de la création et du flux d'idées. Nous devenons observateur du procédé visuel d'une genèse et d'une désagrégation, d'une esthétique de la disparition. L'effacement d'une image crée du neuf. Si les mouvements de caméra sont utilisés avec parcimonie, se limitant essentiellement au zoom et au panoramique, dans sa peinture en revanche, Kuhn se passionne pour les détails, les plans rapprochés, trouvant des perspectives insolites. Pour tous ses films, il est l'auteur des peintures, de l'animation, du scénario et de la mise en scène, mais compose aussi la musique et tient la caméra. Seuls la prise de son et le montage sont assurés depuis des années par un ami (Olaf Meltzer). Cette façon de travailler plutôt autarcique et autonome s'oppose fondamentalement à la production conventionnelle de longs métrages et au partage du travail pratiqué dans les studios de films d'animation, venant raviver le mythe de l'artiste créateur solitaire de l'époque moderne.

[1] Urbaschek, Stephan, «*Lichteratur* und *Malerreise* — Ein Interview mit Jochen Kuhn, Ludwigsburg, November 2005», in *Imagination Becomes Reality*, Conclusion, ZKM / Museum für Neue Kunst, Karlsruhe, Collection Goetz, Munich 2006, p. 106 [2] *Ibid.*, p. 110

La séquence inaugurale de *Neulich 4* (2003) en est un parfait exemple: on découvre la cuisine d'alchimiste de l'artiste vue par-dessus son épaule alors qu'il mélange et triture des couleurs et divers matériaux. Deux minutes plus tard environ, une voix off masculine dit: «Récemment, j'étais assis dans l'atelier et barbouillais un peu pour moi — comme j'aime le faire — pour ne pas me sentir obligé de toujours penser ou produire des choses sensées ou en faire — et quand j'ai commencé à gratter la matière, des fragments d'un rêve me sont revenus. De simples fragments, certes, mais c'est toujours ça.» Cette scène caractérise la méthode de travail de Kuhn qui visualise toujours la genèse d'une oeuvre tout en l'associant à une narration souvent fragmentaire. Cette scène fait vaguement penser au célèbre film d'Henri-Georges Clouzot «Le mystère Picasso». Sauf que dans ce film, Picasso peignait directement sur une vitre tandis que Kuhn peint sur une toile qu'il filme. Ainsi, dans *Hotel Acapulco* (1987), la main de l'artiste tenant un pinceau apparaît sans cesse, visualisant ainsi les mouvements dans l'image et sa métamorphose progressive.

Au centre des films de Jochen Kuhn se trouve notre monde quotidien tel qu'il est et tel qu'on l'arrange. Quant à la place de la fiction, Kuhn résume: «Le noyau est fictif, le cadre presque toujours quotidien.» [3] Le protagoniste masculin de *Sonntag 1* (2005) décrit ses observations lors d'une promenade matinale dans une ville déserte: «Dimanche dernier, je suis parti pour une balade matinale. Comme d'habitude. Mais ce dimanche-là, il s'est passé quelque chose de terrible: j'ai en effet remarqué que rien n'attirait mon attention. Je ne remarquais rien, rien qui vaille la peine d'être raconté. Rien de particulier.» Le film montre, dans des tons gris, des (non-)lieux urbains comme des parkings, porches de maisons, monuments, carrefours et alignements d'immeubles. Ce qui compte dans cette balade mentale, c'est la perception en elle-même et la conviction que le protagoniste ne peut pas changer le monde. Kuhn s'amuse à pimenter cette autoanalyse d'une pointe d'ironie et de laconisme. Ses films sont marqués par sa propre voix off et le monologue intérieur. La réflexion, ainsi extériorisée par la voix, crée une sphère intime intense. En tant que technique narrative en littérature, le monologue intérieur renvoie à la subjectivité du personnage principal, renonçant sciemment à l'omniscience du poète épique. Avec leurs visages souvent singulièrement neutres et inexpressifs et leur habilement

fonctionnel, les personnages des films de Kuhn (par exemple *Neulich 1*, 1999) apparaissent souvent comme des figurants. Comme ils sont rarement individualisés, il se dégage toujours un aspect insinué et ébauché ainsi qu'une certaine intemporalité. Le visuel correspond ainsi au contenu.

[3] *Ibid.*, p. 108

Mais un regard subjectif sur le monde n'est pas la seule motivation de Jochen Kuhn dans ses films, l'actualité joue aussi un rôle, comme la réunification de l'Allemagne. Il a ainsi réalisé en 1990 *Die Beichte* distingué par de nombreux prix. Ce film de 11 minutes imagine l'improbable rencontre entre Erich Honecker et le pape Jean-Paul II. Honecker demande l'absolution au Saint-Père pour avoir regardé des films porno, mais seulement en noir et blanc. En revanche, il n'exprime aucun regret pour ses décisions politiques passées, se contentant de dire laconiquement: «L'histoire décidera.» Cet extrait met en scène de manière humoristique et humaine le thème de la responsabilité morale individuelle dans un contexte historique spécifique. Pour finir, les deux sommités arrivent au ciel et s'endorment paisiblement devant la porte. L'ambivalence des questions de morale est également représentée par Kuhn dans *Neulich 5* (2004). Le protagoniste, sous l'emprise de ses remords, entre dans un bordel et raconte: «Je suis récemment allé pour la première fois dans un bordel. Non, c'était plutôt un salon de massage érotique. Ce n'est évidemment pas de mon niveau. Je n'ai pas besoin de ça.» Une fois au bordel, l'acte sexuel n'est pas consommé. À la place, on lui montre d'autres visiteurs du bordel, dont certaines personnes de son entourage familial ainsi que des autorités de son enfance. Le film se termine quand le protagoniste paie puis attend la punition accoudé à une pierre avant de rentrer chez lui à la tombée de la nuit. Dans ce sens, Jochen Kuhn ne voudrait pas que le spectateur de ses films se contente de simplement rentrer chez lui, mais considère ses œuvres comme des bouteilles à la mer «dont la seconde utilisation doit être effectuée par le spectateur: à savoir retirer la bouteille de l'eau, l'ouvrir et lire le message. Et s'il va encore un pas plus loin, il ira même jusqu'à y répondre.» [4]

[4] *Ibid.*, p. 111.

STEPHEN WRIGHT

UN ART DU «COMME SI»: L'ŒUVRE DE MARTHA ROSLER

«Martha Rosler est une artiste.» C'est ainsi que débute l'article qui lui est consacré dans Wikipédia. Apparemment neutre, cette affirmation est peut-être moins innocente qu'elle ne semble, car si elle nous renseigne peu sur Rosler, elle fournit une idée rafraîchissante quant à ce que peut être une artiste. Car l'art, tel qu'elle le pratique, est une entreprise décidément hétérodoxe. Son hétérodoxie ne se réduit pas à la diversité de sa production, qui comprend aussi bien des textes, des collages, du film et de la vidéo expérimentaux, et de la photographie documentaire. Elle réside plutôt dans sa façon de faire de l'art, se manifestant avant tout en termes des publics auxquels son travail s'adresse: non pas seulement aux initiés du monde de l'art mais tout autant à ceux dont les préoccupations et sensibilités se situent loin de tout cadre artistique. S'il y a une forte dimension cognitive et politique dans son travail, il est tout sauf didactique; à y regarder de près, on ne sait jamais en fin de compte où Rosler veut en venir. De façon brechtienne — et Brecht est (avec Godard, lui-même un brechtien avéré) l'artiste ayant exercé l'influence la plus durable sur Rosler — son travail ne comporte aucun message mais s'efforce plutôt d'ouvrir un espace propice au penser critique.

Lorsque Rosler a commencé à faire de l'art vers la fin des années 1960, elle fut naturellement attirée vers le conceptualisme, tout en restant insatisfaite de la complaisance politique de bien des travaux conceptuels. Sur le plan de l'histoire de l'art, on pourrait dire que Rosler s'est appropriée des acquis formels du conceptualisme mais, au lieu de les reproduire au sein du seul monde de l'art, elle s'est attachée à les charger d'une teneur politique. Si une caractéristique principale de l'art conceptuel est l'insistance sur ce qu'on pourrait appeler son «impératif tautologique» (selon lequel la forme et le contenu de l'œuvre autonome se réitèrent dans un processus de mise en abîme, censé procurer une délectation esthétique au spectateur), Rosler cherche à libérer la puissance politique de cet impératif. Son film intitulé *Flower Fields (Color Field Painting)*, réalisé en super 8 en 1975, en constitue un exemple. Les premiers plans du film montrent des champs californiens où se cultivent les fleurs commerciales de l'Amérique du Nord (avant que l'industrie ne soit délocalisée vers la Colombie). De vastes étendues consacrées à la monoculture apparaissent comme des aplats de rouge et de jaune: des champs entiers saturés de couleur. Si elle en était restée là, l'œuvre aurait pu se lire comme de la peinture abstraite en dehors du tableau: après tout, ces «champs monochromatiques», ready-made et facilement assimilables à une certaine tradition de Land art, sont ce qu'ils sont... du moins au premier abord. Mais ce n'est qu'un leurre (l'un des tropes préférés de Rosler)... La caméra panoramique sur les champs, les scrutant comme un œil examine une toile, avant de faire un zoom sur les ouvriers agricoles — essentiellement des mexicains sans papiers — qui y travaillent. Cette révélation inattendue ouvre un espace où le spectateur est en mesure de penser à la fois les moyens matériels de production — le travail effectué par les *gens de couleur* — et la complicité implicite de l'art abstrait avec le statu quo auquel le condamne son autoréflexivité. Le film se termine sur une série de clichés de la Californie des années 1970 — des babas-cool faisant du stop le long des autoroutes qui mènent vers des couchers de soleil derrière des palmiers — mais il est désormais difficile de faire abstraction de l'exploitation sous-jacente à ce mode de vie et à ces icônes. Comme Souvent dans les travaux de Rosler, le film possède tous les attributs — toutes les «erreurs» — d'un road movie amateur, révélant sa «vérité» comme par inadvertance, et incitant peut-être le spectateur à se dire: «je pourrais en faire autant moi-même...», dans l'espoir qu'il passerait effectivement à l'acte.

L'amateurisme calculé du film en dit long sur l'approche de l'art adoptée par Rosler en général, et de la situation paradoxale dans laquelle l'art se trouve pris en tant qu'institution. Rosler voit l'art comme un outil puissant pour l'investigation et la critique de ce que, dans le titre d'une de ses bandes vidéos, elle désigne comme «la domination et le quotidien» (*Domination and the Everyday*, 1978). Or en même temps, l'art est lui-même souvent un facteur de domination dans le quotidien, et reste, en dépit de sa rhétorique bienveillante, réservé à une certaine élite. Face à ce paradoxe, Rosler adopte une stratégie double, modifiant le coefficient de visibilité artistique de son œuvre, afin de toucher des publics à l'intérieur comme à l'extérieur du monde de l'art. Un projet comme *If you lived here* (*Si vous viviez ici*, 1989), qui aborde la question des sans-abris dans le Lower East Side de Manhattan, et fut produit en collaboration avec des militants du logement, avait un coefficient de visibilité artistique délibérément affaibli, ce qui lui a permis un coefficient de causticité sociale proportionnellement plus élevé: si l'œuvre avait été cadrée trop ostensiblement comme étant de l'art, elle aurait encouru le risque de perdre une certaine valeur d'usage pour ceux auxquels Rosler tenait le plus à s'adresser. Et pourtant, Rosler demeure une partisane de l'art et si elle se prononce fermement contre la dissolution de l'art dans d'autres activités humaines, c'est qu'elle voit en l'art une fonction et un fonctionnement propres et exclusifs à lui.

Or que se passe-t-il exactement lorsque nous regardons l'une des quelques 17 bandes vidéo qu'elle a réalisées, et dont la forme perturbatrice met constamment en avant son statut d'art? Comment et pourquoi de telles œuvres agissent sur nous alors que nous savons que ce n'est *que* de l'art, qu'une simple proposition? Pour répondre à ces questions, rappelons tout d'abord que Rosler conçoit son travail souvent en termes de leurres — à savoir comme quelque chose qui apparaît «comme si» il avait une certaine fonction, mais n'est en réalité qu'une ruse, ou plus précisément une proposition. De même, les éléments perturbateurs qui caractérisent sa production vidéographique — la caméra qui bouge, la bande-son surchargée ou difficilement audible, ou le refus de toute forme de maîtrise — servent tous à souligner le statut propositionnel de l'œuvre. Et cela est crucial pour Rosler puisqu'une proposition se laisse réfuter ou modifier: loin de chercher à maîtriser le spectateur, elle lui offre un espace d'agir. C'est pourquoi son art a lieu moins dans l'espace d'exposition ou de projection que dans l'espace de discussion, ouvert par l'œuvre. «Tout ce que j'ai fait, affirme-t-elle, je l'ai pensé en termes de ‹comme si›: la moindre chose offerte au public, je l'ai offerte comme une suggestion de travail... une esquisse, une ligne de pensée, une possibilité.»

Le travail artistique serait donc «une suggestion de travail»! Poursuivant cette ligne de penser, «comme si» semble se révéler un chiffre pour la fonction et le fonctionnement de l'art, un dispositif extrêmement souple pour la position — sinon la résolution — de problèmes. Le «comme si» permet à nos processus mentaux de se laisser guider par l'effort de subsumer l'inconnu sous le connu; il s'agit donc d'une sorte de relais, moulant l'imaginaire dans une certaine forme afin d'ouvrir un plus grand éventail de possibilités. Le «comme si» est le lieu où l'imaginaire et la conscience se chevauchent, même si le but pratique (déconstruisant diverses formes de domination à l'œuvre dans le quotidien) nécessite que la conscience continue à dominer, de telle sorte que l'imaginaire n'agit dans la conscience qu'en puissance, comme un espace encore vide, à faible densité morale et idéologique. Le «comme si», autrement dit, constitue un défi émancipatoire lancé à la culture d'experts — et le mécanisme de base de la pratique artistique de Martha Rosler.

ALEXANDRA THEILER

CORINNA SCHNITT

Une bonne dose d'humour et d'ironie caractérise les vidéos de Corinna Schnitt. Par le biais de portraits du quotidien de la société bourgeoise brossés avec minutie et sans égards, cette jeune artiste allemande (1964, Duisburg) s'intéresse à l'interaction sociale entre les individus et s'amuse des convenances. Abolissant les frontières entre documentaire et fiction, ses films confrontent nos idéaux au contexte social et aux comportements humains et fonctionnent comme révélateurs de notre réalité.

Comme point de départ à ses travaux, un élément authentique, voire biographique, que l'artiste manipule avec finesse pour en dévoiler le côté absurde. Un comportement extravagant, une manie, ou encore un fragment de discours prennent un tour comique devant son objectif. L'une de ses premières vidéos, *Schönen guten Tag* (1995), intègre par exemple des messages laissés sur son propre répondeur par des propriétaires peu avares en conseils et remarques futiles. A l'écran, l'artiste nettoie avec méticulosité différentes pièces d'un appartement, tandis que défilent en voix-off les messages du répondeur, dont la mise bout à bout révèle le ridicule.

La voix-off, procédé propre au documentaire, est un élément récurrent de l'œuvre de Schnitt. La vie intime de personnes anonymes nous est livrée sans ambages. Telle l'un de ces talk-shows qui ont leur place aujourd'hui sur notre petit écran, la caméra de Corinna Schnitt semble recueillir le témoignage d'un quidam, sans porter de jugement de valeur. La télévision actuelle estime que toute histoire personnelle le droit d'être déballée sur la place publique et que l'audience voyeuriste y trouve son compte. De son côté, le témoin éprouve du plaisir à se montrer à l'écran et à faire part d'une singularité qui le distingue de la masse. Corinna Schnitt se réappropri' ce procédé et le pousse à l'extrême avec des témoignages cocasses qui jouent sur les limites entre documentaire et fiction. Nous rencontrons par exemple dans *Zwische vier und sechs* (1997/1998) une famille qui a un hobby très particulier le dimanche: le nettoyage des panneaux de signalisation du quartier. L'artiste se met en scène en compagnie de ses parents dans ce film et raconte avec beaucoup de naturel, e tant que fille de la tribu, le déroulement de cette activité familiale. *Raus aus seinen Kleidern* (1999) fait encore allusion au thème de la propreté. Une jeune femme secoue inlassablement l'un de ses vêtements sur son balcon afin de l'aérer. Elle nou explique l'importance qu'elle accorde à sa lessive, la manière dont il faut procéder pour sécher son linge et les complications que cette manie engendre dans sa vie sociale et amoureuse. Un sentiment troublant s'installe entre un propos intime e

une récitation très fluide, abondante de détails et où l'humour est extrêmement bien dosé. Malgré une approche puisant dans les stéréotypes du documentaire, l'absurdité de la situation apparaît peu à peu aux yeux du spectateur et le travail effectué par l'artiste sur les textes est mis en lumière.

La parole tient en effet une place primordiale dans ces vidéos. Nous avons évoqué les messages issus de répondeurs téléphoniques, un type de discours très particulier et fascinant du fait que l'on s'adresse à quelqu'un sans pouvoir interagir avec lui. Schnitt le réutilise dans le film *Das schlafende Mädchen* (2001). Après avoir survolé un quartier de maisons toutes semblables, modèles de l'habitation familiale idéale, la caméra se fixe sur l'une d'elles, pénètre à l'intérieur et s'arrête sur une reproduction du célèbre tableau de Vermeer *Das schlafende Mädchen* (*Une jeune fille assoupie*). C'est alors qu'une voix surgit d'un répondeur, celle d'un courtier en assurances qui demande à l'artiste si elle a réfléchi à sa proposition d'assurance-vie et en profite, par un raccourci étonnant et drôle, pour réclamer le stylo qu'il a oublié lors de sa dernière visite. D'autres travaux puisent leur matière première dans les propos empreints de clichés qui meublent nos conversations. Pour *Das nächste Mal* (2003), elle a demandé à deux jeunes enfants allongés côte à côte sur l'herbe de jouer un dialogue amoureux type. Dans un *locus amoenus* de fortune, puisqu'il est situé au centre d'un carrefour autoroutier, ils mettent en scène les repré-sentations sociales de l'amour, du romantisme et de l'idylle. L'absence de naturel et de justesse de ton trahit non seulement le manque de pratique de ces acteurs en la matière, mais souligne aussi le manque d'inspiration qui caractérise en général ces moments intimes. *Living a Beautiful Life* (2003) propose une démarche similaire. Construit sur la base de réponses données par des adolescents américains sur leur idéal de vie, ce film n'est qu'une succession de clichés. Dans une magnifique villa de Los Angeles, un couple nous dévoile tous les éléments qui composent son bonheur; l'homme reprenant les propos des garçons et la femme ceux des jeunes filles. Filmés l'un après l'autre, à chaque fois dans une pièce différente de la maison où la décoration est irréprochable, ils nous racontent d'une voix monotone leur vie de couple harmonieuse, pimentée d'aventures extraconjugales dans le cas de l'époux, leurs métiers passionnants, la tranquillité dont ils bénéficient dans le quartier sécurisé qu'ils ont choisi, l'éducation parfaite de leurs enfants, etc. Le ton neutre et les attitudes figées adoptés par les comédiens pour évoquer une vie privée au comble de la réussite engendrent un décalage d'un comique décapant. De son côté, le spectateur ne peut être qu'irrité par tant de bonheur et de succès. Il finit par se questionner sur ses propres attentes et les met en relief avec ce qu'il a déjà accompli dans sa vie.

Dans les vidéos de Corinna Schnitt, les images sont en interaction constante avec le texte. A chaque scénario correspond une façon de filmer particulière, avec tout de même une caractéristique commune: de longs plans-séquences sans coupure apparente. *Zwischen vier und sechs* débute par exemple par un long survol des maisons du quartier résidentiel où vit cette famille très particulière. Le même procédé est utilisé dans *Das schlafende Mädchen* que nous avons évoqué plus haut. Le premier plan montre un bateau modélisé sur un plan d'eau, puis la caméra s'envole au-dessus des habitations toutes identiques de cette bourgade nordique. L'artiste détermine ainsi le contexte géographique et social du récit et propose un pendant à la sphère privée dévoilée dans les textes. Ce procédé n'est pas sans rappeler le format du documentaire dont nous avons déjà souligné qu'il était souvent parodié par Corinna Schnitt. *Raus aus seinen Kleidern, Das nächste Mal* et *Schloss Solitude* (2002) sont plus surprenants, car l'artiste opte dans ces trois cas pour un zoom arrière.

Les personnages centraux sont d'abord filmés de près, puis la caméra s'en éloigne progressivement pour cerner le monde qui les entoure. Ce mouvement correspond aussi au développement de l'absurde dans le texte et à la prise de conscience de la présence d'un scénario. Un plan-séquence unique caractérise la dernière création de Corinna Schnitt intitulée *Once upon a Time* (2006): une caméra fixée à ras le sol sur un axe tournant lentement sur lui-même filme le salon d'un intérieur cosy. Des animaux domestiques, du chat à la vache en passant par le poney et le lama, pénètrent peu à peu dans la pièce et disposent comme bon leur semble des lieux, dénués de présence humaine. Le cadrage et le rythme de défilement de l'image se trouvent ainsi imposés et provoquent à la fois une attente et une frustration chez le spectateur. L'absurdité de la notion de domestication et de l'incarnation de certaines vertus humaines par des animaux dans les fables par exemple, nous est révélée par la mise à sac progressive de cet intérieur.

La question qui sous-tend finalement le travail de Corinna Schnitt est la suivante: comment parvenons-nous à construire notre propre réalité au sein d'une société bourrée d'attentes et de modèles?

KATHLEEN BUHLER

PORTRAITS LYRIQUES — A PROPOS DES FILMS DE HANNES SCHUEPBACH *PORTRAIT MARIAGE* (2000), *SPIN* (2001), *TOCCATA* (2002) ET *FALTEN* (2005)

C'est P. Adams Sitney qui a donné le nom de film lyrique à cette forme de cinéma expérimental au sein de l'avant-garde américaine des années 1960 où l'écran s'empli de couleur et de mouvement de manière presque abstraite et sans but narratif, pour ainsi représenter non seulement ce qui est regardé, mais aussi simultanémen l'acte même de regarder [1]. Ce genre de film implique d'abord une certaine façon d'effectuer les prises et le montage, ce qui transforme sans commentaire ni cadre réflexif la vision de plus en plus consciente en expérience vécue en temps réel par le spectateur qui participe ainsi à des sensations physiques et mentales. Dan les meilleurs films lyriques, la perception va de pair avec une participation émotion-nelle et réfléchie initiée par une forte impression esthétique et le contenu métaphoriqu de ce qu'on voit. Une interaction intense a alors lieu entre les images du film et les images intérieures du spectateur. Elles entrent en contact alternativement ou parallèlement au niveau narratif, formel, atmosphérique et émotionnel.

[1] P. Adams Sitney, *Visionary Film*, New York 1974, p.142–144, 370.

Le peintre et cinéaste Hannes Schüpbach partage lui aussi cette exigence d'un pouvoir immédiat et expressif du cinéma [2]. Dans les quatre courts métrages présentés ici, il entrelace des séquences d'images de façon à leur conférer un pouvoir méta-phorique au-delà de ce qu'ils représentent et à stimuler les propres images du spectateur tout en touchant à sa mémoire. Le matériel de base n'a pourtant rien de spectaculaire puisque — à l'exception d'un mariage — les œuvres de Hannes Schuepbach prennent de préférence leur inspiration dans les perceptions quotidiennes et les rencontres délicates qu'il approche par de fugaces instantanés saisis sur le vif, mais soigneusement sélectionnés.

[2] Ce n'est pas par hasard qu'il a créé le terme de «Film direkt» pour définir ses présentations de films qu'il a programmés pour des cinémas d'art et d'essai et des musées, essentiellement pendant la période 1999–2001.

Malgré leurs différences de sujet, de rythme et de façon de filmer, nous pouvons assimiler *Portrait mariage* (2000, couleur, 9 min), *Spin* (2001, couleur, 12 min), *Toccata* (2002, couleur, 28 min) et *Falten* (2005, couleur, 28 min) en premier lieu au genre du portrait. Ces films en 16 mm silencieux reflètent un dialogue animé avec une personne, un événement ou un lieu. Si, dans *Portrait mariage*, Hannes Schüpbach accompagne un couple d'amis et leurs invités pendant une journée de noce au Bergell, on retrouve dans *Spin* la mère de l'artiste dont il regarde affectueusement le monde qui se réduit de plus en plus. En revanche, dans *Toccata* et *Falten*, il érige respectivement un monument à Gênes et à Paris, villes dans lesquelles il a vécu assez longtemps.

Mais ces diverses œuvres ne sont pas seulement des portraits, comme le disent les titres très précis, mais toujours aussi des réflexions sur la fonction de mémoire du cinéma ou sur la nature de la perception visuelle. Ainsi, *Portrait mariage* n'est pas seulement un collage finement monté des différents moments d'une journée particulière, mais aussi une réflexion sur les relations entre perception et souvenir et sur le fait que le souvenir s'inscrit toujours déjà dans la perception. Hannes Schüpbach rend cette idée visible par des fondus enchaînés qui intensifient les moments vécus et par des motifs symboliques, comme le ruban noué qui apparaît au début et à la fin du film et trouve un prolongement dans des objets analogues, par exemple une rampe d'escalier ou la ramure d'un arbre. Le portrait d'un mariage est un amalgame d'éléments qui rendent compte de l'union célébrée en ce jour et jaillissent dans le souvenir comme des moments-clés. Mais l'idée directrice du film se reflète également dans la syntaxe, notamment dans les brefs fondus employés d'ailleurs par le cinéaste dans tous ses films pour créer un espace où les impressions visuelles résonnent en écho. Simultanément, la répétition de plans noirs qui struc-turent et rythment le flux d'images est comparable au clignement rapide des paupières lorsqu'on regarde normalement.

L'exquis mouvement du *Spin* décrit aussi bien le moment de rotation propre à notre planète ainsi qu'aux électrons minuscules que les brèves escapades de la mère âgée de l'artiste dans son monde de plus en plus réduit. Le glissement doux de la caméra reprend ce mouvement de rotation élémentaire et symbolise en même temps le regard errant de la vieille dame sur un environnement devenu familier depuis longtemps. Si ses regards sur le jardin effleurent un univers coutumier, la caméra célèbre surtout l'épanouissement de la nature. Elle glorifie et caresse les belles pommes rouges, la verdure luxuriante ainsi que les fleurs étincelantes qui se reflètent en motif floral sur la blouse de la mère. Le jeu entre intérieur et extérieur est au centre du film, les images brutes de la nature se superposant aux souvenirs de plus en plus pâles que la vieille dame semble vouloir ressentir avec son regard tourné vers l'intérieur. La douce mélancolie de ce portrait tardif est suspendue par

une séquence où la vieille dame marche à grands pas pour une dernière promenade dans la nature exubérante.

Le pouvoir métaphorique de l'image ne sert pas Hannes Schüpbach uniquement pour le contenu symbolique du film, mais aussi pour révéler une sensualité pluridimensionnelle. Les flous et aberrations chromatiques, mais aussi la prédilection pour des prises de vue prolongées sur des surfaces soyeuses, emplumées et veloutées créent non seulement un effet visuel d'attraits accumulés, mais agissent pour ainsi dire de manière haptique sur la rétine. En plus de ces qualités tactiles, ses films possèdent des propriétés profondément rythmiques et musicales. Ce n'est pas pour rien que Hannes Schüpbach appelle *Toccata* son portrait filmé à Gênes, mot qui signifie à la fois une forme musicale et le fait d'être touché. Dans les trois chapitres intitulés *immediato* (brusque), *reiterando* (répétitif) et *vivo* (vif), il traduit ses impressions sensorielles par des cadences et des superpositions de perceptions fragmentaires de la lumière, de la couleur et du mouvement. La pulsation des surfaces chromatiques, les dessins clair-obscur et les cadrages facettés ou réfléchis révèlent en outre comment fonctionne le regard du peintre qui aligne des tableaux abstraits et non des épisodes.

Quant à son portrait de ville le plus récent, il est consacré à un motif textile ainsi que tactile. *Falten*, qui signifie plis, ne se résume pas aux seuls plis d'un tissu. Les plis se retrouvent si on veut à la surface de l'eau fendue par un bateau ou encore dans certains mouvements de jambes du ballet classique. Dans une cascade d'observations, le cinéaste aborde le thème de la pliure, de la flexion, du lissage, de la torsion et de la disposition en éventail, tout en créant simultanément un champ réflexif sur le rapport entre naturel et artificiel tel qu'il habite la culture française raffinée depuis le 18ᵉ siècle. À partir d'une sortie en bateau, de la visite d'un château, de la contemplation de meubles précieusement marquetés et d'étoffes artistiquement brodées, le cinéaste suit les traces de la nature artificiellement ou artistiquement façonnée à Paris. Qu'il montre les élèves d'un ballet pendant l'enseignement, des doigts en train de broder, le plumage d'un paon dans le parc du château, des têtes de tulipes aux courbes élégantes ou de tendres magnolias étoilés, on retrouve toujours une certaine envolée élégante, une rocaille délicate et un froncement raffiné.

Par ce regard exceptionnel, Hannes Schüpbach affirme une esthétique cinématographique que nous pouvons définir contemplative, émerveillée et lyrique dans le sens de Sitney.

STEFANIE SCHULTE STRATHAUS

THINGS I FORGET TO TELL MYSELF:
OEDIPUS INTERRUPTUS, LES VIDEOS DE SHELLY SILVER

A la documenta 12, l'œuvre vidéo de James Coleman se poursuivait dans une salle de spectacle sans chaises, les deux pouvant être regardées à travers une cloison vitrée. Shelly Silver ne sait pas que je l'observe quand, devant tout le monde, elle se dirige vers l'écran et regarde derrière, comme si elle devait vérifier la démarcation entre l'espace réel et l'espace cinématographique. C'est alors que, du haut de l'écran, Harvey Keitel entame son monologue: «Pourquoi sommes-nous ici, que signifie ce rassemblement?» Silver note la phrase. Tous sont préoccupés par cet énigmatique anglais shakespearien: quel monologue tient-il là? Silver croit entendre Oedipe. Ou bien: les choses qu'elle omet de se dire, comme l'anticipait le titre de sa vidéo de 1989: *Things I Forget to Tell Myself*.

Dans ce travail, Shelly Silver, née à New York en 1957, nous laisse entrevoir des images instantanées de la ville où elle vit et travaille jusqu'à ce jour. Tantôt sa main couvre l'image, tantôt elle forme une lentille qui dirige le regard vers les fenêtres d'une maison ou vers une porte. En 1984 — Shelly Silver travaille alors dans le premier studio haute définition des USA — l'universitaire et critique cinématographique Teresa de Lauretis, dans son essai *Oedipus interruptus*, tient féminité et virilité pour un mouvement vers le stade œdipien: «[...] le mouvement du discours narratif qui définit, voire produit l'attitude masculine comme étant celle du sujet mythique et l'attitude féminine comme celle de l'énigme mythique, ou tout simplement comme la position de l'espace où se réalise le mouvement».[1]

[1] Teresa Lauretis, *Alice Doesn't: Feminism, Semiotics*, Cinema.Bloomington, Indiana University Press, 1984, p. 143–144.

«Faut-il, par conséquent», demande-t-elle, «que, dans ce contexte d'image et de narration, toute représentation du désir du sujet féminin soit irrémédiablement prisonnière d'une logique oedipienne»?[2]

[2] *Ibid.*, p. 152.

La vidéo est en mesure de saper les règles du cinéma narratif. En effet, n'étant pas constituée d'une suite linéaire d'images, elle n'est pas obligée d'en conserver le mode visuel, en cela qu'elle peut s'organiser différemment dans l'espace. Dans sa vidéo *getting in* (1989), il y a coïncidence des points de vue masculin et féminin. On voit des portes et des entrées de différents immeubles et habitations. On entend une voix masculine et une voix féminine pendant l'amour; leurs gémissements rythment le montage, le mouvement imperturbablement dirigé vers des entrées de maisons, l'ouverture des portes, le vertige suscité par la porte-tambour. Voilà comment la vidéo a pu autrefois donner à la spectatrice une série d'identifications possibles et, du coup, une capacité d'action.

Dans *We*, vidéo réalisée en 1990, le mode visuel cinématographique est annulé par le *split screen* (écran divisé): à gauche des passants d'une zone piétonne, à droite une main en train de masturber un pénis. Pour Lauretis, l'observation d'un spectateur en plein acte de voyeurisme est un élément particulièrement présent dans l'image (et le film) pornographique. En raison de ses effets directs sur les aspects sociaux et psychiques de la censure, le «quatrième regard» introduit l'élément social dans l'acte même de regarder.[3] Ce «quatrième regard», c'est le texte de Thomas Bernhard qui défile au centre des images: "[...] If we keep attaching meanings and mysteries to everything that we perceive, [...] we are bound to go crazy sooner or later." ([...] Si nous restons attachés aux sens et mystères de tout ce que nous percevons [...], nous sommes destinés à devenir fous tôt ou tard.)[4] Dans ses vidéos réalisées

entre 1986 et 2006, Shelly Silver invite à l'association libre au lieu de l'interprétation, à la recherche collective du refoulé derrière le visible et entre les lignes, comme avec un bloc-note magique: Freud comparait à notre appareil de perception psychique cette tablette de cire sur laquelle le texte inscrit disparaît quand on soulève la feuille qui la recouvre, mais dont elle conserve cependant l'empreinte lisible sous une lumière adéquate.[5] Dans les films vidéo de Shelly Silver, les textes produisent des traces et des images. L'attitude du spectateur par rapport au travail artistique est soit une lecture soit un regard. C'est ce qui, en même temps que sa construction psychique après un processus d'identification (sexuelle), lui confère subjectivité et historicité.

[3] *Ibid.*, p. 148. Les citations sont de Paul Willemen, « Letter to John », in *Screen*, édition 21 n° 2, Eté 1980, p. 57. [4] Thomas Bernhard, *Correction*, roman, 1975, traduit chez Gallimard, Paris, 1978. [5] Sigmund Freud, *Note sur le bloc-note magique* (1925), Paris, puf, 1998, p. 120-124.

Voilà qui intéresse Shelly Silver. Elle prend ses personnages au sérieux sur le plan historique et les laissent se raconter eux-mêmes, par le biais de l'interrogation. De ses questions naissent, sous les yeux du public, les propres biographies de celui-ci. Le dit et le non-dit donnent libre champ à l'association. Dans *Meet the people* (1986), des personnes sans rapport manifeste avec l'artiste, assises devant la caméra, parlent d'elles-mêmes, de leur vie, de leurs désirs et de leurs rêves. Il s'agit de personnages fictifs dont les histoires paraissent pourtant réelles. 20 ans plus tard, l'Internet permet de donner une suite à ce projet: desiredescape.net est un site pour ceux qui cherchent à échapper à certains domaines de leur vie: les visiteuses et visiteurs du site partagent leurs expériences, espoirs et stratégies de fuite.

Dans les années 1990, Shelly Silver a passé quelque temps hors des USA. Elle a interrogé des gens en Allemagne, en France et au Japon et exploré le rapport entre cas normal et cas exceptionnel, entre nation et identité, entre le privé et le politique. Dans *Former East/Former West* (1994), elle interviewe des passants berlinois qui lui parlent de leur « Heimat », leur pays, de leurs souhaits et fantasmes après la réunification allemande. *37 Stories About Leaving Home* (1996) raconte le rôle d'intermédiaire de l'artiste et auteure face aux personnes interrogées, du point de vue du drame œdipien: une femme quitte son domicile pour fuir une méchante malédiction. Elle croit, dans la logique du conte, qu'elle trouvera son salut dans un lieu étranger en recueillant des histoires. Son voyage de New York à Tokyo constitue le point de départ de la vidéo dans laquelle 37 femmes entre 15 et 83 ans sont interrogées sur leurs souvenirs personnels de l'époque où elles sont devenues adultes.

C'est dans son installation vidéo *What I'm Looking For* (2005) que Shelley Silver va le plus loin. A la recherche d'acteurs, elle rédige l'annonce suivante: « Je cherche des personnes qui aimeraient être photographiées en public en dévoilant quelque chose d'elles-mêmes (physique ou autre) ».[6] L'annonce invite à se prêter à la curiosité de l'artiste et donc à celle du public. Il faut noter que Silver n'utilise pas l'image en mouvement, mais fixe par la photographie des instants d'exhibitionnisme. Ce procédé est obligé de céder à la structure narrative du désir qui le sous-tend. Par leur succession rapide, les images se mettent à bouger et le processus entier est commenté par une voix off évoquant l'échec du projet: les personnes ne viennent pas au rendez-vous, le rapport sujet-objet imposé s'écule, les conditions définies par l'artiste sont éludées. Les profils que donnent d'eux-mêmes les personnes qui fréquentent les sites de rencontres sont les seules images susceptibles d'être fixées, c'est pour cette raison que Shelly Silver les retire de l'image mobile pour les accrocher au mur de la salle de projection et d'installation.

[6] www.fdk-berlin.de/en/forum/archive/forum-archive/2005/video-installations/what-i-m-looking-for.html

Deux ans après *getting in*, Shelly Silver intitule le film qui compte certainement parmi ses plus narratifs *The Houses That Are Left* (1991). Dans l'interprétation des

rêves, les maisons sont le miroir de la personnalité et ont un rôle d'intermédiaires. De la même façon qu'à Kassel, Silver étudia la démarcation entre l'écran et la salle des spectateurs, dans son travail, l'Internet, l'image vidéo ou le téléviseur constituent l'interface entre l'intérieur et l'extérieur, entre le réel et le virtuel; ils sont à la fois espaces de production et de réception. *The Houses That Are Left* relie le monde des vivants et celui des morts. Une fois dans l'au-delà, quelle autre occupation reste-t-il à part celle d'observer les vivants dans le téléviseur. Les messages interdits vers le monde d'ici-bas troublent l'ordre existant. L'étude de marché, qui non seulement analyse, mais aussi produit nos besoins, a intérêt à contrôler la structure sociale. Nous voyons la protagoniste lors d'un entretien d'embauche comme s'il s'agissait d'une interview télévisée. Une voix off interroge: «Qu'est-ce qui vous intéresse particulièrement dans l'étude de marché?» «J'aime écrire», répond l'intéressée. «Mais écrire est un travail très solitaire. Alors j'ai décidé de chercher une profession où je pourrais utiliser mes compétences en écriture associées à quelque chose qui me permettrait de travailler avec les gens [...]» Mais des influences venues de l'au-delà détruisent ses images vidéo. Pendant son sommeil, un texte apparaît sur l'écran à côté de son lit: «Apparemment, vous pouvez vous tuer de la même façon que vous faites un rêve. La solution ne serait-elle pas le suicide?» Au fond apparaît, comme sur le bloc-note magique, l'image d'un couple en train de danser.

Getting in: après qu'Oedipe eût résolu l'énigme du sphinx à l'entrée de la ville de Thèbes, celui-ci se jeta dans la mer. Comment ce suicide aurait-il pu être empêché? Serait-ce pour poser au sphinx cette question que, dans *Suicide* (2003), la cinéaste Shelly Silver alias Amanda part pour le Japon. N'obtenant pas de réponse, elle reste à la surface, comme une touriste. Ses pensées et sentiments qui ne reflètent en rien ce qu'elle vit, elle les formule dans des lettres à son ex-ami, un peu comme des missives de l'au-delà vers ici-bas (ou inversement). Pourquoi donc le Japon? «Le shintoïsme», dit Silver, «vénère les montagnes, rivières, animaux, objets animés et inanimés ainsi que les humains et cette croyance se retrouve aussi dans la culture visuelle japonaise. Ce pays semblait convenir parfaitement aux projections désordonnées et indifférentes d'Amanda — c'était aussi un endroit où elle pouvait vivre dans un total isolement, sans la moindre communication linguistique et culturelle possible et où l'héroïne anonyme pouvait tranquillement laisser libre cours à ses désirs sans courir le danger d'une réelle interaction humaine.[7] Aussi ne trouve-t-elle pas de réponse — ce qui est loin d'être pour elle une raison d'imiter le sphinx en se jetant à la mer.

(7) www.fdk-berlin.de/forumarchiv/forum2004

Comme aurait pu le dire Thomas Bernhard, l'interprétation la plus simple est parfois la plus proche de la vérité: dans *small lies, Big Truth* (1999), nous entendons les dépositions faites par le président américain Bill Clinton et sa présumée maîtresse Lewinsky devant le tribunal. Elles sont prononcées par plusieurs voix, tandis que défilent des images d'animaux dans un zoo. *Rooster*, réalisé pour la biennale de Berne, reprend une légende juive du rabbin Nachman où il est question d'un prince qui décide d'être un coq et de rester assis nu sous la table à picorer les grains de maïs qui tombent. Guéri, il se lève, s'habille, s'assied à table et mange. Pourtant, il demeure un coq, mais un coq capable d'accomplir tous ces gestes. Shelly Silver décompose l'histoire en séquences cinématographiques. En entrant dans l'installation, le spectateur passe devant une sorte de sphinx: la projection d'hommes et de femmes surdimensionnés, debout, mais nus avec une couronne sur la tête — voici, d'entrée de jeu, une fin possible de l'histoire qui implique l'impossibilité pour

l'image de terminer une narration. À l'intérieur de l'exposition, une voix de femme raconte l'histoire du rabbin. Les images sont réparties sur quatre moniteurs, la perspective est libre.

Si Oedipe a deviné l'énigme du sphinx, il n'a cependant pas trouvé la véritable énigme de son existence. Le sphinx a survécu à son plongeon dans la mer, c'est ce que nous retenons des vidéos de Shelly Silver. De retour de Kassel, l'artiste tire son carnet de notes et cite Harvey Keitel: «Why are we here, what is the meaning of this gathering?»

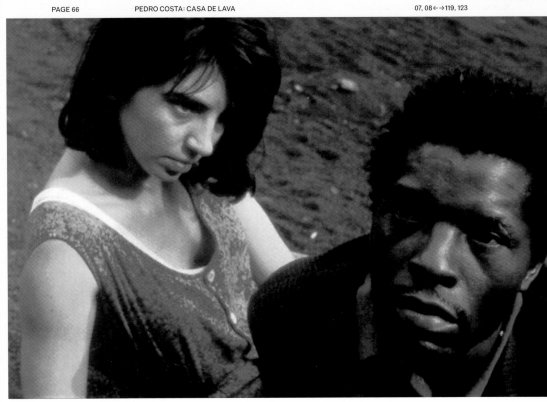

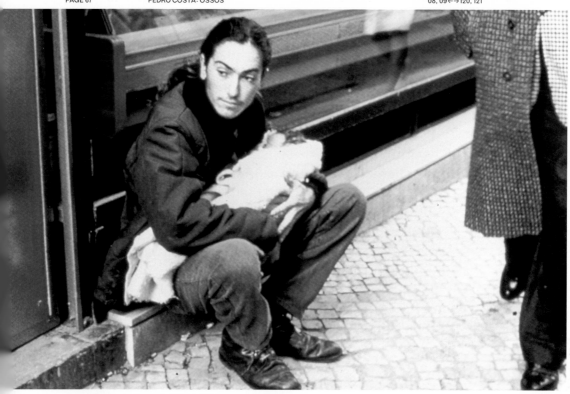

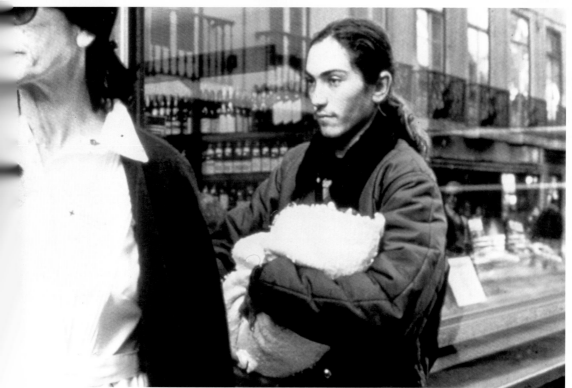

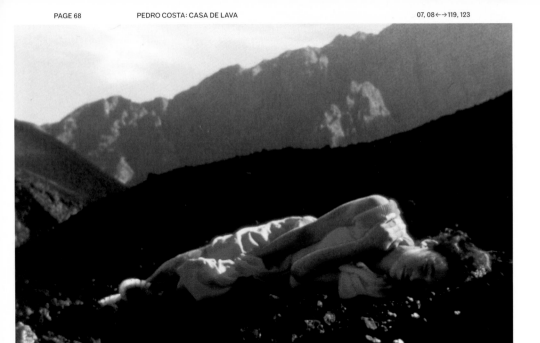

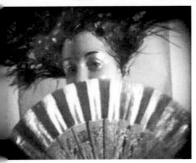

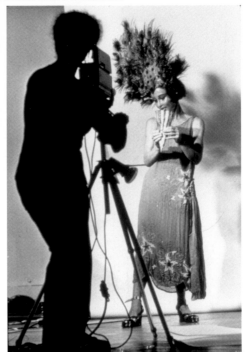

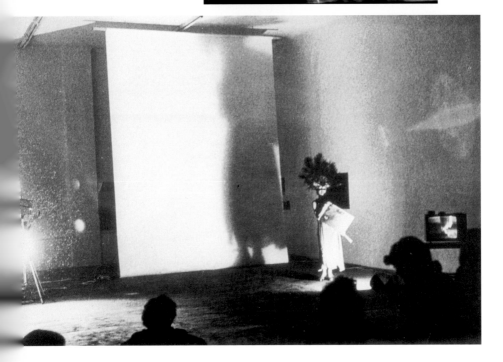

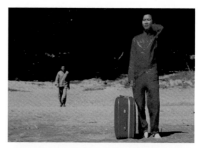

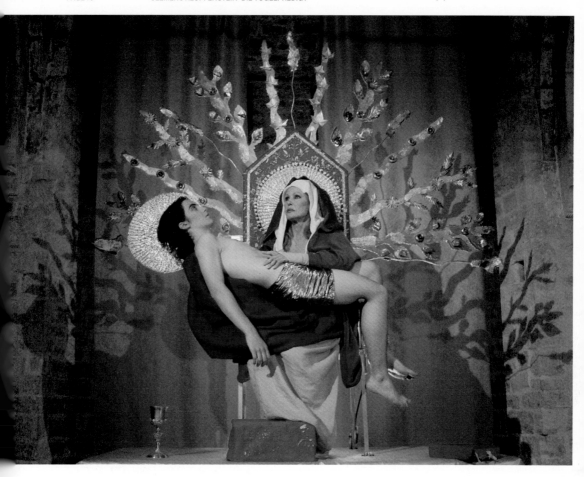

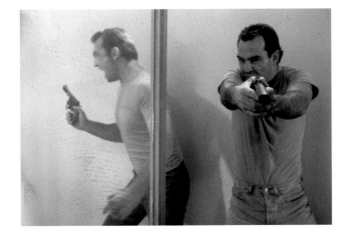

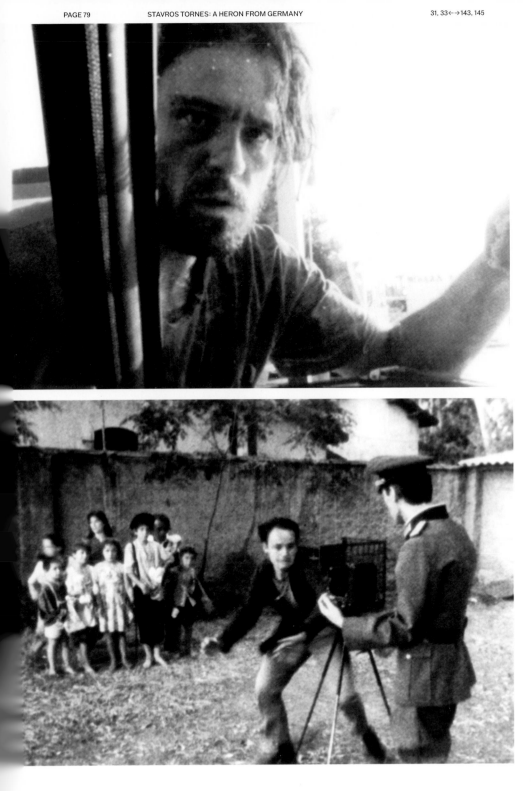

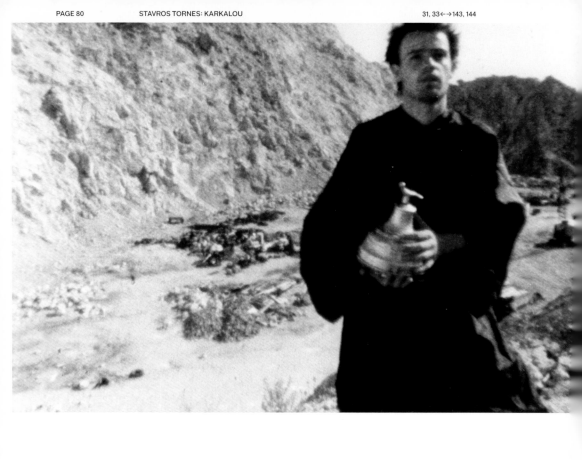

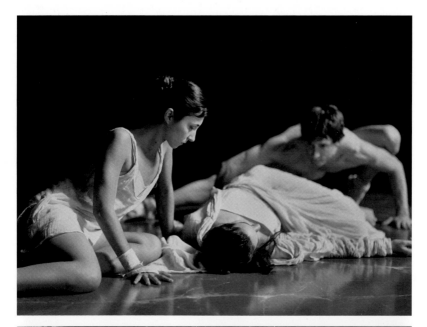

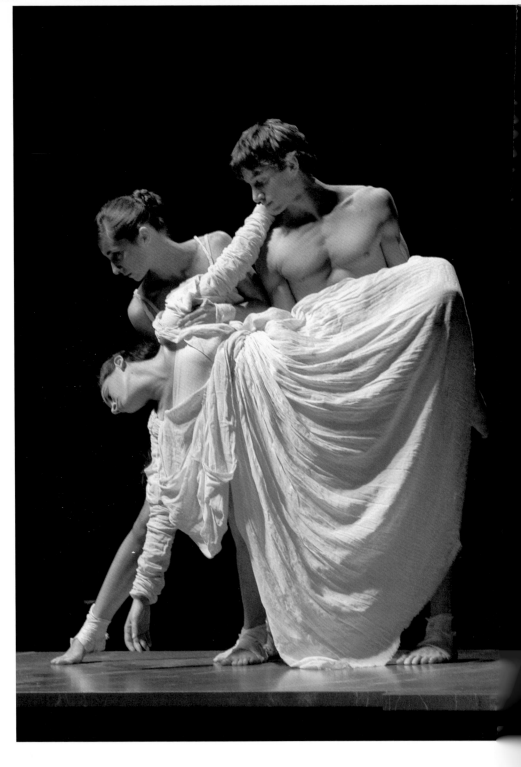

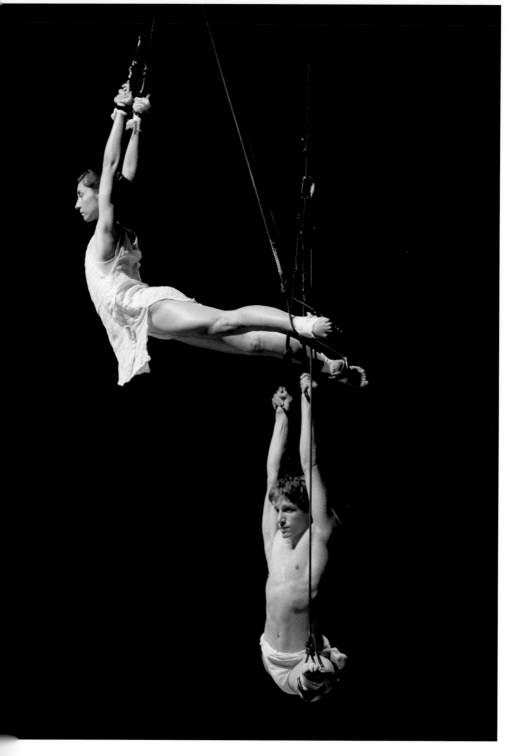

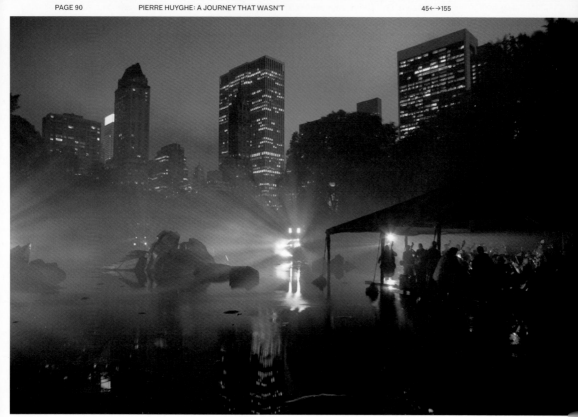

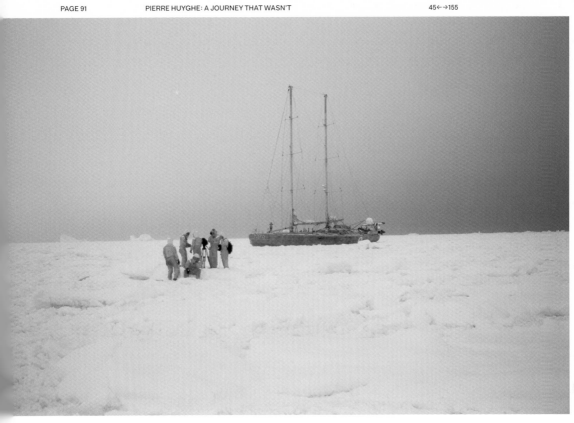

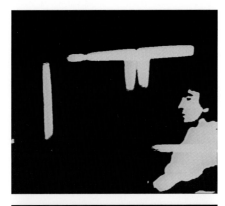

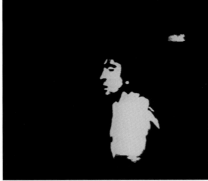

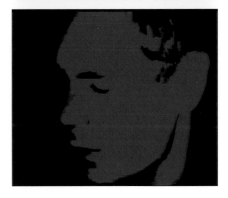

66 Pedro Costa, *Casa de Lava*, 1994 / 110 min
67 Pedro Costa, *Ossos, 1997* / 94 min
68 Pedro Costa, *Casa de Lava*, 1994 / 110 min

69 Joan Jonas, *Organic Honey's Vertical Roll*, 1973-1999 / Courtesy Electronic Arts Intermix (EAI), New York
69 Joan Jonas, *Organic Honey's Vertical Roll*, 1973-1999 / Courtesy Musee Galleria, Paris ; crédit photo: Béatrice Heiliger
69 Joan Jonas, *Organic Honey's Vertical Roll*, 1973-1999 / Courtesy Musee Galleria, Paris ; crédit photo: Giorgo Colombo
71 Joan Jonas, *Volcano Saga*, 1985 / Photographie, Islande ; CourtesyJoan Jonas

72 Clemens Klopfenstein, *Der Ruf der Sybilla*, 1984 / © 2007, ProLitteris, Zürich
72 Clemens Klopfenstein, *Macao oder die Rückseite des Meeres*, 1987-1988 / © 2007, ProLitteris, Zürich
73 Clemens Klopfenstein, *Die Vogelpredigt*, 2005 / © 2007, ProLitteris, Zürich
74 Clemens Klopfenstein, *Die Vogelpredigt*, 2005 / © 2007, ProLitteris, Zürich

75 Robert Morin, *Acceptez-vous les frais*, 1994 / Documentaire-portrait de Richard Jutras sur Robert Morin
75 Robert Morin, *Gus est encore dans l'armée*, 1978
75 Robert Morin, *Le mystérieux Paul*, 1983
75 Robert Morin, *La femme étrangère*, 1988
75 Robert Morin, *Ma vie, c'est pour le restant de mes jours*, 1980
75 Robert Morin, *La réception*, 1989
76 Robert Morin, *Yes Sir! Madame...*, 1994
76 Robert Morin, *Quiconque meurt, meurt à douleur*, 1998
77 Robert Morin, *Requiem pour un beau sans-cœur*, 1992 / Crédit photo: Ronald Diamond

78 Stavros Tornes, *Danilo Treles*, 1986
78 Stavros Tornes, *Balamos*, 1982
79 Stavros Tornes, *A heron from Germany*, 1987
80 Stavros Tornes, *Karkalou*, 1984

81 Donatella Bernardi, *Peccato mistico / short*, 2007 / Réalisation: Donatella Bernardi ; image: Bettina Herzner ;
 de gauche à droite: Sara Rossi, Benedetta Carpanzano, Davide Zongoli ; crédit photo: Bettina Herzner
81 Donatella Bernardi, *Peccato mistico / short*, 2007 / Réalisation: Donatella Bernardi ; image: Bettina Herzner ;
 Studios, via Tiburtina 521, Rome ; crédit photo: Tilo Glawe
82 Donatella Bernardi, *Peccato mistico / short*, 2007 / Réalisation: Donatella Bernardi ; image: Bettina Herzner ;
 de gauche à droite: Sara Rossi, Benedetta Carpanzano, Davide Zongoli ; crédit photo: Fabrizio Appetito
83 Donatella Bernardi, *Peccato mistico / short*, 2007 / Réalisation: Donatella Bernardi ; image: Bettina Herzner ;
 Sara Rossi et Davide Zongoli ; crédit photographique: Fabrizio Appetito

84 Johanna Billing, *Stills from Magical World*, 2005 / 06.14 min / loop, DVD
85 Johanna Billing, *Stills from Magical World*, 2005 / 06.14 min / loop, DVD
86 Johanna Billing, *Stills from Magic and Loss*, 2005 / 16.52 min / loop, 16 mm film transferred to DVD

87 Kazuhiro Goshima, *Different Cities*, 2006 / 59 min
88 Kazuhiro Goshima, *Fade into white #4*, 2003 / 20 min
89 Kazuhiro Goshima, *Fade into white #4*, 2003 / 20 min

90 Pierre Huyghe, *A Journey That Wasn't*, 2006 / Courtesy: Marian Goodman Gallery, New York-Paris ; photo: Pierre Huyghe
 © 2007, ProLitteris, Zürich
91 Pierre Huyghe, *A Journey That Wasn't*, 2006 / Courtesy: Marian Goodman Gallery, New York-Paris ; photo: Pierre Huyghe
 © 2007, ProLitteris, Zürich
92 Pierre Huyghe, *A Journey That Wasn't*, 2006 / Courtesy: Marian Goodman Gallery, New York-Paris ; photo: Pierre Huyghe
 © 2007, ProLitteris, Zürich

93 Thierry Kuntzel, *Nostos I*, 1979
94 Thierry Kuntzel, *La peau*, 2005 / Planche contact, bande test
95 Thierry Kuntzel, *La peau*, 2005 / Planche contact, bande test

96 Jochen Kuhn, *Die Beichte*, 1990 / 35 mm single channel film,projection, transferred to DVD, 10.03 min, color, sound; still
 of video; courtesy the artist and Galerie Peter Kilchmann, Zurich
97 Jochen Kuhn, *Die Beichte*, 1990 / 35 mm single channel film,projection, transferred to DVD, 10.03 min, color, sound; still
 of video; courtesy the artist and Galerie Peter Kilchmann, Zurich
98 Jochen Kuhn, *Sonntag 1*, 2005 / 35mm single channel film, transferred to DVD, 6.00 min, black and white, sound,
 looped; still of video ; courtesy of the artist and Galerie Peter Kilchmann, Zurich

99 Martha Rosler, *Losing: A Conversation with the Parents*, 1977
100 Martha Rosler, *If It's Too Bad to be True, it Could be DISINFORMATION*, 1985
101 Martha Rosler, *Domination and the Everyday*, 1978

102 Corinna Schnitt, *Das naechste Mal*, 2003 / © 2007, ProLitteris, Zürich
103 Corinna Schnitt, *Das naechste Mal*, 2003 / © 2007, ProLitteris, Zürich
104 Corinna Schnitt, *Das schlafende Mädchen*, 2001 / © 2007, ProLitteris, Zürich

105 Hannes Schuepbach, *Portrait Mariage*, 2000
106 Hannes Schuepbach, *Spin*, 2001
107 Hannes Schuepbach, *Spin*, 2001

108 Shelly Silver, *small lies, Big Truth*, 1999
109 Shelly Silver, *Suicide*, 2003
110 Shelly Silver, *1*, 2001 / Shelly Silver's video works are distributed through: arsenal experimental > http://www.fdk-berlin.de/
 de/arsenal-experimental/

ANDRE ITEN, ARTISTIC DIRECTOR

A BIENNIAL OF IMAGES ON THE MOVE

**"Movement only occurs if the whole is neither given nor givable.
Movement isn't displacement or transference, which take place
when a body is in a situation of having to find its place and
therefore no longer has one. I move when I'm not where I am."**
Jean-Luc Nancy & Abbas Kiarostami, *L'Evidence du film*

For its 12th manifestation, the Biennial of Moving Images is devoting special attention to that cinema or range of cinemas that forms a relationship in a more or less definite and equivocal way with the plastic and visual arts, thus inscribing itself in contemporary art's many interstices.

Begun in 1985, the biennial adventure didn't come together around the certainties of a mission that had to be carried out, but rather around the need to preserve and develop a space that would leave room for all the approximate, exploratory forms of moving images. In addition to showing the significant works of these types of research, it is also the impression of being organizers ourselves of a process in motion that forced us to embrace a certain mobility and critical openness with regard to our own definitions. What is nowadays a cinema of *research* (to which we must avoid tacking on the word experimental)? What is an *artist's* film (or one that would openly lay claim to an artistic position)? What is a *different* film? What are those various desires for the fusion or even confusion of genres that nowadays connect certain filmmaking practices with those of contemporary art? Rather than answer those questions, it seems more pressing to us to offer first and foremost, though obstinately, an intelligent view of the works. That is, to contextualize a public relationship with them.

Thus, the Biennial is about making aesthetic choices and giving shape to the organization of an event that tries to take stock of the field, even take stock of the question, starting from precisely those questions that aren't asked since they can only find answers after the demanding experience of seeing. It is on that paradox, then, that the Biennial is meant to construct a visible history and a supplement to that history of the cinema or of cinemas.

In the contexts of contemporary art making, the Biennial of Moving Images has openly resolved to cast a diffracted light on the featured works by offering three ways of relating to the images. There is the cinematographic arrangement, which provides a linear view of the films; the exhibition, which places installations in space, offering a view that involves a temporality and a movement through space that are decided by viewers themselves; and finally, the lounge, which affords viewers a personal consultation of the works on request.

The programs are also put together with an eye to integrating the works in a dynamic context. The works featured in the *retrospectives* express the creative and sensitive process of an artist or filmmaker. Discovering works within the chronology of their creation, we understand the artistic distance covered. This year our biennial is honoring five filmmakers and artists through retrospectives, each of which suggests a unique and exemplary journey. The retrospectives take note of those points of intersection that the works produce with the respiration of the time of history and the development of a singular and personal artistic process. A retrospective is also the opportunity to discover the work of an *auteur* who is less well known or mis-understood, which reminds us that the development of an artistic oeuvre is an elaboration that has to take its time, day after day, and explore the most obscure zone or zones that are occasionally deemed minor ones in their creative space. In its chronological display, the retrospective approach to featured works sheds light on their contribution to research in art.

The Biennial's *focuses* form a separate section that enables viewers to discover an *auteur*'s output through one or two programs of films. Often devoted to young artists who have already produced a remarkable body of work, they also represent an opportunity to help viewers to discover or appreciate the exemplary work of an artist whose importance, in terms of his or her overall production, hasn't been properly grasped.

But while the present work records the programs of these two main sections, the Biennial schedules other events that enable us to offer a more objective roundup of this area of contemporary art. Through the Biennial's *international competition*, for example, which is openly aimed at artists under 35 years of age, we will be able to discover young talents. Thanks to the *art and film school workshops* we will have the chance to grasp the current questions of practical training that will to define the next generation of filmmakers and artists. Finally, with the *exhibition* that is mounted in conjunction with the Biennial, we will be presenting at BAC, the Bâtiment d'art contemporain, ten or so video installations that have been grouped under the title *culture hors sol* (roughly "out-of-ground culture"), a selection of works that tackle questions linked to exile and displacement, whether or not voluntary, and illuminate in their way nagging current problems of emigration and social and cultural integration.

The Biennial determinedly throws its support behind those types of cinema on the fringe of the overly consumed audiovisual output and its aesthetic formatted by the mass media. The Biennial intends to defend this expanded cinema as the most creative in the audiovisual field and the most important to the artistic practice of images. At stake is the future of both film and contemporary art.

FRANCOIS BOVIER

THE EXILED COMMUNITY OF PEDRO COSTA

Presenting a world that offers a rare coherence and concreteness, the films of Pedro Costa (Lisbon, 1959) explore the consequences of immigration, and living conditions of Portugal's sub-proletariat. The work of his mature period [1] focuses on people who have been uprooted from their land and culture and relegated to the outskirts of Lisbon; these Cape Verde exiles, along with other disadvantaged Portuguese, form a new community that leads a precarious existence on the margins. Building up a real complicity with the subjects he films, Costa immerses himself in this milieu, whose daily life and survival are chronicled by the filmmaker. I would argue that Costa simultaneously recapitulates and renews the different phases of militant cinema by shifting between fiction and documentary. On the one hand, his films, shot using non-actors, display a paring-down, sketch-like movement that has been growing more and more radical over time. Thus, his technical means are becoming increasingly simplified, actualizing the "camera-pen" program of action. [2] On the other, with the recent examples of his output (*No Quarto da Vanda*, 2000; *Juventude em Marcha*, 2006), we are witnessing a "pollination" of fiction film by the techniques of "direct" [3] cinema playing out in the digital age. In a way Costa is a creator of a "third-cinema," [4] who happens to be working in Europe. But let's not deceive ourselves. In terms of writing, Costa shows undeniable formal mastery, running counter to recording the subject on the spot in real life.

[1] After a feature-length film that has no direct connection with the works that follow (*O Sangue*, 1989), Costa shot a cycle of films that focuses on Lisbon's immigrants and second-class citizens. The cycle comprises a work of "fiction," *Ossos* (1997); a "documentary," *No Quarto da Vanda* (2000); and a second "fiction" *Juventude em Marcha* (2006). This group of films, which I call by convention the Fontaínhas cycle, is preceded by *Casa de Lava* (1994), a film that sets up the elements that are subsequently explored. I should point out that Fontaínhas is not only a slum on the outskirts of Lisbon but also a village on one of the Cape Verde islands. Costa also directed a documentary for the series *Cinéma de notre temps* on the editing of *Sicilia!* by Danièle Huillet and Jean-Marie Straub, at Fresnoy, the National Studio of Contemporary Arts (*Où gît votre sourire enfoui?* 2001). [2] Astruc announced the advent of a new era in film, taking writing as a model. "Direction is no longer a means for illustrating or presenting a scene but a genuine form of writing. The *auteur* writes with his camera as a writer writes with a pen." Alexandre Astruc, "Naissance d'une nouvelle avant-garde: la caméra-stylo," *L'Ecran français*, no. 144, March 30, 1948; reprinted in *Du Stylo à la camera... Et de la caméra au stylo: écrits (1942-1984)*, Editions de L'Archipel, Paris 1992, p. 327. [3] Marsolais coined the expression "pollination" of fiction by the techniques of direct cinema to account for the dynamics of fecundation between cinéma-vérité and the fiction film, "Direct cinema has perhaps reached an impasse momentarily, but we must remember above all that it encouraged the in-depth renewal of fictional cinema and that it enabled it to diversify. It is possible today to distinguish several types of fiction born of that 'pollination.'" Gilles Marsolais, *L'Aventure du cinéma direct*, Seghers, Paris 1974, p. 321. [4] I'm referring here to the manifesto "Toward a Third Cinema," by Fernando Solanas and Octavia Getino, in *Tricontinental*, no. 3, 1969; reprinted in *Movies and Methods. An Anthology*, ed. Bill Nichols, University of Arizona Press, Tucson 1976, p. 44-64.

The Elementarism of Blood and Lava: *O Sangue* (1989), the first feature-length movie that stands apart from the rest of his work, constitutes a film in a paradoxical genre, combining features of *auteur* cinema with the codes of film noir (notably by resorting to direct lighting and strongly contrasting black-and-white photography). The plot, sketchy to say the least, takes shape around the breakup of a family in a village. The gravely ill father disappears mysteriously after being blackmailed; the oldest brother (Vicente, 17 years old) begins a love affair with a young girl (Clara, played by Inês Medeiros, who will play the central role in Costa's next film); the youngest brother (Nino, 10 years old) is kidnapped by an uncle who is looking to instill in him the codes of polite society against his will ... Blood ties and disunity conjuring up spilled blood, and a predominance of liquid elements (including a river that figures as a leitmotif): these are the main themes running through this loose fictional film, underscoring the inequalities between social classes via the contrast between the easy life in town and the poverty that reigns in the village. The film adopts, by turn, the point of view of different protagonists, who only occasionally run into one

another—and usually in a confrontational mode. Yet it also provides moments of relief and several instants of happiness, like the scene of Christmas in the village (the reverse of which is New Year in town with the family apart, the sound of fireworks substituting for the other scene's popular music). *O Sangue* is not exempt from a certain mannerism that can be seen in various film-buff citations. One scene in front of an aquarium with giant turtles echoes *The Secret Agent* (Alfred Hitchcock, 1936), another before an expanse of water into which a young girl risks falling alludes to *Mouchette* (Robert Bresson, 1967). Generally Costa revives the style of early talkies in this film, while showing off the materiality of the celluloid and heightening the texture of the raw, unprepared elements (the intertwining maze of trees and undergrowth in the forest, the new clothes donned and the restaurant meal eaten by Nino with no little sign of hostility, etc.). This nostalgic, referential style vanishes in Costa's succeeding film, which lays bare the consequences of Portugal's colonization of Cape Verde.

66← *Casa de Lava* (1994), which begins in Lisbon, takes place after a prologue on the volcanic island of Cape Verde, reversing the outward movement of the Portuguese colonies. [5] To take a retrospective (hence illegitimate) point of view, this film prematurely recapitulates the theme of the Fontaínhas cycle, which focuses on Lisbon's slums. It treats the return to his home country—without his actually being aware of it—by a worker who is in a coma following a fall from scaffolding; viewers thus discover the life of a community whose working population in part is forced into exile, but they do so through the point of view of a nurse from Lisbon (Inês Medeiros), whose mute presence troubles the community's habits. Played out in a world where drought is the chief concern, the film tells the story of an impossible awakening in a volcanic land of twisted features. It has the sketchiest of plots, which tends to disappear in favor of bodies haunting space; to be more precise, Costa takes a close look at the direct, physical relationship men and women have with desert areas, going back over a topology of expectations, frustrations, and tensions. The nurse, initiating a vaccination campaign, spreads death, a metaphor for the diseases instilled by Western civilization. Going through the experience of a displaced person herself, she sleeps on the beach beside the dispensary where she has brought her patient, and there by the sea the next day she finds a dead dog, whose

66← intervention had saved her from being raped. A rarified, minimal film, *Casa de Lava* works by accumulating perceptions and sensations, which pile up in broad strato-graphic layers. Costa is practicing here a cinema of what is left unsaid and the impossibility of communicating, the island itself forming a space of confinement. The man eventually regains conscience without the nurse's ever managing to fit into a community she moves through, but to which she fails to make any ties. Both an effort to mourn and a memory of slavery, the film is haunted by a dynamic of entropy, a cataclysm that is markedly expressed by the threat of the volcano, as in the implacable shot designed as a homage to the end of *Stromboli* (Roberto Rossellini, 1950, with Ingrid Bergman): Inês Medeiros, wearing a red dress, is lying on the ground beside a lava flow, concrete symbol of the difficulty of taking root in this arid land. It is this same out-of-work community that Costa will follow in the slums of Lisbon,

66← *Casa de Lava* thus serving as the unattainable off-camera realm haunting the Fontaínhas cycle. It is no accident then, if the letter written by an expatriate of Cape

66← Verde to his family back home in *Casa de lava* punctuates *Juventude em Marcha* like a litany.

[5] It is worth recalling here that the volcanic islands making up Cape Verde were colonized by Portugal in 1465 and remained under Portuguese occupation until 1975 despite the drought due to deforestation. *Casa de Lava* was shot on the island of Fogo, where an active volcano, the highest point of the Cape Verde islands, is located.

The Expropriated Community: Strictly speaking, in the Fontaínhas cycle Costa
follows the same characters, who develop from one film to the next, i.e., Cape Verde
immigrants and native Portuguese who form a family extending to the whole of
the neighborhood. Costa constructs, if not "family films," then at least a personal
67← archive, by documenting places that are fated to disappear. *Ossos* (1997) does so
but with the techniques of "fictional cinema," using a cameraman filming in 35mm,
carefully planned lighting, and a fictional structure. *No Quarto da Vanda* (2000)
represents a radical change in Costa's usual working methods. Here digital means
allow the filmmaker to abolish the distance between the cameraman and the subject
being filmed without giving up the construction of the frame and the shaping of the
sound environment. *Juventude em Marcha* (2006) returned to a fictional framework,
using characters from the two preceding films.

67← *Ossos* shows the poverty of Lisbon's Fontaínhas slum, which is dubbed the
Estrella of Africa in the fiction. Without pathos, or deliberately softening the truth,
the movie reveals the destitution the neighborhood's inhabitants are reduced to.
Tina, a friend of Clotilde (Vanda Duarte), tries to kill herself and her young child by
opening the gas in her apartment. The father, who disappeared just when the
mother was about to give birth, makes off with infant before abandoning it. Begging
in the city with the baby, he looks to sell it initially to a nurse who has come forward
to help it, then to a prostitute (Inês Medeiros). Clotilde, who cannot forgive the father
of her friend's baby for the abduction, will carry through with Tina's unsuccessful
gesture, but via a displacement. Discovering the fickle husband at the nurse's home,
she opens the gas, then locks the door. Between these two sequences, the mise
en scène assumes the tone of a clinical statement of fact. The bodies, for example,
are constrained and enclosed by the frame, emaciated and reduced to their bones
alone, the flesh becoming at best a support marked by traces and blows. The rare
camera movements in a film that is otherwise set out in stationary shots take on a
poignant significance, for example when the camera follows the father in a long
tracking shot as he strides along the street, concealing from others' eyes the baby
he is abducting in a trash bag. Once again, the contrast between the bourgeois
interiors and the absence of intimacy in the neighborhood is mediated through the
character of the nurse, who is looking for bodies to heal and emotions to soothe.
These daily movements from the outskirts to the bourgeois neighborhoods imply
an adaptation of the frame and the distance, the adequacy of which depends closely
on the area to be occupied or taken. Thus, framed on a human scale, the shots
in the confined but livable space of the neighborhood contrast with the wider shots
in the well-off interiors where Tina and Clotilde do housework. But I could just as
well underscore these bodies' capacity for resistance, forming a primitive community
and maintaining ties in their solitude. It is this significance of the characters'
occupation of space that prevents the film from falling into the aestheticization of
extreme poverty; rather, Costa confers real dignity upon these bodies and faces. [6]

[6] Vincent Amiel eloquently expresses this feeling of a just balance between the filming subject's point of view and the filmed subjects, "It is not
a question of 'embellishing' dire poverty, it is a question of according it its place, which is intrusive, like that of pain or death, imposing their own
sensitivity on the horizon of all things. Costa's world isn't one of obliteration; it is a super-presence, a bursting out of sensitivity. One would have
wished for a more conventional colorlessness? The power of pain is displayed in a formal perfection like that displayed by a *pietà* in the perfection of
its composition." Vincent Amiel, "Pedro Costa et le grave empire des choses," *Positif*, no. 488, October 2001, p. 60.

We come across Vanda Duarte again at the center of *No Quarto da Vanda*. Costa's
most recent films reopen the terms of a debate that direct cinema has breathed
new life into. The issues, however, were already laid out in other terms in the late
1920s within the context of the militant documentary. Without going back over the
controversy between partisans of acted (see, for example, the notion of "typage"
in Eisenstein's work [7]) and non-acted cinema (see, for example, Vertov's "On

the Significance of Non-acted Cinema" [8]), I would underscore the affinity between Costa's position and one of the notions that lies at the heart of the "kino-eye," in this instance the "factory of facts." [9] In both cases, it's a question of organizing facts and recording people in their milieu. I could, however, just as easily invoke the positions taken by Grierson, who is also a partisan of an immersion in facts and the subject. It was in these terms that he stated the "basic principles" of documentary cinema: 1. We believe that the cinema's capacity for getting around, for observing and selecting from life itself, can be exploited in a new and vital art form. The studio films largely ignore this possibility of opening up the screen on the real world ... 2. We believe that the original (or native) actor, and the original (or native) scene, are better guides to a screen interpretation of the modern world. They give cinema a greater fund of material ... 3. We believe that the materials and the stories thus taken from the raw can be finer (more real in the philosophical sense) than the acted article. Spontaneous gesture has a special value on the screen. Cinema has a sensational capacity for enhancing the movement which tradition has formed or time worn smooth." [10]

[7] S. M. Eisenstein, "Our October. Beyond the Played and the Non-Played" (1928), *The Eisenstein Reader*, ed. Richard Taylor, trans. Richard Taylor and William Powell, British Film Institute, London 1998; "Through Theater to Cinema" (1934), trans. Jay Leyda, *Film Form: Essays in Film Theory*, Harcourt, Brace and World, New York 1949, p. 3–17. [8] Dziga Vertov, "On the Significance of Non-acted Cinema," *Kino-Eye: The Writings of Dziga Vertov*, ed. Annette Michelson, trans. K. O'Brien University of California Press, Berkeley and Los Angeles 1984, p. 37. Vertov's essay was originally published in 1923. [9] Vertov can thus write, "Once again, we no longer want FEKS (factory of the eccentric actor in Leningrad), nor Eisenstein's 'factory of attractions' ... We only want A FACTORY OF FACTS. Filming facts. Sorting out facts. Distribution of facts. Agitation through facts. Punches of facts." Dziga Vertov, "The Factory of Facts" (July 1926). See Michelson, *Kino-Eye*. [10] John Grierson, "First Principles of Documentary," *Grierson on Documentary*, ed. and compiled by Forsyth Hardy, Harcourt, Brace and Company, New York 1947, p. 100–101. Originally published in *Screen*, Winter 1932.

Whatever is the case, Costa not only does without professional actors in *No Quarto da Vanda* (2000) but also has an immediate relationship with the people and places he films. Equipped with a digital camera and sometimes accompanied by a sound engineer, [11] for an entire year he would shoot daily in the Fontaínhas neighborhood as it was being razed, returning with 130 hours of rushes. The film originated from a wish expressed by Vanda Duarte to no longer appear in fiction films but rather in documentaries, where she would content herself with simply existing, being her own character—which doesn't fail to problematize the viewer's place. [12] Costa orchestrates a plunge into this out-of-work community by taking as the film's center of gravity Vanda's room, with the comings and goings that take place there, constructing a document on a de-realized place that is fated to be destroyed, punctuated by sessions of drug use that are, if not ritualized, then at least naturalized. Costa looks for the frame to render the facts and the situation, with Vanda's bed forming the room's central place. He pays attention to the centrality of objects around which gestures are organized, such as the lighter, the sheet of tinfoil, and the telephone book that are needed in preparing the cocaine snorted by Vanda and her sister Zita. [13] Except for a few rare sequences when he cuts away from this area, Costa sticks to Vanda's room, which extends throughout the neighborhood since the distinction between interior and exterior space, the public and the private sphere, is partially done away with. Vanda's film character, worked out by Costa in *Ossos*, is set free in this picture. The character becomes Vanda Duarte, a sometime vegetable seller. Positioned as a witness who is part of a milieu with whom he sympathizes, Costa takes part in an effort to fix memory. He records the life of the neighborhood and its inhabitants, archiving an endangered world. Thus he realizes not only a series of portraits with the complicity of non-directed "actors," but perhaps also the Bazinian fantasy of a "total cinema," [14] capturing life without the mediation of the camera or film direction. Predictably, this mode of simply recording functions in a paradoxical manner. The cameraman never shakes

off his point of view and does not resort to shots filmed on the sly. [15] It is the inscription of his presence during filming that enables him to absent himself relatively speaking; this presence is conveyed at the moment of projection by framed shots that boast a rare pictoriality. One shot is emblematic of this enunciative ambivalence. I am thinking of a scene shot inside a house destroyed by hydraulic shovels, recreating the feeling and point of view of the neighborhood inhabitants while the ceiling is caving in and the walls are trembling.

[11] The sound is highly reworked and stylized. Costa and Claudia Tomaz capture the different atmospheres in the neighborhood, lending a certain depth to the soundtrack. Clearly in search of audiovisual echoes, Costa thus stands outside any naturalist connection of sound to the image, although for all that the discrepancy isn't always perceptible to the viewer. [12] Comolli analyzes the mechanism by which viewers are kept in the background in *No Quarto da Vanda*, maintaining that they are no longer invited to an experience of immersion but rather summoned as witnesses, "I am asked, viewer, to project myself not in a character, a situation, a scene, a body, but to accept, if I may say so, the impossibility of any projection: this nonplace is that of frustration, an impediment that calls forth a *physical* reaction in the form of *acting* ... The viewers of *In Vanda's Room* get up petitions against the film ... I am asked to accept being excluded from the scene because the actor-character is more than ever excluded from that and I am not him, I cannot be him, and the film doesn't provide me with the means to be him." Jean-Louis Comolli, *Voir et pouvoir. L'innocence perdue: cinéma, télévision, fiction, documentaire*, Verdier, Paris 2004, p. 632. [13] There is no doubt that Costa places the greatest importance on framing and editing. One need only refer to his documentary on *Sicilia!* which constitutes a veritable lesson in montage, holding as closely as possible to the rigor practiced by Straub-Huillet. The title of Costa's film from 2001, *Danièle Huillet, Jean-Marie Straub, cinéastes: où gît votre sourire enfoui?* (Danièle Huillet, Jean-Marie Straub, *Filmmakers: Where Does Your Smile Lie Buried?*), sums up the issues at stake. The title is motivated by a scene in which Danièle Huillet hunts down the moment when the ironic smile of a train passenger just begins to break as he listens to the lies of a policeman passing himself off as a land registry employee; the exact moment of the cut is closely articulated with the actors' gestures, diction and expressions—when it is not determined by a productive "accident." [14] It is worth recalling here that Bazin indeed invites us to an abolition of film and its means of expression by announcing the advent of a total cinema. See André Bazin, "Le mythe du cinéma total" (1946), *Qu'est-ce que le cinéma? I. Ontologie et langage*, Cerf, Paris 1958, p. 21–26. The pure being-there of beings and objects is inescapable for the viewer, with neither mise en scène, nor editing, nor aesthetic distance. In a word, the real compensates for its representation, as cinema rejects the processes by which it lends form. [15] In one sense, I could summon here the notion of "documented point of view" defended by Jean Vigo, who notably declared, "I would like to speak to you about a more precise social cinema, which I am nearer to, about the social documentary, or more precisely, about the documented point of view ... This documentary demands that we take a stand since it spells it out. While it doesn't involve the artist, it involves at least man ... The mechanism for shooting film will be aimed at what has to be considered a document, and which will be interpreted during montage as a document," Jean Vigo, "Vers un cinéma social. Présentation de À Propos de Nice," lecture given June 14, 1931, and published in *Cinémathèque Suisse, cahier numéro 4*, January–February, 1999, p. 3. However, Costa never resorts to concealed shots, which are found in Vigo's film and are the work of the cameraman, Boris Kaufmann.

For all that, *No Quarto da Vanda* does not constitute a point of no return. *Juventude em Marcha* (2006), a calmer film, follows the same community of immigrants and second-class persons who are once again displaced or rather relocated to a purpose-built housing project, Casal Boba. We encounter Vanda again, this time with a child and on methadone, as well as some of the neighborhood's other inhabitants. But the film revolves around one central character, in this case Ventura, a mason who arrived in Lisbon in the 1970s. Thus, the past of this doubly uprooted community is recaptured through a family story, with Ventura embodying the memory of the neighborhood, while recording the life stories of Fontaínhas's inhabitants. Costa is careful to link this character, with his imperturbable dignity, to the mythical heroes of John Ford: Ventura is seen as a cowboy, they say he's dangerous, that he's armed ... It's one of the neighborhood's founding myths, the biggest and the most beautiful one. At the same time it's one of its clearest dramas. You could even say that he embodies the future drama. They're damned, they're destroyed, they're destroyed men [...] The neighborhood actors are the best I'll ever have because they understand what film is. Without having seen the classics, they act. I never showed the actors any Ford. Why would I show Ventura Ford when he's already acted in all of Ford's films. [16]

[16] Emmanuel Burdeau and Jean-Michel Frodon, "Entretien avec Pedro Costa à propos de *En avant, jeunesse!*" *Cahiers du cinema*, no. 619, January 2007, p. 76–78.

As a horizon that has its roots in documentary film, *No Quarto da Vanda* works like a clutch: *Juventude em Marcha* shifts this film into fiction, the characters in this instance being quite clearly directed by the filmmaker. But from another point of view, *Juventude em Marcha* radicalizes the filming process set up in the preceding film. Costa filmed daily for a year and a half in the crumbling slum and the brand-new prefabricated neighborhood, amassing 340 hours of rushes. [17] Ventura's story continues to be one of wandering and searching. The film, for example, opens with furniture being thrown from a window in the old neighborhood; these are Ventura's belongings, for his wife has just thrown him out. From now on he will wander from

door to door, presenting himself as the spiritual father of the neighborhood's inhabitants, who confess their problems and projects to him. The contrast between darkness and light appears formally as the film's structural principle. Thus, the patina of Fontaínhas's slums contrasts with the disembodied whiteness of the new low-income housing projects; the walls that convey a history and the makeshift furnishings stand in opposition to the bare, functional walls of the empty apartments. Ventura thematizes this loss of vitality when, for example, he is seen lying beside his daughter and both, high on drugs, comment on the images appearing on the walls of one of the last houses of Fontaínhas; on the other hand, Ventura regrets the absence of marks and memory on the immaculate walls of the new apartments he visits. The composition of the frame and the play of lighting contribute to the asceticism of this film, which brings off the tour de force of presenting the new and supposedly more livable residential buildings as a space of imprisonment. When Ventura comes to visit his son, a guard at the Gulbenkian Museum, the film raises itself up to the status of allegory. Sitting down like a king on a red sofa of the museum collection, Ventura affirms a principle of equivalence between official (hoarded up) culture and vernacular (threatened) culture while overtly siding with the street. Seated in a broken-down red armchair in the neighborhood, he had already been shown adopting the same posture. And following the same logic of inversion and contamination, the love letter written by an immigrant to his wife in *Casa da Lava* surfaces here as Ventura is identified as the author of the missive (several sequences set out in flashback show Ventura with his head bandaged, following a construction site accident): Ventura is seen tirelessly dictating the letter to Lento. The letter recounts a collective story, substituting for the personal history of all the immigrants who have left behind their wives and family on Cape Verde.

[17] Burdeau and Frodon, "Entretien," p. 35.

Beyond the singular historic situation of the fallout from Portuguese colonialism, the Fontaínhas cycle raises the question of contemporary forms of exploitation, expropriation, and alienation. In a way I could argue that Costa actualizes the program of Cinema Novo as it was theoretically spelled out by Glauber Rocha in his "hunger manifesto": the hunger of Latin America is not simply an alarming symptom; it is the essence of our society. There resides the tragic originality of Cinema Novo in relation to world cinema. Our originality is our hunger and our greatest misery is that this hunger is felt but not intellectually understood ... Therefore, only a culture of hunger, weakening its own structures, can surpass itself qualitatively; the most noble cultural manifestation of hunger is violence [...] The normal behavior of the starving is violence; and the violence of the starving is not primitive [...] An aesthetic of violence, before being primitive, is revolutionary. It is the initial moment when the colonizer becomes aware of the colonized." [18]

[18] Glauber Rocha, "An Esthetic of Hunger," trans. Randal Johnson and Burnes Hollyman, in *Brazilian Cinema*, ed. Randal Johnson and Burnes Hollyman, Columbia University Press, New York 1995, p. 70. This is an expanded edition. Originally published as "A Estética da Fome," *Revista da Civilização Brasileira*, July 1965.

SCENES AND VARIATIONS:
AN INTERVIEW WITH JOAN JONAS

Freely blending elements of performance, dance, drawing, music, video, and installation, Joan Jonas has developped a distinctive approach to art making. In a wide-ranging conversation she reflects upon her work from the late 1960s to the present.

Joan Jonas refers to her performances as pieces, to her video as film, to herself as artist. She is foremost a picture builder who elides methods from different mediumsand subjects from different cultures to explore ongoing constructions of identity. Her works depend on the temporal as they incorporate dance, text, music, film, live close-circuit video and prerecorded tapes, props, drawings, and her invented personas. All of Jonas's production is informed, as critic Douglas Crimp put it, by a single paradigmatic strategy: "de-synchronization, usually in conjunction with fragmentation and repetition."

Since 1968 Jonas' cumulative gestures, repeated and changed over time, have been presented in locales pastoral and urban. Her works have been performed in grassy fields, on windy beaches, in city lots, gymnasiums, and lofts. She has performed for an audience of one or an assembly of many. Her work has also been presented in more traditional forums. The artist's first retrospective was mounted in 1980 at the University Art Museum, Berkeley, the second in 1994 at the Stedelijk Museum, Amsterdam.

Jones was born in 1936 in New York City. She studied art history and sculpture at Mount Holyoke College (BHA, 1958), sculpure and drawing at the Boston Museum School, and sculpture, modern poetry, and early Chinese and Greek art at Columbia University (MHA, 1964). In 1965, she worked as a secretary at Richard Bellamy's Green Gallery, New York, and subsequently traveled to Greece, Morocco, The Near East and the American Southwest before returning to New York, where she began to participate in experimental dance workshops with, among others, Trisha Brown, Deborah Hay, Judy Padow, Steve Paxton, and Yvonne Rainer.

Jonas presented her first public performances and made her first film in 1968 and her first videotapes in 1971, following her visit in Japan in 1970, where she saw Noh, Kabuki, and Bunraku theater. While maintaining her base in New York City, at different times over the past 25 years she has lived, worked, and collaborated

with communities of artists in Nova Scotia, India, Germany, Holland, Iceland, Poland, Hungary, and Ireland. In 1975 Jonas Appeared in *Keep Busy*, a film by Robert Frank and Rudy Wurlitzer, since 1979 she has also performed in productions by New York Wooster Group.

In performance, Jonas is an intensely focused, nervy presence, whether naked, elaborately costumed and masked, dressed down in neutral white work clothes, or taking her place casually on a set in a dressing gown. The last is perhaps the costume that best represents Jonas' "state" when she performs—the transfigured moment between the theatrical and the ordinary. She has an American Yankee voice, somewhat reminiscent of Katherine Hepburn's, that is determined but which accomodates the hesitations and repetitions that are much a part of her syntax. For all this, in performance Jonas almost magically erases her "self." "The performer," she once wrote, "sees herself as a medium: information passes through."

Jonas' information and materials derive from a wide range of literary and musical sources. A brief listing includes medieval Irish poetry, Icelandic sagas, fairy tales, and contemporary news reports. She has used the sounds of spoons against mirrors, dogs barking; Italian, American, Mayan, and Irish folk songs; reggeae; Chicago blues, bird calls, doer calls, sleigh bells; and peggy Lee singing "Sans souci" with full orchestra. Her props and costumes are similarly eclectic. They have been variously saved from childhood, rummaged from second-hand stores and flea markets, and given to her by her friends. If in her collecting of information Joan Jonas seems part naturalist and part anthropologist, in her use of these humble, memory laden bits she has also called on the personas of alchemist, illusionist, and sorceress.

The transmutability, often the literal doubling, of Jonas' images has been aided and abetted by her signature prop, a mirror, which was early on joined by a video camera. The mirror as myth and metaphor provides a key to Jonas' output and to her intent, and has been widely applied to interpreting her work. Her illusions in space bring to mind the testings of a hand-held prism, a simple tool that can be primitively magical as well as technically precise, that can generate a multiplicity of sharply etched images, which are always on the verge of being lost. What remains and what might be lost of Jonas' body of work prompted the following discussions. It was occasioned specifically by several events: Jonas' *Variations on a Scene*, an outdoor piece presented at Vassivière, France, in spring 1993; *Joan Jonas: Six Installations*, her retrospective at the Stedelijk in spring 1994; and its accompanying theater piece produced in collaboration with the Toneelgroep, Amsterdam, *Revolted by Though of Known Places ... SweenyAstray*.

Joan Simon How do you deal with the temporal, the changeable, the ephemeral aspects of your performance work in a museum retrospective?

Joan Jonas In the Berkeley retrospective in 1980 I actually performed in allthe pieces. In this retrospective I'm not performing any. What I did was to make new installations; I used all the old elements from performances, but I made new arrangements of them. I layered the information, loaded each room with information, so that it was like my performances where people were doing different things or similar actions at the same time. I wanted all that sensory experience to be there, even if a visitor were to be in a gallery for only five or ten minutes.

JS In the room with the *Outdoor and Mirror Pieces* are to be found your signature props: hoops in which you perform, wood blocks used as percussion instruments, masks and, of course, mirrors of many kinds. What is the earliest work in the room?

JJ *Wind*, from 1968, is the first film I made. It's from a performance piece called *Oad Lau*, which was the very first piece performed in public. The title refers to

Moroccan village that I visited once; it means "watering place." I like the name—and I can see now that the idea of a "watering place" became a very basic element in my work as generative source, as mirror, as reflection. The performance *Oad Lau* was based on a Greek wedding that I saw in the mountains in Crete auround 1966. The Greek men sang unaccompanied welcomes to the guests coming up the paths on their donkeys carrying gifts for the bride and groom.

JS Seeing performers approach from great distances is a key element in many of your outdoor pieces, as in *Wind*. In both *Jones Beach Piece* (1970) and *Delay Delay* (1972) you play the dislocation between sounds and signs sent from afar—the differences, for example, between an audience seeing performers clapping wooden blocks together and hearing the resulting sounds after a slight delay.

JJ The idea of using wood blocks came from my trip to Japan in 1970. The sound of wood is so much heard in Noh and Kabuki theater. My working with the wood blocks came from noticing the actual sound delay at Jones Beach. And from thinking about the problem of how to make a sound be very clear and simple and how to show the action taking place far away. That was the essential idea of the piece. These first works all came out of my experiences in the mid 1960s of seeing work from other cultures—from Greece, from Morocco, from the American Southwest.

JS Why were you in all these places?

JJ Because I had studied art history, it was research. I wanted to go to Greece: it was one of the places where it all began. And I was very attracted to Minoan imagery. I was always interested in the beginnings of things. I went to the Southwest for a summer because I wanted to see the Hopi Snake Dance, and I also was lucky to see other dances and ceremonies as well.

JS At this point were you calling yourself an art history student, a sculptor or …?

JJ I was a sculptor, but I hadn't quite found my language. I knew that I was going to do performances, but I hadn't started doing them. I saw some dance pieces at the Judson Church. The minute I saw those things, I knew that was what I wanted to do. One by Luncinda Childs—I don't remember the title—was just so odd. I can't exactly explain what it was, I found it very intriguing though, and I immediately identified with it, and with her. It was in-between dance and sculpture.

JS In *Oad Lau* and *Wind*, the performers, you among them, function somewhere between dancers and sculptures.

JJ For me there were no boundaries. I brought to performance my experience of looking at the illusionistic space of painting and of walking around sculptures and architectural spaces. I was barely in my early performance pieces; I was in them like a piece of material, or an object that moved very stiffly, like a puppet or a figure in a medieval painting. I didn't exist as Joan Jonas, as an individual "I" only as a presence, part of the picture. I moved rather mechanically. In the mirror costumes in *Wind* and *Oad Lau*, we walked very stiffly with our arms at our sides as in a ritual. We moved across the space, in the background, from side to side. When I was in the other *Mirror Pieces* a little later, I just lay on the floor and I was carried around like a piece of glass.

JS You used yourself as if you were a sculptural material?

JJ Yes. I gave up making sculpture, and I walked into the space. My sculptures, the ones I had been doing before, just weren't interesting.

JS What were they like?

JJ Giacometti, plaster figures. I loved Giacometti's work. One of those things that attracted me to performance was the possibility of mixing sound, movement, image, all the different elements to make a complex statement. What I wasn't good at was making a single, simple statement—like a sculpture. I found another way of making something that involves many different levels of perception, many layers of illusion and a story. Even if I didn't use an actual story at the beginning, the performances were all based on poetic structures. I was influenced by the American Imagists—William Carlos Williams, Pound, H.D.—as well as Borges.

JS Where did you perform the first *Mirror Pieces*?

JJ *Oad Lau* was at St Peter's Church, New York, and then Peter Campus filmed it outdoors. I then performed the *Mirror Pieces* in a New York gymnasium and at NYU. I was taking a workshop at the same time with Trisha Brown. There was a group of us and we put together an evening of performances. I worked with string and mirrors to define a space, to hold leaning bodies.

JS What other performances or other works by your contemporaries were important to you?

JJ Well, everything by Yvonne Rainer. I remember she did *The Mind is a Muscle* (1966), one of the best dances I ever saw. I didn't see any of Bruce Nauman's live performances until later. I loved his holograms, where he was making faces. I liked Nauman's work because it was so strange. It was just on the edge of being nothing. One of the turning points for me was working for Richard Bellamy. I worked there for six months in 1965, just before he closed his gallery, and that was when I saw everything. Finding all that work changed my whole life. I saw Oldenburg's Happenings, and I met that world—Larry Poons, Lucas Samaras, Robert Morris, Oldenburg, Bob Withman. Later on, I went to *Nine evenings* (1966) and that was amazing. I met Simone Forti, and I loved her work. I saw *Waterman Switch* (1965), the piece where Robert Morris and Yvonne Rainer walked across the plank, both nude. The theater of those performances, the theatrical combined with visual art, I just knew that I wanted to do it. Then with the *Process* show (*Anti-illusion: Process/Materials*) that Marcia Tucker did at the Whitney in 1969, I found my own generation, a world of artists that I wanted to be close to—La Monte Young, Glass, Riley, Reich.

JS That group became your audience as well, and through your use of mirrors they became part of your imagery. In photos of the early performances we can recognize Smithson and Serra, for example, in the mirror's reflection. We can see ourselves, as the audiences of the 1970s did, in the stories of full-lengh mirrors from *Mirror Piece* propped against a gallery wall. We can also see our reflection in the large, partially mirrored wall that is suspended from the ceiling by chains. One mirrored prop is somewhat different from the many others.

JJ It came out of the earlier *Mirror Pieces*. Richard Serra designed this wall for me. Because of his own work, he was interested in the idea of perception around the edges of the wall. And because it's hanging from the celling it moves in a number of directions. It is moved by the performers, and in turn moves the performes. All of the choreography of *Choreomania* came from working on the wall, appearing and desappearing over the top around the sides. I added the element of light behind it, and in front. And projected slides onto it: slides of Egyptian Irescoes, Renaissance portraits, Oriental rugs. I performed very small gestures with the slides to make it into a kind of magic show.

JS What does the idea of the magic show mean for you?

JJ Important memories from my childhood include all the magic shows that I saw (my stepfather was an amateur magician), the circus of Broadway musicals like *Oklaoma* and *Carousel*. But magic and theater are about the creation of illusions, surprises. I like to reveal the way the illusions are made.

Organic Honey:

JS As we enter the *Organic Honey* room, drawn forward toward the mannequin wearing Organic Honey's chiffon dress and her pink feather headdress, we pass a literal "illusion": a paper wall that is suspended parallel to and a few feet from the front wall of the gallery. Within the passage created by this paper we can see video equipment trained on props, which are mounted on the actual wall—photographs, a fan. In the performances of *Organic Honey*, what the audience could see were the video camera operators going behind a scrim, the audience did not necessarily make the connection that some of the video images seen on monitors in the performing space were conveyed live from behind the scrim. That's roundabout way to get to basic question: Who is Organic Honey?

JJ Organic Honey was the name I gave to my alter ego. I found video very magical, and I imagined myself an electronic soreceress conjuring the images.

JS *Organic Honey's Visual Telepathy* (1972) is your first videotape. What is relationship to the performance *Organic Honey*?

JJ It came out of the process of making the performance. I wanted to make a place using video. I called it film. I was working in my loft, and in my research I was comparing video to film. I began by making the kind of set that I'm now showing in the museum. There was a table with objects: a mirror, a doll, a water-filled glass jar into which I'd drop pennies. There was a chair, cameras and monitors, large mirrors, blackboards. Sol LeWitt asked me to do something for his students, and I did a performance. I moved this set to the 112 Greene Street Gallery, and I got a cameraperson to come in. We performed the making of the images. It was all there, it was just a question of putting the viewer in a certain position to watch it. From the beginning I was interested in the discrepancy between the camera's view of the subject—seen in the monitor, a detail of the whole—and the spectator's. I wanted to put those two views together simultaneously.

JS The props you use in performance are often resonant of your past; sometimes they are actual souvenirs. Among the items of Organic Honey's table are a doll that you made when you are a child and your grandmother's silver spoon. But the work is not about autobiography in any specific way. There's very little of "you" revealed.

JJ People have always asked if the work is autobiographical. It is, but only in the sense that all work comes from inner experience. I also use many references to literature and mythology, references that are not always visible. I was finding a language of forms, a way of telling my friends a story in pictures.

JS In *Organic Honey* we see two distinct personas, two different storytellers. The woman dressed in genderless work clothes—the sytle of 1970s downtown New York—and the bejeweled, begowned, masked Organic Honey. Was this a deliberate split?

JJ Maybe a split, because the glamorous part would be the part I wouldn't show in my everyday life. The other part is the one I'd be more apt to show: the stripped down, neutral performer. Maybe I exist somewhere between the two. During the early 1970s we were all asking about feminism and what it mean to be a woman. The women's movement profoundly affected me; it led me, and all the people around me, to see things more clearly. I don't think before that I was aware of the roles

women played. I didn't really understand how difficult it was for women, what it meant
to really like other women. We have been brought up to be so competitive with each other. It led me to explore this position of women, even when I was playing an androgynous role. There is always a woman in my work, and her role is questioned.

JS During the same period you made a change from working with groups with focusing on yourself.

JJ I worked with groups first of all, always people I knew. Among them were Frances Barth, Simone Forti, Jene Highstein, Gordon Matta-Clark, Judy Padow, Janelle Reiring, Susan Rothenberg, George Trakas, Jackie Winsor. At the same time, I liked to give performances for my closest friends. When I was living with Richard Serra, I used to do performances for him.

JS In the Stedelijk catalogue, Serra describes an impromptu performance and captures in quite an extraordinary way the essence, intensity, and timing of your performing presence. He describes your striding into the room in a hooded blue robe covered with alchemical and other signs, holding a candle. He writes, "the personnality of Joan was long gone, a fiction. In her place was a magical invocation." Especially striking is the way he remembers your ending the performance when the tapping of a spoon against the floor turned to smashing it, against a mirror: "There must have been 40 or 50 blows administered to this narcissic fetish; and as suddenly as it started, it stopped, the figure exhausted. Joan got up, turned on the lights, smiled, and asked 'what did you think of the performance?'"

JJ At the same time I was working in the studio in the day on the video piece *Organic Honey's Visual Telepathy*. Then at night, when Richard came back from his studio, I would put on a little show for him, testing the material as it developped. It would almost almost always turn into something, because with an audience present something else happens that you don't expect. So Richard was often the first audience for what were actually little fragments. There was somebody there to say it was interesting. I couldn't tell; sometimes I knew, and sometimes I didn't. It was a very important encouragement.

JS Did anyone else serve as an individual audience the way Serra did?

JJ I think all my friends who came to see my performances—but nobody in exactly the way he did. The people I performed for in the 1970s were all friends. My performance would change from night or from one month to the next as the result of making it for the audience. The art world then was almost like a workshop. We worked for each other, and we appreciated each other's work. We talked to each other about our work. Many people served as the same kind of audience as Richard but never in such constant way. We were together about four years. He was incredibly encouraging to the women he knew, deliberately and consciously, so I wasn't the only one. When I started to do solo work, I did it because I thought I would be traveling with Richard, and thought I could take it along easily. That's one of the reasons I stopped working with groups. The other reason was getting the Portapak and beginning to work by myself with video.

Extract from "Scenes and Variations: An interview with Joan Jonas," published in its entirety by Hatje Cantz in *Joan Jonas Performance Video Installation 1968–2000*, on the occasion of the exhibition at the Gallery der Stadt Stuttgart, November 16, 2000–February 18, 2001, and Neue Gesellschaft für Bildende Kunst (NGBK) Berlin, from March 31–May 6, 2001.

THOMAS PFISTER

CLEMENS KLOPFENSTEIN'S NIGHT & TRANCE FILMS/ THE LONGING FOR TIMES LOST

Several films projected during the 1979 Solothurn Film Festival, have marked recent Swiss film history. There were no films by Alain Tanner, Claude Goretta, or Michel Soutter, but in their stead, *Les petites fugues* by Yves Yersin, *Die Schweizermacher* (*The Swiss Makers*) by Rolf Lyssy, *Behinderte Liebe* (*Hindered Love*) by Marlies Graf, and *Gösgen* by Fosco Dubini, Donatello Dubini, and Jürg Hassler had their premieres.

And then there was also *Geschichte der Nacht* (*Story of the Night*) by Clemens Klopfenstein—who was born in Täuffelen in 1944—an experimental film that is difficult to classify, that transgresses all the principles of the new Swiss cinematographic miracle, and is wonderfully irritating; a genuine precursor to the "dogma" films.

For some time now, growing international interest has been lavished upon Klopfenstein's night story along with subsequent films, *Transes – Reiter auf dem toten Pferd* (*Trance Rider on the Dead Horse*) from 1981 and *Das Schlesische Tor* (*The Silesian Gate*) from 1982. Retrospectives in Mannheim, Berlin, Moscow, and Amsterdam are evidence of this. A film still showing the portal of the main station in Basel was even used a few years ago for the catalogue cover of the *Biennale Internationale du film sur l'art* at the Centre Pompidou, as well as for the book edited by Beat Wyss, *Art Scenes Today*, about Swiss contemporary art in *the Ars Helvetica* series. [1]

[1] Beat Wyss, *Kunstszenen heute*, Ars Helvetica, Band XII, Disentis 1992.

Clemens Klopfenstein occupies a special position among Swiss cinematographers. He is one of the few who came to film from a fine arts education. Already during his training as a drawing teacher at the Basel Commercial Art School, he had begun making short films with his two colleagues, Urs Aebersold and Philipp Schaad. They founded the Aebersold-Klopfenstein-Schaad film co-operative, AKS Basel, and, starting in 1965, realized astounding film studies oriented toward film noir and the nouvelle vague such as *Umteilung* from 1966/67 and *Wir sterben vor* from 1967 (actors include Rémy Zaugg, Emil [Emil Steinberger], Max Kaempf, Lenz Klotz). The first films were pure "cinéma copain"; they had no money, but they did have good contacts, colleagues who were enthusiastic about film, and lots of ideas. When the Zurich Commercial Art School offered three courses on directing and camerawork from 1967 to 1968, Clemens Klopfenstein attended courses one and two on camerawork in film. During this training he realized the short detective film

Nach Rio (*To Rio*) in 1968, with Fred Tanner, Samuel Muri, and Georg Janett as actors.

The short films, however, were only a passing stage. He dreamt of cinema, of the big screen, of stars, and success. In 1973 the AKS group launched a big production and made the detective story, *Die Fabrikanten*, which takes place among watchmakers; an ambitious project that ended in a financial debacle.

After this bitter disappointment Clemens Klopfenstein, the artist and qualified drawing teacher, went abroad. Thanks to a grant, he could spend a year at the Suisse Institute in Rome. He has been living in Italy since then. During his time in Rome, from his studio on the top floor of Villa Maraini, not far from the legendary Via Veneto, Klopfenstein observed the changing light on the colorful walls of neighboring houses, and accordingly drew and painted serial views of the changing and shifting daylight. The sequences of paintings were given titles such as *Der Tag isch vergange* (*The Day Is Over*), *Langsamer Rückzug von einem fremden Gebäude* (*Slow Retreat from a Strange Building*), and *Les terribles cinq heures du soir*. His experimental color film, *La luce romana vista da ferraniacolor* deals with the same subject.

He looked for lost moments, the famous "temps perdu," and the most mysterious light, a search that he also took up in his photographic work and later in his films.

At the same time, during his somnambulant excursions after bar closing time through sleeping Rome, he took countless black-and-white night photographs. The fact that the perspectives on nocturnal Rome seem to be more French than Italian is explicable. In Klopfenstein's world of images a connection can, without doubt, be made to Piranesi's horrifying *Carceri* images with their wondrous lighting, or to Giorgio de Chirico's metaphysical buildings and squares. But Klopfenstein's great models of our time are Jean-Luc Godard and Jean-Pierre Grumbach (alias Jean-Pierre Melville).

Impressed and influenced by Godard's nouvelle vague films such as *A bout de souffle* (1960), *Le mépris* (1963), *Pierrot le fou* (1965), and *Alphaville* (1965), as well as by the films noir of Jean-Pierre Melville (particularly *Le deuxième souffle* from 1966 and *Le samouraï* from 1967) and especially by Alan Barron's 1961 film, *Blast of Silence*, made during his one-year stay in Rome, Klopfenstein went in search of nouvelle vague and film noir moods. With his Pentax reflex camera, loaded with sensitive black-and-white film, and riding a Velosolex, he emerged himself in the nocturnal light, fascinated by the incomparable atmosphere of Rome. From these expeditions he brought back numerous photographs with surprising nighttime moods. The sensitive black-and-white photographic emulsion recorded the residual light of the night differently and more mysteriously than the imperfect human eye. In contrast to our brain, the eye of the camera does not know what it would see in the light of day and only records photographically what comes through its lens. And artificial light leaves behind a different trace on the photographic film than on our retina. These photographs make this visible.

Of these nocturnal research tours, several voluminous photo albums and, in particular, 12 photographs remain, the series *Paese sera* (Bernische Stiftung für Fotografie, Film und Video), whose last photograph bears the title *Filmidee* (*Film Idea*). Even though there is no real story told in it, the series is nevertheless a legible film sketch that evokes excitement and emotions: "The early films of the AKS film group already allow an inkling of Clemens Klopfenstein's fascination with the night. He was mostly responsible for the image. Already in 1967, the night appeared in the title of one study, *Lachen, Liebe, Nächte* (*Laughter, Love, Nights*).

The attraction of the nocturnal shadows became apparent in Klopfenstein's school film, *Nach Rio*, a série noire film of 16 minutes' duration as well as in a report on the death of a burlesque Basel night-club, *Variété Clara* (AKS with Georg Janett).

"Klopfenstein came closer to this theme as a draughtsman, painter, and photo-grapher. In 1975 he showed works that had been made between 1972 and 1975 in Italy: pen-and-ink drawings, acrylic paintings, and photographs. The drawings and paintings revolved around three themes: bizarre stage backdrops recalling Piranesi's dungeon images, vast beaches, and studies of shadows. Some works, brought together under the title, *Der Tag ist vergangen*, recorded the course of the day via the passage of shadows on buildings. The photographs—nocturnal images, interior and exterior shots (streets and monumental architecture)—are grouped under the title *Paese sera*.

These photographs send us directly to *Geschichte der Nacht*, a series of 11 photo-graphs entitled *Filmidee*; these still have a residue of conventional narrative. *Geschichte der Nacht* has been described as a story that takes place at night (and in the cinema), and tells of a missed encounter. This engenders another: the to active characters have disappeared ... or have been placed "on the near side" of the camera, of the screen. [2]

[2] Martin Schaub, "*Im Norden der Stadt schneit es. Clemens Klopfensteins Geschichte der Nacht*," in *Cinema*, no. 1, 1979, "Fahren oder Bleiben," Unabhängige schweizerische Filmzeitschrift, Arbeitsgemeinschaft, *Cinema*, March 1979, p. 73-74.

With *Geschichte der Nacht*, an international co-production, Clemens Klopfenstein entered unknown territory, for himself and for Swiss cinema. Filmed in over 150 nights in 15 European countries from Dublin to Istanbul and from Rome to Helsinki, he pushed the possibilities of the black-and-white film material available at the time to its extremes. In the blue hours of dawn, in the pulsating light of the street lamps, and in gloomy railway stations and bus shelters, Klopfenstein photographed on 400 ASA film with an open aperture. The manual wind-up mechanism of his 16mm Bolex camera restricted the shots to two or three minutes and lent the film it is wonderfully ponderous rhythm. The exposed material was finally developed to a double or quadrupled developing time of 800 to 1600 ASA in long nighttime hours at the film laboratory Schwarz-Filmtechnik in Ostermundigen. This technique gives the film copy a fascinating, shimmering graininess. One has the impression that the emulsion starts to boil like magma, and this has a hypnotic, magical effect on the viewer.

"Houses, lines of houses, streets, miles of pavements, piles of bricks, stones. Changing hands. This owner, that. The owner never dies, they say. Another steps into his shoes when he gets his notice to quit. Pyramids in the sand. Slaves on the Wall of China. Babylon. Monolithic remains. Round towers. Slums built on air. Shelter for the night. Hate this hour. Feel as if I had been eaten and spat out." [3]

[3] Quotation from James Joyce's *Ulysses* (1922, episode 8, Lestrygonians) from the preface to *Story of the Night* (Colm Tóibín, 2005).

During a good hour during the night, the viewer resides simultaneously in several different cities and locations in Europe: "In this film I want to realize the physiognomy of a European city that does not actually exist. It will consist of various parts of different cities and thus attain a great geographical spaciousness ... The few people who appear in the totality of the images serve the viewer as a bridge. Just like the figures in the film image, the viewer will stand in the film: overtired, irritated, but also calmed by the empty stillness of the cities." [4]

[4] Clemens Klopfenstein, "10. September 1978," in *Programmheft 9. Internationales Forum des Jungen Films* (February 22, 1979–March 3, 1979) Berlin-West, 1979.

Geschichte der Nacht was invited to be shown at numerous film festivals and brought Clemens Klopfenstein international renown. Long before the Danish

"dogma" films, Klopfenstein had made do without a tripod and steadied his 16mm Bolex camera on his shoulder. He found it to his advantage that he was not very tall. With his slightly wavering, even breathing, camera, he gave Christian Schocher's long 1981 feature film, *Reisender Krieger* (*Traveling Warrior*), a subjective touch. Hence the viewer does not succeed in maintaining a distance and must take a stance, a principle that Klopfenstein also employed in his successful feature film *E nachtlang Füürland*, co-directed with Remo Legnazzi in 1981.

A consistent further development of the nocturnal theme is, finally, the 1981 experimental film, *Transes–Reiter auf dem toten Pferd*, an apparently endless journey. "Noi metteremo lo spettatore al centro del Quadro" (We will put the viewer at the center of the picture)—Klopfenstein placed this maxim by the Futurist painter Carlo Carrà at the beginning of his film.

Klopfenstein's camera describes the intoxicated feelings of an escapee. Long, seemingly endless shots from a car and later from trains, into a landscape far away from restricting civilization exercise a liberating fascination and simultaneously a magical attraction on the viewer. *Transes–Reiter auf dem toten Pferd* is a subjective camera journey poised between trance and hovering.

Das Schlesische Tor, filmed in Berlin, Tokyo, and Hong Kong, finally apparently breaks through the nocturnal formula. When it is still nighttime in Berlin, in the Far East it is already daytime. This simultaneity allows a magical juxtaposition, a mysterious poetry to come about. Chinese pop music from the 1950s and 1960s, copying American models, reinforces this strangeness. It is "found music" bought from a street peddler in Hong Kong. The combined effect results in a film poem of intense, timeless beauty.

"Images and sounds from Berlin, Tokyo, and Hong Kong; in addition studies in light and shade of my room in Berlin are to be mixed with one another and superimposed on each other, and, supported by Westernized Chinese music, are to evoke feelings of homesickness and a longing for far-off places, of yearning from somewhere and nowhere." [5]

[5] Clemens Klopfenstein, concerning his film *Das Schlesische Tor*, in *Berlin oder Das Auge des Wirbelsturms, Filme um und über Berlin aus drei Jahrzehnten. Refexionen von Gästen und Freunden des Berliner Künstelprogramms*, Kino Arsenal (November 8, 1999–November 19, 1999), edited by par Barbara Richter, Deutscher Akademischer Austauschdienst DAAD, Berlin-West 1999, p. 24.

"Klopfenstein has made images which one finds, with their peaceful indeterminacy, when one arrives in unknown territory and don't yet know what to say of it, nor what one should notice in the general atmospheric impression. The gaze does not penetrate, does not fix on anything, it drifts far away, follows the movement of a suburban train, orients itself on an warning sign, a telephone booth, then slides far away, leaving it all as unimportant. The images of the night world in front of the Silesian Gate, or the day in Tokyo and in Hong Kong, have an unpretentious self-evidence. The editing gives the images a voice, which articulates the passage of light around the world. When night falls in Berlin, the light shimmers blindingly white in the east. To this realistic statement is added a poetic one: the images of both parts of the world are made strangely unreal by a background of 'Americanized' Chinese music. The poetry attempts to join together the world, which is separated by the independent course of time in east and west, day and night." [6]

[6] Peter Schneider, "Kritischer Index der Jahresproduktion 1983," in *Cinema*, 29th year, Basel and Frankfurt 1983, p. 186–187.

Transformation, the change from one state to another, from one place to another, from one medium into another, can be constantly observed in Clemens Klopfenstein's work. Just as the film medium allows him to jump temporally and geographically, so too he jumps from one medium to another. When certain feature-film projects

threatened to fail for financial reasons, Klopfenstein bought the best amateur video equipment, made his films electronically on a low-budget level, and then transferred the video to film to be shown in the cinema. In this way he preserved his artistic freedom and independence as a filmmaker and producer. It is no longer necessary to have elaborate lighting; the camera and sound material can be easily and quickly inserted anywhere, and above all, one is no longer conspicuous as a filmmaker. Because today every Tom, Dick, and Harry make their family films with semi-professional cameras, the filmmaker can do his work undisturbed. Even borders and official permission to shoot scenes are no longer a problem; you play the amateur and get lost in the crowd. So much artistic freedom, of course, provokes envy, and it is not surprising that Clemens Klopfenstein receives almost more attention abroad than in Switzerland. The renowned New York film critic, Jim Hoberman, publishes his personal list of the "10 Best Films of the Year" each year in the *Village Voice*. In 1986, *Transes – Reiter auf dem Toten Pferd* appeared on this list together with *Blue Velvet* by David Lynch and *Caravaggio* by Derek Jarman. No other Swiss film has ever made it onto this list. And in the Netherlands there is a Stichting Fuurland, a cultural foundation named after Klopfenstein's /Legnazzi's film, *E nachtlang Füürland*. But that is another story …

FABRICE MONTAL

CINEMA, TRUTH, AND VIDEO-LIES (ON THE WORK OF ROBERT MORIN)

The text you are about to read is an attempt to put down on paper the complex, wild, and delectable world of someone who doesn't care much for categories, classifications, or hierarchies, a combatant for the pleasure of making art, a video artist who calls himself a filmmaker or, more straightforwardly, a *faiseux de vues*, or "maker of film shots," a term translated from Canadian French that connects him both to the founding act of the Lumières brothers (their simple, direct film takes, which were called *vues cinématographiques*) and filmmaking in the USA (moviemaker), squarely situating him as a craftsman who can be found daily polishing the results of his craft.

Born in 1949 in Montreal, Robert Morin first studied literature, film, and communic-
ation before becoming a photographer and cameraman. In 1977, with several
friends, he founded a production company, Coop vidéo, short for La Coopérative de
Productions Vidéoscopiques de Montréal (or the Video Production Co-operative
of Montreal), where he still creates the majority of his films.

For 30 years he has worked at the exploratory limits of narration in his field. Drawn
to the repressed zones of his society, which he has had great fun exposing for all
to see, Morin has shown throughout his extensive output the tiny mechanisms
involved in the public's credulity before audiovisual fiction and documentary
treatment. In this respect, it might be amusing to label him as an "experimental
narrative" video artist, which would strike some as paradoxical.

The prevailing idea behind the creation of Coop vidéo was the urge to free oneself
from the commercial and governmental constraints that dictated and limited
filmmaking in Quebec in those years. The collective produced some 20 short and
medium-length videos before tackling feature-length film in the 1990s.

Morin and his friends wanted to shoot films at all costs and all the time. This is
evident from the independence and freedom that the members of Coop Vidéo
granted themselves, in their autonomist and creative attitude, precursors of the
video-artist cells making up the Mouvement Kinö, which sprang to life in Montreal
in the late 1990s and is now spreading around the world. Indeed, their motto is
Faire bien avec rien, faire mieux avec peu et le faire maintenant! (Do a good job with
nothing, do better with little, and do it now!)?

But unlike Mouvement Kinö or Vidéographe, to take two "historic" Montreal examples,
this association involved a relatively limited circle of co-op members who shared
a certain vision for film and had initially pooled their funds, talents, and technical
means to be able to realize that vision.

Their social commitment appears in their earliest works, which were documentaries
in the narrow sense of the term, but fiction quickly and joyfully interfered. Until
the mid-1980s, most of the tapes were collectively signed. This was the heroic age
of joint artworks in which the very idea of a single creator was deemed a bourgeois
legacy. However, those members who had talent gradually came to the fore. And
Morin, who was among them, was to become the main scriptwriter-director.

To plunge into the world of Robert Morin is to find yourself facing three types of script
that are both different and concomitant, that is, the existential videotapes, the
"self-filming" and the films with professional actors.

For many years Morin's films were screened in experimental video festivals. Today
they are occasionally honored in festivals devoted to documentaries. Yet in reality,
they belong to neither category because he questions the limits of fictional protocols
in their extremely private relationship with reality, a relationship that is amplified
by the place video discourse has in the development of the language of moving images.

75← In 1978 Morin showed himself to be an auteur quite by accident with *Gus est encore
dans l'armée*, which he originally made as a way of having fun with unused scrap
film. A former French-speaking soldier from the Canadian Army tells us his story,
filmed in super-8: "I went into the army to see the world. I saw northern Ontario
during exercises. In the first days of that fake war I fell in love with another soldier ... "
The fusion of the narrator's tone and the documentary imagery reinforces a fiction
whose excesses alone manage to sow doubt in our minds as to the truth, in the
tradition of "banality's dizzying whirl."

Next he captured a drinking bout in a backcountry tavern. Over the course of an afternoon the beers pile up on the tables. That's when one of the patrons of the bar decides on a whim to add his stuntman act to the nude dancer's performance. Helped on by the alcohol, the show degenerates into a mini-orgy. Once things have calmed down, Mario sees his dual career as an upholsterer and stuntman thrown into doubt by his spouse, who criticizes him for not putting enough into their life together, while in the background, creating a caricature of a bad family movie, a male nude dancer makes his flaccid penis spin round and round.

75← *Ma vie, c'est pour le restant de mes jours* (1980) is one of Morin's most extreme films, in which viewers cannot make out what was staged and what was truly captured live. It was to become the first of the "existential tapes."

In fact, what Morin calls his "existential tapes" was an attempt at the time to react to the limits he sensed in sociological documentary as it had been shot since the 1950s. Morin and his friends from Coop video recognized the power of this kind of direct cinema, which they admired, a type of film developed in French at the Office National du film du Canada by documentary filmmakers of an earlier generation like Gilles Groulx, Pierre Perrault, and Michel Brault. But Morin and the others wanted to try to see further. They allowed individuals to think up and act out a piece of filmed fiction. These people were invited to pour into the film a large part of their own lives along with their own hopes and aspirations, as well as their failures. Light, incisive, and intrusive, video in these "existential tapes" became a vehicle for exploring popular culture sociologically.

Like a good novelist, Morin criticizes society's inability to reconcile and the phenomena of exclusion. He occupies a particular corner of the French-Canadian film and video scene through his commitment to giving life as fictional entities to real existences, returning in this way to an approach adopted by Flaherty and the Italian neo-realists.

This fiction reveals so much more than the initial reality the filmmaker could have captured or even misrepresented on film, had he wanted to follow a pure act of documentary filmmaking. He starts off perhaps from the principle that any life is a thriller that deserves or is waiting for a single revelation. Morin adopts the spectacle of small-time poverty taking over—as he puts it so well—"*Mondo Cane* fucked up in good French-Canadian fashion," appropriating it in order to explore repressed aspects of its social system.

These 15 or so existential tapes form the most important corpus within Morin's
75← output. They include *Ma vie, c'est pour le restant de mes jours* (1980), *Le mystérieux*
75← *Paul* (1983), ***Toi t'es-tu lucky?*** (1984), *La femme étrangère* (1988), which was shot
75← in South America, *La réception* (1989), ***Les montagnes rocheuses*** (1995), and
76← especially the highpoint of this style, *Quiconque meurt, meurt à douleur* (1997), and
Petit Pow! Pow! Noël (2005).

Here we find different concepts inherited from political criticism and experimental theater as drawn from the work of the Situationists or Antonin Artaud. Professional amateurs haunted by the double that is the theater of their own lives, these eye-witness-actors are shamelessly surrendered our gaze. It is still fairly difficult to grasp the great mystery of these videotapes, the mystery that lies beneath the fact that strangers give themselves over to the play of the camera with few inhibitions, when all is said and done, and agree to elaborate the spectacle of their singularity ... and often their marginality.

Morin parries that contention rather easily by asserting that most people are

exhibitionists. But he forgets perhaps to point out that in doing what he does, he also puts these individuals in a situation of power by giving them the chance to play their existential character, necessarily with a certain distance. In any case it is a game—Morin stresses this fairly clearly—for both the filmmaker and his partner-actors.

75← In *La réception* (1989), this game is more ambitiously emphasized. Ten former prisoners are invited to a reception by a mutual friend in a sprawling house on an isolated island. One of them is a cameraman, who is responsible for filming the activity there. The region is hit with a snowstorm. A murder takes place, then a second ... The tension mounts.

By having former prisoners, some of whom have just been released from detention, enact Agatha Christie's *And Then There Were None*, Morin introduces an implacable dynamic of representing lying with the narrative justification as well of the video camera's existence, which mixes viewers up. This deceitful process
75← existed moreover in Morin's first film, *Gus est encore dans l'armée* (1980). There the filmmaker introduced the style that I'll call "Morin: the double and the same," which appeared as an extremely well defined approach from the start. The style can be seen in three videotapes to date, *Gus, Le voleur vit en enfer* (1984) and *Yes*
76← *Sir! Madame ...* (1994). They are fake "self-testimonials" in which the narrator speaks off camera, laying down a narrative that smacks of a confession in parts. He generates referential confusion in viewers' heads in that the character here is the filmmaker himself.

Anther point in common is the fictional videos that rely on home movies and scraps of footage from amateur films. Here the relationship with truthfulness plays on the mixing up of supports since what is found on film suddenly becomes more credible, which is reinforced by fake testimony.

76← The major work in this type of film remains *Yes Sir! Madame ...* It hardly matters where we tackle this clever construction, content and form go hand in hand through the piece's systematic exploration of the double. In this work of fiction, which is presented to us as an autobiographical documentary testament, the main character is bipolar. With a French-speaking father and an English-speaking mother, Earl Tremblay suffers from a double "Anglo-Canadian/*franco-acadien*" identity. He speaks each of his lines twice, once in English and once in French.

Earl will only find peace by accepting that one of his two identities dominates the other before returning to a life in the wild, to swimming nude in the lake like a good old "frog." Earl Tremblay is a character played by the filmmaker himself, who is also the scriptwriter, who is also the cameraman.

75← In *Acceptez-vous les frais?* (1994), his documentary on the making of *Yes Sir!*
76← *Madame ...* , Richard Jutras shows us Morin the pugnacious filmmaker practicing his craft, often working alone to shoot the work. The piece remains one of the highpoints of French-Canadian film.

Earl Tremblay is a political caricature, a genuine product of Canadian-*canadien* schizophrenia. Several sequences show him filming himself with his own camera, including one where he frames himself in a three-paneled hotel mirror, which yields an infinity of his own reflections. The film is a videotape that show us film reels. The paradoxes of the double identity, heightened by the presence of a subjective camera taking over from the off-camera voice, enables the filmmaker to step right into the action and corrupt the relationship with film truth that is usually maintained.

But *Yes Sir! Madame ...* , besides being an exceptionally free autobiographical "crockumentary," is also the only French-Canadian film, or even Canadian film, that dares to use the context of two linguistic and identity-related solitudes not simply as a subject but as something more, as narrative material. The process of alienation in a culture of survival that is constantly under threat surfaces not only in what is said, not only in the narrative framework and the construction of the characters, but also in what is shown in the material culture, in the socio-economic context, even in the low-definition imagery, a deliberately established low-tech atmosphere at a time when use of digital video was exploding.

For Morin, video was employed by default at first, like a "sub-cinema" when someone wants to shoot a film at all costs without actually having the means to do so. And let's be frank, it was also the best tool for renewing television, an obsessive theme in Morin's stubborn, reckless, and rebellious approach. It was gradually reworked in the course of his career, becoming a vector of truth in a fictional process constructed on pretence. The paradox is that while audiences are no longer taken in, they do let themselves be fooled by the process of seduction. Except that the referent is shifting. What was formerly associated with the official television image in the early 1980s is now associated with the personal camcorder or the self-recorded films that are innumerable on the Web. One way or another, the strategy still works.

The reality effect is and isn't a lie. Thus Morin could never have reached a junkie's pain as experienced from the inside without fabricating a piece of fiction with
76← *Quiconque meurt, meurt à douleur* (1998), a title borrowed from the 15th-century French poet François Villon.

A police raid of a heroin safe house ends up benefiting those under siege. A TV cameraman and two policemen are taken hostage. A standoff occurs. The stock of drugs, however, begins to run low ...

A former junkie himself, Morin didn't want to shoot a film about drugs as such. Rather, his idea was to shoot a political film to express how cocaine and heroin addicts from different walks of life, whose existence is in constant flux, see the organization of society. What interested Morin was the point of view. Junkies are relegated to the margins of society and from those margins they have a very special view of it. This is what he attempted to render with this hard-hitting film, shot entirely in video.

The parts were played by ex-junkies, an especially inspired group of actors, who also helped develop and write the script. In this work "the reality illusion" lasts right up to the very end of the film. The result is dazzling. Framing and sound develop an eloquent power that sustains the action. In a single enclosed space, surrounded, society's underclass shouts and spits out its social critique right in the face of the dominant, all the while knowing that the end will be violent.

76← *Quiconque meurt, meurt à douleur* is impressive for a number of reasons, but the degree of intensity that Morin was able to draw from these amateurs especially lingers in the mind. Moreover, after a certain period the difference between the films shot with professionals and those made with amateurs begins to fade in Morin's work, probably because he managed to adapt his directing (writing) technique, which he had developed with amateurs, by putting it to the test with professional actors and their methods.

The series of films that employs professional actors starts with *Quelques instants avant le nouvel an* (1980–1985). This tape was shot from an outline of a plot from which two actors from the LNI (Ligue nationale d'improvisation, or

National Improvisation League), Robert Gravel and Paul Savoie, improvised two characters, a manager of a rooming house and his mentally handicapped roomer. The two men get roaring drunk, while on American TV the whole world is getting ready to leave behind the marvelous decade of the 1970s.

We have here the start of a device that Morin was to develop increasingly, that is, improvisation by the actors in a film starting from a relatively pre-established plot with an underlying organic approach to filmed reality, with its hesitations, moments of awkward silence or incommunicability, constraints, coarse demands ... and excrement.

Morin was back at it a few years later with a hybrid work that partakes of both the professionally acted film and the "existential tape" *Tristesse Modèle Réduit* (1987), whose main character is played by a child with Down's syndrome who lives in a suburban world. Jeannot was born with this mental handicap. Like an imprisoned exotic bird, he is treated like a helpless child by his parents, who deny him the right to take responsibility for himself. Pauline, a young woman whom Jeannot's parents hire to take care of him, eventually frees him from his status as a trisomic knick-knack and helps him to fully come into his own.

This portrayal brings to light several lies on which the social conventions of suburban residential communities seem to be constructed. We are also shown that certain lifestyles are probably more alienating for the mind than supposed birth defects. Yvon Leduc is the only "amateur" actor in the film, which helps to lend additional weight to the effect of exclusion. The feeling of sterility given off by this contemporary suburban environment, "super-natural" in the literal sense, is heightened furthermore by the combined effect of the sound design, artistic direction, and cinematography.

77← Morin next shot *Requiem pour un beau-sans-cœur* (1992). While borrowing from the detective and escape movie genres, this feature-length movie actually proves to be a work on the poverty and misery of the deprived existences that make up the world of petty gangsters. The film revolves around Régis Savoie, a criminal serving a 25-year prison sentence who decides to escape. Bursting with vitality and imagination, alienated by his condition but also courageous and sadistic, Savoie would like to take full advantage of the days of freedom being offered to him by settling scores and listening to Western music. Eight people, his mother, girlfriend, and various other friends, recall, each in their own way, with their deliberate lies and pure fabrications, the events that surrounded the last three days of Régis Savoie's life.

In fact the artist works here by using the sundry points of view to create "counterpoint." The good cameraman that he is shows how the story would have been different if the camera had been set up here or over there, how our social origins determine our perception, how imagining or recounting stories is already undermined by the dominant organization of the discourse, and how of our own fantasies only our personal attempts to escape that dominant organization remain.

This first feature-length film by Morin plays on the relative limits of all human interpretation and makes good use of them. A wonderfully complex script, scenes of violence that are exceedingly raw, a fluid camera, admirable performances by the actors, a rich variety of shots—everything comes together here to make this one of the most famous of Morin's films.

Morin's other feature-length works on film are *Windigo* (1995), *Le Nèg* (2002), and *Que Dieu bénisse l'Amérique* (2006). These movies introduced the artist

to the broader public by moving him out of the framework of video-art events; in each he continued to explore the pains and troubles afflicting his society by transposing a few of his obsessions to the film. One can see major film influences in these works (Werner Herzog, Peter Watkins, Akira Kurosawa, Harmony Korine, etc.), judiciously adapted by Morin to the French-Canadian social context with indisputable verve, an art of indecent situations and a taste for dicey film shoots, sprinkled with a dash of cruelty which he always sets up in a game with the audience. Unlike other filmmakers producing movies in Quebec today, Morin, playing with cinema conventions, pokes fun at the codes and puts them to use in an act that goes beyond their strictly narrative finality. By pushing his experiments further, even with the cumbersome production of a 35mm film, even with professional actors, Morin can still be considered an experimenter in mass-media arts, weaving an approach with coherence, strategy, and conviction.

In *Petit Pow! Pow! Noël* (2005), Morin ends up letting someone have his say who has in fact lost the ability to speak, someone whose silence thus becomes all the more evocative.

Petit Pow! Pow! Noël allows us to accompany a deranged man on a visit to his mute, bedridden father in the hospital at Christmastime. The man intends to make his father suffer and eventually die for the crimes he has committed against his family throughout his life. Yet the psychological and physical tortures he inflicts on the old man pale indeed by comparison with the daily pain and humiliation of having to be fed like a baby, washed by another, and have one's diapers changed.

But *Petit Pow! Pow! Noël* is also a film-pact that Morin made with his real father on his hospital bed. The movie focuses on a dying man with whom a son as terrorist-cameraman has decided to settle scores. The viewer can no longer tell what share of the film is constructed material and what "a genuine borrowing from the life" of the filmmaker. Some will see in this a cruel act, others an exhibitionism filled with bitterness, or again a masterpiece of black comedy. Whatever the interpretation, it certainly set the cat among the pigeons of father-son melodramas that are so prevalent in French-Canadian cinema. A reality show on acid, with IV drips great intensity, it leaves no viewer indifferent.

Morin tackles ugliness as if it were one of the world's beauties. In this respect, he is a visual artist. He lingers over flaws the way others spend their lives seeking perfection. He discerns stories in tired eyes, pain in wrinkles, pride in a pathetical furnished room.

He provokes viewers by undermining the foundations beneath the illusory comfort on which industrial society has been built up. His videotapes are uncompromising with respect to easy attitudes, although they are conceived with an eye to genuine sensuality, a sensuality that is not necessarily sexual. I would say they are sensual and critical rather than consensual.

This contrast makes quite plain the attitude Morin claims within the ecosystem of French-Canadian film, namely, the right to imperfection. Not only the imperfection of his kind of cinema in terms of technology (video as a combat) or aesthetics, but also that imperfection that would oppose the presence of overly refined characters that seem almost disembodied due to the travesties carried out to please the "mainstream audience" or the "subsidizer-deciders." The particular place in question is that of the black sheep in an industry that is forever longing to be an "upstart." To this industry Morin says, "We've already been there, you're not looking in the right place."

And although their creator claims he has nothing to demonstrate, they repeat, on a micro-sociological level, the ambiguity French-Canadians experience in a pan-American socio-economic system such as Morin affirms it when he applies the reality of the continent's south to that of his contemporary compatriots north of the United States. These characters stink, yell and struggle like frogs in a closed aquarium, but they don't belong. There is something in them which they've been dispossessed of, a force related to their identity, a lost anchoring that they seek deep in themselves or others, or in the unreal conquest of a material territory that will only lead them to madness or death.

Some are "escaped" by their fellow humans, who marginalize them because they are dwarfs, people with Down's syndrome, bedridden patients, addicts, schizophrenics, or foreign women. They are quite telling for they reveal what is hidden, like the delirious Pythia of the ancient Greeks or the "man-woman" of the Sioux. They activate the "voyeuristic" part and heighten its power. Through their social conditions, they come to resemble the filmmaker, who as a cameraman-writer has constructed for himself the duty to be against and before everything, working out the critique that the advent of any work of art demands.

JEAN-PAUL FARGIER

STAVROS TORNES /
"TO THE POETS AND THE EMBALMERS!"

"Is this a Pasolini more Pasolinian than Pasolini, a less dogmatic
Straub, a Murnau for the present day and age? It is a cinema
from before cinema, Homer on camera, Heraclitus on sound."
Louis Skorecki, *Libération*, 08/01/88

"Tornes's cinema is a cinema shot by the gods,
it ought to be screened on the clouds of Olympia."
Alberto Farassino, *La Repubblica*, 04/24/83

Why hadn't I seen Stavros Tornes's films before last year? It's scandalous!
Here is one of the finest groups of films that exist in the world, the work of an
authentic film genius, splendid films with more than enough grace and an absolute
cinematographic inventiveness. Yet circulation of his work has been so limited
(never short-listed at Cannes, not even for the Directors' Fortnight, never
commercially distributed and still unavailable on DVD and even less so on VHS in
earlier days) that only a few vigilant film lovers (Skorecki, Douchet, Daney,
Revault d'Allones), regular visitors to distant festivals, had the chance to encounter
them and be dazzled. On the other hand, their words of praise in the film
reviews and columns I read (in *Cahiers du Cinéma*, in *Libération*) added to my
frustration. The name was becoming a myth. I had a growing urge to verify
whether his reputation as the "greatest unknown filmmaker," as one of them put
it, indeed lived up to the praise he inevitably gave rise to. Thanks to the May 2006
retrospective at the Jeu de Paume in Paris, I was finally able to discover five of
Tornes's films. Astounding! To express my enthusiasm and capture the rush of
pleasure before each tiny bit of this body of work, the names of Murnau, Dreyer,
Pasolini, Bene, Straub, Ruiz, Ioccellani, Paradjanov, Buñuel, Pollet, and Keuken
spun like a crown of stars around this comet that had appeared in Motion Picture
heaven (Bresson too—I was about to forget him—was shining brightly in the
constellation of laudatory references).

Note taken after returning from the first screening. *Addio Anatolia*, 1976, his first
film, running time 36 minutes, shot in Rome and Calabria, a conjuring-up
of a lost Anatolia, indicates the program (which I read on my way out, and where I
find with pleasure the confirmation of my intuitions). Rome becomes a city
filled with ghosts … the statues on churches are "shadows" that are transformed
in the succeeding shots into the dead playing cards, knocking back a drink
outside cafés, zigzagging down the streets … all the details become signs of absence,
of a world that has disappeared … I really felt it, without knowing that it was
conjuring up a "lost Anatolia" … Fairly quickly at the beginning, the camera goes
down an underground passage and plunges into the dark and there you recollect
the phrase from *Nosferatu*, " …once past the bridge, the ghosts came out to meet
him," and it is exactly like that … streets that are often deserted, bridges separated
from their banks who knows how, half obliterated motifs carved in stone, the daily
newspapers giving the impression that they come from the past … and tying
everything together, a scraping cello sound, very dissonant but pertinent, played by
Charlotte von Gelder, his accomplice, his partner I think … The second, which
I liked a little less, *Eksopragmatiko*, 1979, 34 minutes, the filmmaker's third, was just as
enchanting however: parallel montage alternates scenes of a motorboat going
up a not very large river and the progress of a hiker (who is as beautiful as a

Greek god) on the slopes of a volcano, and views of city streets (Rome's? it doesn't matter) where the camera seems to look for the sky by raising its head ... the sky looks like the river, a narrow strip of light in which one moves along, and it looks like the top of the volcano, too ... In this second film, everything looks as if it has meaning but you hunt around for it in vain. In the first, all meaning is suspended, but that is indeed the meaning, the rejection of meaning, even if you end up finding one.

Such are the first impressions of my trip to Tornesia. Since then, I've done my research (*Trafic 54*, the 2003 Turin festival catalogue), I've seen nearly all his films

78← ... and in order to write the present I've just watched his last four, *Balamos* (1982),
80← *Karkalou* (1984), *Danilo Treles* (1986), and *A Heron for Germany* (1987) for a second time, thanks to the DVDs the organizers of this new retrospective in Geneva procured for me. Nevertheless, I'll begin with one I've not watched a second time, *Coatti* (1977), on which I'll base my reading of this oeuvre, in an extension of the intuition that sprang up on first contact.

One scene from *Coatti* is engraved in my memory whereas the others have disappeared, erased by the accumulation of successive films. It is a powerful scene because of the technique used to film it, which in retrospect seems to me to yield the formula of Tornes's originality. We see the filmmaker leave his house and look for quite some time through the window into the room he has just left. A ghost's gaze.

This point of view is possible technically, is even natural, because it is a ground-floor apartment that the man is living in with his wife and, if memory serves me, a child. *Coatti* is a family film, a neighborhood film, shot in Rome, to which Stavros Tornes had exiled himself during the "regime of the colonels" and where he would continue to live several years after their fall and the return of democracy to Greece (August 1974). We see scenes of day-to-day life, without drama or plot, expressing "a pure and simple *being-there* or *being-in-the-world* (aural as well as visual, the sounds sinking into the soundtrack ...)," as Revault d'Allones describes it with his usual precision (*Trafic 54*). Except that the length of these scenes goes beyond the program of a realist or simply narrative cinema and turns into a formal attitude, not to mention formalist one, through their emphasis and disarticulation. This is a modern affectation, which has a certain kinship with the film gestures of Straub and Huillet. *Coatti* suddenly puts one in mind of *Othon* (1969), because of the long wanderings through narrow streets of old Roman neighborhoods that Tornes places here and there in his film. We haven't seen the likes since the endless cruising in automobiles along the arteries of the Eternal City, contemporary intervals, staggering because of their oddity, that Straub and Huillet inserted between the acts of the play by Corneille performed in costume at the great historic sites of ancient Rome ...

Dialogue of exiles? Brechtian airs? In any case, Tornes and Straub know how to index the "not there" to the "there"! They like to make absence vibrate within the present and excel at opening gaping holes, so many "gazes" (small windows) which the enduring past, the persistent departed, the irreducible other, the inaccessible familiar filter through. In their work, similarly, absence ranks among present realities. The chap who contemplates the hole he makes in reality when he moves (from inside to outside his house) behaves in the same way as the guy who hunts down, in a city very much alive, the fossilized echoes of a bygone empire, set in the stilted convolutions of a foreign yet familiar tongue (17th-century French). The Greek filmmaker repeats the Corneille-on-the-Palatine-above-the-traffic-jams

effect, or rather rediscovers it by suddenly passing to the other side of a window the way one passes over to the reverse side of reality. To assess straight away that the right side and the wrong are One.

As I watched the works one after another, that's what struck me, i.e., Tornes's ability to be constantly elsewhere while being there, or there while being elsewhere, absent and present altogether. It is that ability, that gift, that explains the various instances of day-to-day reality's tipping over, leaping, or slipping into the fantastic, which is so characteristic of Tornes's films that people have quickly gotten into the habit of dubbing him a "poet" to justify it. A poet, don't you know, can allow himself total freedom. A dreamer, go on ... Poet, so be it, that's obvious. But a poet of cinema, above all. Like Pollet, Pasolini, Paradjanov ... The poet twists ordinary language in order to express visions, ideas, rare sensations, difficult to express otherwise, in prose especially. "Poetic cinema," according to Pasolini, is a cinema in which the camera is seen. Camera, meaning a cinematic eye at work. A mise en abyme of the gaze.

Tornes creates that abyme, that gulf, each time through a spiriting away; they all embrace the gaze of someone absent. Sometimes it is a runaway who turns back. Sometimes it is a sleeper who dreams. Sometimes it's the deceased who survives. 78← At the end of *Danilo Treles*, the hero can think of no better way to carry out his quest than to shut himself up in a coffin, whence he will finally understand the secrets of the "famous Andalusian singer," an invisible, unattainable master who only makes his presence known through his voice coming down from the heavens, and the specter of his first disciple, who is embalmed yet living in an upright sarcophagus. The shots framing these two fake dead are obvious nods to Dreyer's *Vampyr* (1931) and its famous subjective shot from inside the coffin of a cadaver that can see. The whole film is retrospectively colored by that theme.

80← The same indexation takes place in the final frames of *Karkalou*. There the main character attends his own burial, after having followed his coffin as it was transported in the trunk of a taxi where it was tied down with string, in a ramshackle truck. This conclusion explains the beginning. The character appears in the first sequence as if he had simply dropped from the sky; he is lost, coming out of nowhere, circling an electricity pole, and laughing like a madman. One of the damned? A ghost in any case, who will revisit his earlier lives. A being endowed with particular spatial abilities. When, for instance, he sets off on foot into a vast mountain landscape, he exits the frame on the right after awhile, overtaken by the camera that is following him; but soon enough the camera catches him once again entering the frame ... on the left! A token of omnipresence, ubiquity, the refusal to be assigned to spatio-temporal logic. All by himself he is enough to render a posteriori all the bizarre (poetic?) encounters punctuating the hero's trajectory plausible. These include two political plotters who are tireless walkers; an old woman pushing a baby carriage (which contains perhaps the baby that the hero once was) and who is in the film's last, wide, sweeping shot, that starts with the tomb and ends up on her, as if coming full circle in the cycle of life; a lascivious dancer, who will later be carried off by nurses and put in a straitjacket, but whom we will see subsequently driving the truck, being an inseparable companion; a young man who is a shy dancer and an intrepid savior of the woman when in danger; a political instructor who is very keen on anarchism, holding forth on Durutti in a factory; and a cave to which people make a pilgrimage in order to honor a saint ... In the midst of all these people, who may at times be doubles of himself,

the hero, called Karkalou, turns his lackluster eyes this way and that, the gaze of dreamer plunged in his dreams, or better, of a zombie back from the dead.

79← The ending of *A Heron for Germany* also includes the return of a ghost. An employee of a publisher specialized in poetry is the bashful lover of a young bar manager who is a master businesswoman. The young man recovers from the nightmare of depression and impoverishment and finds his ex-employer now employed in a flourishing book company, the real director of which is the ex-barmaid, who has changed direction and gone into the book trade. Flabbergasted, the young man can do no more than take note of the transformation that excludes him. "There's no work here for you," the woman bluntly informs him, the very woman whom the young man had loved, madly loved, to the point of becoming the general laughing stock under the nickname *ven agapas* (you don't love me), the start of a love song that he would play over and over at the service station where he had worked as a simple windshield washer. "I'll see what I can do," says the torturer of his heart, giving in a little. But the young man flees. He, the friend of poets, probably no longer finds the firm very poetic ... Now all that remains for him to do is to reunite with his love in his imagination, in a kind of second film that recounts episodes from the Nazi occupation of Greece in which all the characters are projected by turns. And there he pretends to fly away (like a heron?) with children who let themselves be whisked off on skateboards, while his former boss is seen running behind an airplane as it takes to the air with the Scottish poet he wanted to publish on board.

This film is surely Tornes's most accomplished work (with a good start from a complex scenario written by his partner and accomplice, Charlotte van Gelder). In it the expression "To the poets and the embalmers!" rings out in a toast. The turn of phrase furnished me with a title for this piece because I saw it as the theorem at the heart of all the inner workings of Tornes's oeuvre. Poetry put to work by way of embalming—the best way to make the present absent and absence present ... The poet, like the embalmer, through tricks (whose secrets are theirs alone) conserves the appearance of life for something that no longer has any. In the film, the brusque remark is directed at a stuffed heron, which the publisher of poetry sells for a hefty price to a German ornithologist in order to finance his books.

The scene that ends with this toast, and which begins with the arrival of the bird in the hotel lobby where the transaction takes place, is itself a masterpiece of Tornesian direction. First, it brings together several characters who have a range of motives for being there while wanting to be somewhere else, and whose maneuvers crisscross, occasionally converge, and often diverge, creating a ballet that is manically alive with trajectories flying off in every direction from a single center (in this case, the large package containing the heron, which we have initially followed on its way through the streets). Thus, we have a publisher (Lucas), preoccupied with obtaining the best price for the bird so he can continue publishing; his assistant (Mario), at sixes and sevens, having been rebuffed on the phone by his love, and who will end up exiting the scene to go and sort things out with her; a poet (Gogo), who feels more involved in Mario's sufferings than his publisher's strategy; the hotel concierge, who, while taking orders from Lucas, is waiting hand and foot on his client, a self-important German woman (Mrs Koenig) ... and finally two herons. Two, not one, and there lies as well a trait of our filmmaker that throws viewers off center, that is the obsession with splitting in two, the happy discovery of rhymes, spreading similar echoes in reality, a source of oddity.

And of poetry, of course. Besides the large heron for sale, another real, similarly stuffed heron is surreptitiously revealed by the circular movement of the camera around the collector's piece. A smaller bird is glimpsed standing on the counter of the hotel's reception desk. It is an ironic wink in the background, generating through multiplication a feeling of delirium, of slipping into the irrational, of ironic proliferation, which is further heightened since a *third* heron soon appears—this one metaphorical—at the center of the scene, the poet Gogo. The comparison is first suggested by Gogo's posture. Sprawled in an armchair, he remains turned toward Mario while the publisher unwraps the large bird; Mario is champing at the bit far in the background, leaning with his elbows on the sill of the plate glass window lighting the lobby. In this position, the poet's face reveals in profile a nose that echoes the beak of the heron, which is framed in the foreground. It is a likeness that is reinforced by the identical finery the two are sporting: the dazzling whiteness of the fowl's plumage corresponds to Gogo's immaculate suit. And there's more. The dialogue in turn echoes the equivalence. After the toast "to the poets and the embalmers" and several comments (on the oddity of the association according to the German woman, on its pertinence according to the publisher), Gogo is taken as a consensual example. He does look like an embalmed poet, grants the female buyer, who for the price of one intends in all likelihood to enjoy both. In any case that is the bonus the publisher is offering when he orders Gogo to help Mrs Koenig take the bird up to her room. Gogo follows the woman, giving a long look at the heron's phallic neck. We never do learn what happens after this but we can pretty much guess when a little while later Mrs Koenig, back in the lobby, signs a check whose amount surprises the recipient, clearly settling up for a satisfaction that is not solely ornithological. The play of glances, the import of the gestures (the check is held up to the eyes as if to read the secret of its writing against the light), everything here subtly generates meaning: one thing that is present is always the sign of another absent thing—and indeed is all the more present because it is represented by a substitute. The check is the token that refers not only to the heron that has disappeared (into the buyer's room) but also the sexual relations that are hinted at.

This is how Tornes works then, by an accumulation of signs scattered in the convolutions of his mise en scène. Which obviously suggests that he is more of a constructer of fables than a transcriber of reality. Cinematographic beauty in his films springs less from its literal recording of the world, as some initially saw it (Douchet, Revault), than its mythologizing. Each object (and it is often an animal) is considered within the compass of its narratives, and becomes a signifier in a network of inventions.

There can be no doubt that the heron indeed is a signifier of erotic transference. This is shown yet again when, in a film within the film, which has been shot in video by Polydoros (the maker of the video who comes across as a brilliant do-it-yourselfer and is played by Stavros Tornes in person), the heron's neck is caressed in a highly sexual manner by the lover of a young woman, played by Nina, who views the scene as a promise that bodes well indeed … If we add that the person watching this film (the linking shot that justifies its insertion in the story) is none other than Mario, Nina's lovesick suitor, and that he reads in these images proof that she's abandoned him, after which he will flee, change his life, become a kind of bum, then we begin to grasp the central—and polysemic—role this "embalmed" bird plays in the story …

To complete the picture, I should note as well that the small heron glimpsed on the hotel counter, unless it is another (which would point up the proliferation of the sign), is seen standing on the publisher's desk. He explains, as if this were the reason for the bird's presence nearby, that "people ate heron during the Nazi occupation ... " Finally, and this is the source of that, from the very first scene a living, breathing heron occupies the field of the narrative layer devoted to the imaginary, the strata on which the film begins. It is an erotic scene that would appear to have escaped from a war film playing on ambiguity, something along the lines of *Night Porter* (1974). A female German soldier (who seems in the half-light, before her breasts tumble out, to be a handsome young male conscript) is seen removing her clothes in front of a long-necked heron. She gives herself to a man in a largely unbuttoned uniform ... Cut to the publisher seen from behind, seated at his desk and surrounded by bundles of books; then seen from the front, dragging himself over to his bed (he works and sleeps in the same space), and whom we recognize as the man of the dream sequence. A classic technique. Executed with the necessary precision so that the viewer makes the connection between dream and reality. Right down to the Greek's largely unbuttoned pajamas, which echo the Nazi's chest-baring appearance.

It ought to be clear by now (after reading these unruly analyses), that Tornes's films, which appear to flaunt a disconcerting nonchalance through a succession of often disparate events, are in fact rigorously constructed, shored up by narrative techniques that justify after the fact all the detours and digressions. The end of *Balamos*, for example, reveals the whole adventure of looking for the horses, of Tornes's transformation into a prince, of the abrupt shift to archaic Greece, as having been a dream. The dreamer is seen waking up, seated at the café table where we had left him at the start.

But Tornes doesn't employ these techniques in a naïve way, as they do in classic films, in order to comfort the viewer. He is a modern filmmaker. He takes advantage of the codes governing the transition from reality to dreams and vice versa to set in motion, not events that are simply dreamlike, but rather a torrential mix of film clichés. Just as the characters in *Danilo Treles* speak a dozen tongues (a concert that hasn't been heard since Joyce's *Finnegans Wake*), so too the scenes in all of Tornes's films follow, intersect and straddle one another, changing genres, styles and codes, the way one might visit a field of ruins where embalmed forms are laid out.

You might say that the filmmaker thus contemplates, from the outside, his place—inevitably vacant—in the history of film. And that all that he does amounts to inscribing himself there as absent.

PHILIPPE CUENAT

DELAYED ACTION GRACE

Watching the films of Donatella Bernardi, one sometimes finds oneself wondering whether their main subject, and more generally the theory of the image that they embody, is not a matter for mysticism or theology, whether they constantly entertain the dream that the image may be forever linked regarding its very status to the expression of grace, miracles, or salvation. But with a mysticism or theology that are negative as much as in a bourgeois society, one can only face the failure or at best the deconstruction of such a view, based on expectation.

Fortuna Berlin (2005) might be the clearest example of this. Justine, a lyrical young half-caste singer, arrives for an audition with the Berlin Philharmonic. At the airport, she is arrested by customs officials and searched. After protesting in vain at their destruction of her shoes when she needs them for her audition, she loses her way in the subway, decides on a taxi, changes in the toilets, and, a few minutes before being called up to sing bumps into a colleague who, luckily for her, lends her her shoes. That evening, she goes off to a working-class suburban area, a whole different world from the opera scene, where she is the guest for the night of a female amateur boxer, who invites her to come and watch her fight in a bout she loses, KO. The next morning she goes into a shop where she steals a pair of shoes before her second audition, which this time is revealed to the viewer. As a fallen Goldilocks in a modern fairytale bearing no sign of attaining any accomplishment or even morals (those would be voided by the final episode in the shoe fable), Justine does not have the profile of de Sade's heroine either. Although she can behave extremely naively—when taking home her still groggy hostess, the best she can come up with is, "Aber was du machst ist so brutal." (But what you do is so violent)—the film does not show her as a distraught innocent, just as a cog in a machine, on a footing with the piano hoisted in a long sequence onto the Philharmonic stage in one of the final shots in the film just before the last audition. The viewer's expected ending—Justine is saved—suggested by the impression of grace that fills her in the opening bars of the aria from *The Magic Flute*, when she is filmed close-up, gradually pans out into a wider shot showing her completely alone on a bare stage in a deserted house plunged in uninterrupted shadow. Whatever Justine may then be feeling and expressing, the film clearly shows that it is not going to fulfill any of the prerequisites for maintaining the illusion needed for the apotheosis of the bourgeois show; and that accordingly, the lyrical singing will not be deployed in the setting appropriate for carrying us into illusion but in an empty space, not in front of an audience but before judges who are to decide on the merits of her effort. So instead of the promised ecstasy, we have a selection process that is basically little different from

fall is a time for a medical examination, where the fault is a case of shoplifting, the struggle with the angel a competition, ecstasy a performance, redemption pure chance.

Splitternack/Stark naked (2002), on the other hand, does recount a miracle, one that takes place at the end of the erratic trip of an unlikely couple through Sils-Maria, its streets, its squares, its hotels, its grocery stores, in an equally unlikely hunt for the ghost of Nietzsche; he, a biker-cum-knight in shining armor, convinced that his pet philosophy can help extricate the world from its petty bourgeois condition; she, semi-paralyzed, perched on a wheelchair, reticent, seemingly more concerned with cosmetics or share prices in the luxury goods industry, at least until the end, when she miraculously stands up and flops onto her partner's knees. However, in this space of theirs, this miracle and simultaneously budding romance are barely credible; the fatuous lessons given by the engineer converted to the ideas of the School of Frankfurt in his leather biker's outfit to a listener who frowns a great deal, the bandage that keeps swelling on the young woman's head, the quibbling over purchases—all this has them sinking into the grotesque, a grotesque that in fact immediately appears to be the frame of reference for the plot introduced by a Wolf Biermann song, annihilating, through its grumbling tone, any redemption, even should it be due to the combined efforts of the philosophies of Nietzsche and Adorno: "Doch die dritte Liebe, schnell den Koffer gepackt und den Mantel gesackt und das Herz splitternackt." (And the first love, quick pack your bag, quick pick up your things and your stark naked heart.) With another problematic couple, *Installation* (2004) is constructed from an installation presented at Forde, in Geneva, in 2003, actually a stage set combining artworks and designer furniture, a mockery of the apartment of the Minimalist and Conceptual collector and art dealer Ghislain Mollet-Viéville, a reconstitution of which is on show in that same city, at the Mamco. In this installation, the film superimposes two characters in the process of splitting up—bogus "bobos" (bourgeois bohemians) by day during the exhibition opening hours, which they attempt to liven up with their idleness, really destitute at night when they live in as squatters, ready to move on from a set that is not of their choosing to another to be entrusted to them by default. Their expectations are limited to a treasure that is no such thing, a vague hypostasis of a grace that has not chosen them, of a mystery that is not going to touch them, a miracle that will not save them.

81← On the face of it, *Peccato mistico/short* (2007) is something altogether different. This sequence, excerpted from a feature film of which it forms the crux, involves three dancers— two women and a man—and an outsized altar of baroque inspiration. To the fallen priest, accustomed to expending his energy jogging dazedly around the holy buildings of Renaissance and Baroque Rome, this aerial ballet appears in the original screenplay as a mystery of revelation. The dancers' bodies, carved in light like something out of Caravaggio, seem to flow into figures of paintings or sculptures that used to be major expressions of faith (*The Martyrdom of St Cecilia* by Stefano Maderno, flagellations, depositions ...). But how does the mise en scène see this mystical body? Is the machinery enabling the aerial ballet, the minute detail of the reconstitution of the lighting, the work on the haunting sound, the altar itself, metamorphosed on stage, anything but the signs of an archaeology of the sacred, or (perhaps better fitting the film's aspirations to overpowering beauty) an allegory whose inner workings (and principally the quotation game) can no longer be concealed? An allegory about which we need, however, to remember that Benjamin wrote, about German baroque drama: "from the critical standpoint,

the extreme form of allegory which is the *Trauerspiel* can only be resolved from the higher domain, that of theology, whereas in a purely aesthetic view, the last word lies with paradox. Such a resolution, like any sacralization of a profane object, must be accomplished in the course of history, a theology of history, and only in a dynamic way, not in a static way as an economy of guaranteed salvation would suppose." [1]

[1] Walter Benjamin, *Origine du drame baroque allemand*, Flammarion, Paris 1985, p. 233–234 (retranslated from the French, slightly modified translation).

FELIX RUHOEFER

JOHANNA BILLING

Johanna Billing's works can be understood as attempts to make general processes of social change perceptible and to link them back to concrete experiences of the subject him—or herself. Her films often evoke a feeling of melancholy and loss, which is radicalized by the intelligent use of perplexing narrative ruptures. The constant changes to our social world and their effects on the individual form the focus of her artistic interest, without however neglecting the suggestive power of her film projects in favor of a purely documentary approach. The films, which mostly do not adhere to a narrative structure, relate condensed actions and situations in which the protagonists act as concentrated, mute witnesses in a restricted frame of action. The films take place in a space of tension, which, through the absence of any narrative logic, leaves free reign to complex questions around the identity of the individual, the power structures of our social relations, and the challenges presented by the social and individual gaps in our environment.

The complexity of Johanna Billing's lies in the frequent use of films and songs popular in the last decades. The artist adapts their initial meaning to her own ends by placing them in a new context; in addition, she uses the suggestive power of the music as a means to communicate a message. In this way, a dense network of cultural, social, and historical references arises which refers to scarcely visible points of rupture in present-day social processes.

84← The documentary-like work *Magical World*, for instance, which was made in Zagreb
84← in 2005, shows a group of children rehearsing, *Magical World*, the 1968 play of the Rotary Connection group, in a youth center. Rotary Connection—which was one of the first US musical groups to consist of colored and white musicians to be produced in the 1960s, a decade shaken by major social changes—reflects in its songs of this period the desire for change without being explicitly political. The children in Billing's video, all of whom were born after the end of the Yugoslavian wars in the early 1990s, find themselves in a social situation marked by the difficult economic and mental processes of adapting Croatia to living conditions in the EU. The film combines the historical location of the songs with the daily reality of a still very young Croat generation that is still prey to upheaval. Such is the goal of repeated shots of the urbanism of the city and immediate surroundings of the youth center. We see the children in the middle of a song that they are rehearsing in a language that is foreign to them: a situation of in-betweenness that is complex

on a social, political and biographical level. In this context, the lines of the song likewise need to be understood on different semantic planes. "Why do you want to wake me from such a beautiful dream? ... Can't you see that I'm sleeping? ... We live in a Magical World."

The ongoing project, *You Don't Love Me Yet*, which Johanna Billing has produced at more than 15 locations with musicians and artists, is based on rehearsing a version of the 1984 song of the same name by Rocky Erickson, which sounds new and different each time. A cover version refers in a certain way always to the respect expressed toward a piece of music and one's own interpretation of it. Here, once again, the song is connected to a social question. The originality and uniqueness of an artistic action, which are of great importance for many artists today, are skirted in favor of a co-operative project. The search and the desire for uniqueness and the associated value of one's own work illustrate in a certain way the process of establishing oneself on the market today as a young artist. In addition, with its mantra-like repetition of the refrain sung by a multitude of young people, the project can be understood as a reference to the many single people in Western cities and the isolation of the individual among the masses.

The film *Where she is at*, made in 2001, takes a neglected urban leisure center and recreational area in an Oslo suburb as a starting point. The swimming pool, erected in the 1930s for the recreation of the Oslo populace, was about to be demolished in 2001 because the government no longer could or wanted to finance its maintenance. The narrative structure of the film, of which the complexity is reinforced by being looped, concentrates on observing a young woman on a diving board at the pool and on showing the expectant, but limited reactions of other visitors. The woman on the diving board hesitates to dive and, by refusing what is expected of her in this situation, draws the attention of the pool's visitors to herself. This tension appears as a parable of social compulsions in which the individual stands today in the framework of discipline and norms, without, however, making this subject matter explicit. In a forceful way the woman's behavior on the diving board in Billing's work illustrates the field of tension between individual will and the power structures of social norms to which the individual must conform.

One of Johanna Billing's first films, *Project for a Revolution*, made in 2000, also uses the principle of a cover version, this time as a remake of a scene from Antonioni's film, *Zabriskie Point*, one of the central cultural reference points for the 1960s student protest movement. In contrast to the lively discussion among the students in Antonioni's film, here silence and expectation reign. Only a single young man breaks through this silence by apparently printing leaflets, which, however, are ejected by a photocopier blank, still white. With the sheets in his hand, he enters the room without provoking any reaction. Presumably deterred by this, he leaves the room, which remains implacable. The minimalist action of this looped passage shown over and again evokes a strangely oppressive tension.

Is today's young generation capable of revolution? What conditions made radical social changes been possible in past decades? Billing does not appear to want to give any answer to these questions. The self confidence and serenity of the young people present indicate rather a skepticism, learned from the past, toward any ideological engagement and the utopia of a general renewal of their lives.

JOEL VACHERON

KAZUHIRO GOSHIMA: AFTER THE METABOLIC CITIES

"Our world – a faint mountain echo empty and unreal"
Ryokan, poet and calligrapher (1758-1831)

In the early 1960s, Japanese architects and city planners viewed the urban environment through its flexible, interchangeable dimensions. They hoped in this way to respond to problems of overpopulation and congestion inevitably awaiting their megalopolises during this period of exceptionally high economic growth. Taking inspiration from paradigms drawn from natural science, the Metabolists were planning the city of the future as an organic entity, constantly transformed by what almost amount to biological processes. Integrating the various flows and other velocities, their buildings were designed as *megastructures*, through which all a city's functions could potentially flow together.

Although Kazuhiro Goshima does not openly position himself in terms of metabolism, his output does not fail to revive certain issues that relate to it. In the first place, his entire work can be seen as a meticulous aesthetic investigation aimed at identifying the ontological bases of urban reality. Whether through video or animation, Goshima always contrives to get his message across with the same precision. Like a conscientious biologist, he dissects our fleeting perceptions in order to materialize virtualities and distinguish permanences. However, unlike the Metabolists, Goshima acknowledges our fundamental inability to grasp the complexity of urban reality. Whether technical drawing, photography, maps and road signs, or 3D models, technologies and representational devices are constantly being perfected and renewed. However, in the final analysis, the city always ends up moving away from all procedures of objectification.

On the basis of these few preliminary remarks, we can isolate three subjects that emerge more or less explicitly in each of Goshima's productions. Namely a desire to reduce the quantity of information conveyed, a questioning of the different processes of virtualization of urban phenomena, and a methodical observation of architectonic drift.

Fade into White: The Chromatic Haikus: Throughout the 1990s, Goshima was involved in numerous commercial productions as a freelance 3D computer-graphic artist. In this capacity, he was often forced to overbid when faced with the craving for special effects expressed by his clients. This is why, from his earliest artistic productions, he sought to make a radical break with the mannered ultra-realism that was commonplace in his profession. In this connection, the series *Fade into White* (1996–2003) was for him a soothing reaction against the overloaded representational codes that dominated synthetic imagery during this period.

These four black and white animations present successions of sequences in which objects and environments are differentiated through sharp contrasts. A ping-pong ball, a train, or clocks come back like dreamy ritornellos in these atonal spaces. However, even the most everyday objects always end up being transfigured, and our confident perception of things is unfailingly dismantled. The most familiar situations are turned into bipolar abstractions, which sometimes end up fading into dazzling limbo or areas of shade. By tying together the cognitive permutations, each sequence of *Fade into White* takes the form of a little haiku with its implacable poetical charge.

88←

Z Reactor: The Drift of Buildings: Even if it is expressed in a totally different way, we also find this quest for stylistic refinement in the video _Z Reactor_ (2004). Through this fluid photogram, with its stereoscopic depth, Goshima invites us to plunge our gaze into the variable flows that are city features. As we know, certain processes, such as modes of transport or telecommunications, are endowed with unusual speed, or even furtiveness, while others, conversely, take place over longer periods of time. These are the ones that _Z Reactor_ highlights.

At first glance, we think back to the hordes of city folk, the fleeting shadows and the highways hatched with red and white, giving rhythm to the classic _Koyaanisqatsi_ (1983) by Godfrey Reggio. But this is a deceptive comparison, for _Z reactor_ is not a spectacular allegory of time accelerating through mobile elements passing at breakneck speed. These are far too fleeting and end up becoming lost in jerky fades. _Z Reactor_ rather draws our attention to much more elusive velocities. Indeed, this succession of still pictures, seemingly remotely controlled with a clickable wheel, makes manifest the fluid and almost plant-like movement of the physical environment. Like elements that are on the face of it immutable, the architectonic environment reveals its slow but sure drift.

Different Cities: A Consensus Virtualization: This exploration of the city's more or less tangible mutations is taken a stage further in Goshima's latest production. The cinematographic reality, subtly stepped up in _Different Cities_ (2006), depicts a megalopolis caught at the precise moment of an unprecedented watershed, namely, that pause when individual people seem to be totally overwhelmed by the unsettling consequences of urban architectural sprawl. Time is now suspended and all historical, relational, and geographical criteria capable of anchoring the city have evaporated.

87←

The maps and road signs are blurred into strange figurations. Lines and stations get mixed up on the subway maps, forming undifferentiated gaseous biotopes. Lost in portions of space, the characters in _Different Cities_ react calmly to this sudden spatial expansion. A couple of motorists pass through an incommensurable algorithmic scene, a young woman traces cats' paw-prints, graphics artists lose patience in endless staircases, a geometer comes out with a few philosophical hypotheses, all these people seem to be looking for physical and conceptual beacons capable of holding back this _consensus virtualization_.

87←

Through his different productions, Goshima is constantly questioning the various procedures capable of stabilizing our fluctuating perceptions of urban reality. Reproduction systems and devices become so many alibis for flipping over into abstraction, the poetic, or the irrational. In this sense, his aesthetic reactions to information overload, to the frenetic rhythms and architectural saturation, operate only as a pretext. Rather than propose grids of interpretation of the city copied from the models of scientism, Goshima questions the shortcomings of the obvious by driving us ever closer to the edge of the visible. By the same token, his scrupulous ontological investigations into reality are invitations to look for the immanent, sometimes demiurgic, forms that govern our daily lives. Kashuiro Goshima's entire work promotes a quietism that exudes unquestionable fragrances of Zen philosophy.

FLORENCE MARGUERAT

PIERRE HUYGHE

While the films of the French artist Pierre Huyghe display an informed love of movies, their creator claims not to actually create cinema, a field which he views above all as a store of images and stories. Of course he knows the ropes and his movie tropes, mining and undermining them like a virtuoso, notably when he reworks Hitchcock's *Rear Window* shot by shot (*Remake*, 1995); or offers viewers the chance to watch the dubbing of a scene from *Poltergeist* (*Dubbing*, 1996); or inserts between two shots from Wim Wenders' *Der Amerikanische Freund* a scene in which the actor Bruno Ganz reprises his role 20 years later (*Ellipse*, 1998); or invites the real bank robber played by Al Pacino in Sidney Lumet's *A Dog Day Afternoon* to tell his version of the events (*The Third Memory*, 1999). Yet Huyghe's point isn't limited to clever deconstruction; it is actually situated elsewhere. For Huyghe it is a matter of dealing a new hand while changing the rules in order to play a different game, to cast new light on a situation through fiction or allow reality a revenge match with the latter.

In this respect, his *Blanche–Neige Lucie* (1997) subtly questions the notion of ownership in the context of making art. In the film Lucie Dolène, the voice of Snow White in the French adaptation of the eponymous animated feature by Walt Disney, hums "Someday my Prince Will Come" in an empty film studio while her own story is told in the first person in subtitles. She lent her voice to a fictional character but doesn't agree with the use it was put to and in turn uses it to conjure up her working conditions and the way she reclaimed her voice by taking on the company.

Surfacing again and again in Huyghe's films, the questions of copyright and the rights of adaptation and ownership are the focus of experimental and poetic research in connection with the notion of collaboration that runs throughout his work. This notion, which varies, with no strictly defined limits, displays a genuine artistic posture that was introduced in 1995 when Huyghe founded an artists' "club" called L'Association des temps libérés (The Association of Freed Time). [1] It was an art proposal in the form of an announcement placed in newspapers that called for the development of unproductive time and a reflection on people's spare time.

[1] The association brought together Angela Bulloch, Maurizio Cattelan, Liam Gillick, Dominique Gonzalez Foerster, Douglas Gordon, Lothar Hempel, Carsten Höller, Jorge Pardo, Philippe Parreno, Rirkrit Tiravanija, and Xavier Veilhan as part of a group show mounted at the Consortium of Dijon.

In 1999 Huyghe, along with Philippe Parreno, purchased a character in a Japanese animation catalogue for the modest sum of 300 euros. A tiny computer–generated woman whose rudimentary traits marked her off for a short life in some obscure manga, Ann Lee now became a sign placed at the disposal of other artists, a change of fate for this virtual character, who was thus both torn from her commercial existence, thanks to their buying up her copyright, and invested with artistic

potential. From Liam Gillick and Mélik Ohanian to Dominique Gonzalez-Foerster and Pierre Joseph, some 15 artists have thus contributed to the evolving scenario of *No Ghost, just a Shell* (a reference to Masamune Shirow's cult manga, *A Ghost in the Shell*), imbuing this empty shell with life in various contemporary fables.

From the posters that replayed urban scenes live and in situ in the 1990s, to such proposals as the French Pavilion at the 49th Venice Biennale (2001), to the things devised for his most recent presentations, Huyghe has endlessly questioned the blurred links between reality and fiction, and has developed a reflection on time and space in connection with the very notion of exhibition. He is above all a trailblazer in new fields of art, driven by, among other things, the desire to understand how collective memory is constructed.

In his films, photographs, or installations, which he works on alone or with other creators, visual artists, musicians, architects, writers, etc., this cultivated, prolific artist views each of his proposals as another way of addressing the viewer and telling stories. And so it is that each show generates new scenarios and constitutes an additional episode in a growing artistic project.

Witness, for example, *L'Expédition scintillante*, which was shown for the first time at the Kunsthaus of Bregenz in 2002—certain parts of which have been "replayed" elsewhere—and *Celebration Park*, a retrospective mounted in 2006 at the Musée d'Art moderne de la Ville de Paris. The former, which springs from an unfinished story by Edgar Allan Poe, summoned visitors to a sense experience thanks to a range of tricks (darkness, psychedelic lights and smoke, music by Satie re-orchestrated by Debussy, rain, snow and fog, ice boat, and dark skating rink ...). The latter work offered in one of its three "acts" a continuation of the Bregenz presentation with 90← *A Journey that wasn't*, a film that resembles an enigmatic odyssey.

90← *A Journey that wasn't* is the story of a polar expedition in search of an unknown island inhabited by an albino penguin. Shown on a giant screen, it plunges viewers into a particular atmosphere that exists somewhere between documentary journey and utopian adventure. It is an ambiguity that is freely accepted by its creator, "No contrast exists between reality and the imaginary; the latter is merely an instance of reality." [2] This experiment was extended on the skating rink of New York's Central Park, where a symphony orchestra "played" the island's shape according to a principle of equivalence.

[2] Emmanuelle Lequeux, "Pierre Huyghe, les dérives de la fiction," in *Beaux-arts Magazine*, no. 260, February 2006.

Over the years and in a more obvious way since *Streamside Day* (2003), a film about a strange celebration—invented by the artist—that is taking place in an American city, Huyghe has gained in freedom. He has in a way liberated himself from the famous Brechtian "critical distance" to offer us more poetic and dreamlike works of art. It is a position that allows him, for example, to opt for a slightly outmoded form like marionette opera when he conjures up an episode from the career of Le Corbusier that echoes a personal experience of his own. In *This is Not a Time for Dreaming* (2004), we see the famous architect battling the administration of Harvard University, which had commissioned him to design a building for its visual arts department. Recounted in the form of a fable, this misadventure brings the artist back to the strained relations he also experienced when invited to do a piece in the building in question. This self-referential artwork-within-an-artwork is nicely illustrated by the portrait of the artist as a puppet, which looks back over its own condition and relations with the institution.

onveying social and political themes in the broad sense of these terms, Pierre
uyghe creates worlds and atmospheres whose different elements join forces
produce an indirect and complex reading. Thus, in *Les grands ensembles* (2001),
e focuses on some of the mad exaggerations that are due to a corruption of
e architectural and social theories of modernist thinking, showing two high-rise
uildings that are typical of 1970s city planning. Against a minimalist electro
ackground and an enveloping fog there arises a silent dialogue between the two
tructures, whose lights blink according to a haphazard and repetitive rhythm.
aised up as symbols, the buildings become motifs, at once abstract and concrete,
a film whose atmosphere favors contemplation while sparking reflection. It is an
chemy that well characterizes the nature of Huyghe's work.

RAYMOND BELLOUR

THE POINT OF ART

Any great artist looks for limits. A kind of ultimate point that they incorporate whic
includes all others in their eyes.

In all likelihood Thierry Kuntzel tested the materiality of this limit for the first tim
during an exercise in film analysis with which his work began at the turn of the
1970s, when he found himself at an editing table, face to face with moving images
that he could stop. For those who went through it, the decision process was no
easy matter. It meant disturbing the normal progress of the cinema projection for
supposedly theoretical reasons. How to dare stop it? How to interfere with it?
How to reveal it without remaining its captive? How to transmute it, metamorphos
it? How to make visible the film "beneath" the film, the "film spool" concealed in
the "film projection"? These are the terms Thierry Kuntzel went on to use to describ
the operations he saw as underpinning an animated film by Peter Foldes of which
he thus became the "deanimator." [1] He set out to decompose "the film apparatus"
[2] (a notion all his own, very different from the "dispositif cinéma") to try
and slip between the film's material gaps in an attempt to stay there, in an unlikely,
unfixable halfway house. But the dogged, nagging determination of this naturally
fleeting point opened his work to its destiny of constantly varying its strategies in
order to stay visible.

[1] Thierry Kuntzel, "Le défilement," in Dominique Noguez (ed.), *Cinéma: théorie, lectures*, Klinksieck, 1973. [2] Thierry Kuntzel, "Note sur l'apparei
filmique" (1975), exh. cat., Galerie nationale du jeu de Paume, 1993.

How to bring an animated picture to life again and again when its so-called heart—
its motion—is equally stasis, motionlessness? A "revealing heart," as it resounds in
the depths of death itself at the end of the narrative that inspired Thierry Kuntzel
to make the heartbeat heard in his installation *Le Tombeau de Edgar Poe* (*The Tom
of Edgar Poe*, 1994). In his work, in the conceptual installations of the early years
(from 1974 to 1977), then in the tiered series (from 1994 to 2006) of his numerous
"tombs," have the job of bringing out the thought of an experiment with which
each of the works—video and installation—seeks to reach the body more perceptibl

A physical body, both internal and external, made up of images, endless layers of images, also itself as image. But this is compared with a mental body overwhelmed by haunting images that are either too clear or too obscure, always supposed but never known. As we cannot stand up to the image, as the image is constantly collapsing in on itself, if we are to have any hope of fixing it, we need to turn around it and pick up its movement. This is to no avail, but our survival depends upon it, like the luck of a gift offering. This limit constantly being imparted to his visitor-viewer lends Thierry Kuntzel's creative visions their singular value.

94← It is on these mixed levels that *La Peau* (*Skin*, 2007), his last work but one and the first to go on show since his death last April (2006), is crucial. For here, for the first and only time, we have an installation-film—the unconscious and hidden finality of all of his previous efforts. The film apparatus is part of the installation. A strange machine projects directly onto a large screen; facing it a picture, the material progress of which we can get a glimpse of at the same moment, in the shape of the numerous impressive loops of a 70mm film. No more than a glimpse, for the loop passes so slowly through the machine's mechanisms that you have focus on the perforations to make sure it really is moving. [3] But on screen, this movement going endlessly from right to left is more than just perceptible: it is hallucinatory.

[3] The PhotoMobile projector, as the strange machine is called, is a prototype designed by Gérard Harlay, with the DIAP' company, for the *Les bons génies de la vie domestique* exhibition at the Centre Georges-Pompidou in October 2000. Here we saw running continuously on a curved screen a succession of images side by side, each in praise of an object—doing so fairly quickly as compared with the solution adopted for *La Peau*. In the installation, a loop 5.20 m long runs against the projection window which is 70 mm by 50 mm, at a speed of 114 mm/minute, or 1.9 mm/second. On a screen 7 m wide by 5 m high, it runs at a rate of 0.189 meters per second, so that a point takes 36.95 seconds to come on screen and cross over and off the other side. Hence the overall duration of the loop is 45 minutes and 36 seconds.

It is impossible to know just what to make of this drifting. Skin, as the title states, or rather skins, as their appearances are changing all the time, file past, following the model of the makimono or Japanese scroll, which first inspired Thierry Kuntzel on seeing a film by Werner Nekes (*Makimono*, 1974). "So the skin will be like a rolling landscape unrolled; these smooth surfaces, bumps, distinguishing marks (beauty spots, freckles, pigmentation, bruises, old scars, wrinkles), a lunar landscape, never seen—except in the closeness of lovemaking, of a too real (hallucinated)." [4] The skin-landscape is extended, changes, flows imperceptibly. From pale pink, almost white, to dark brown, all possible shades of matter are thus suggested; from rock to grass, from leather to water, from marble to foliage, from so many fabrics to variations on deserts, from creases in wood to infinities of seas. Rarely has the boundary, so essential to contain, between abstraction and figuration, been so very closely touched on. The body-world is virtualized, a perception rendered at its thresholds of visibility.

[4] Thierry Kuntzel, installation project.

94← The still or slow-motion pictures that the film can produce upon itself and that video has taken so much further are thus taken to a paradoxical limit in *La Peau*. Already in *Tu* (*You/Unspoken*, 1994), the morphing operating on a ninth screen from eight children's photographs produced an unrealistic illusion of a continuous film, the clearly visible intervals placed between photographs being abolished in a kind of no man's land of motion, all the more strikingly for seeming to produce new expressions in the child's body. Here once again a machine, this time unique in its conception, contrives to transmute photographic shots into enigmatic movement, making continuous transitions between sundry skin qualities taken from very close up and removed far from any reference to the bodies from which they come. All these photographs (80 selected from over a thousand) have been reworked by computer so as imperceptibly to blend into one other so many unrecognizable similarities and differences. We see the paradox attained, in relation to the idea

of the film and the reality of its projection. The movement produced is that
of a purely continuous film, with no gaps that is. For probably the first time (unless
there be some equivalent in the prehistory of animated pictures), a projection
thus produces by direct transmission a performance in a sense comparable to
those that so many experimental films have tried to simulate by means of some
latent mechanism that has remained unchanged since the early days of cinema.

It remains for us to imagine what brought Thierry Kuntzel to this extreme, where
the desire for thought and its sensitive transmission touch on his private life.
The reader of *Title TK,* his great book of notes, [5] or of the notes for *Tu,* for instance,
so much earlier than the installation that later came to bear that title, knows to
what extent Thierry Kuntzel's art presents itself as the never-ending transfiguration
of childhood wounds. A recent note, from a time after the book came out (11/03/07),
has this to say about his very last installation, *Gilles* (2007), inspired by the
Watteau painting, *Pierrot* (or *Gilles* or *formerly called Gilles*), recently on show
at the Domaine Pommery (it involves a minimal animation of the painting recast
in a contemporary setting, enough however to set in sharp contrast with this ever
so slight movement the transposed figure of the Pierrot, a prey to neutral,
disarmed immobility). [6] "Gilles (T.K.), a Gilles figure both new and the same: one
evidence emerges from a reading of *Petit éloge de la peau* by Régine Detambel,
writing—I have read the same thing plenty of times, but this time had more of an
impact than usual—on the child in its relationship to the impossible, frigid,
statuesque mother—Medusa." In the margin we find the words: "Medusa (the Gorgon.
The paralyzing gaze)." The author of this book refers to the well-known experiment,
familiar to child psychologists and psychoanalysts, which has the mother adopt an
impassive attitude in response to the child's pleas, causing it to back off immediately
in terror. This experiment is part of a wealth of data that brought Didier Anzieu
to his "Moi-peau" (Ego-skin) hypothesis, based on the drive of attachment to the
mother's body and face, independently of the oral impulse or any sexual reference.
As a psychic as much as a physical envelope, the skin thus becomes a condition of
the Ego as a fundamental body, and thereby a matrix of thought, inducing for
instance the idea of a film of the dream, with reference both to photography and
the cinema. [7] One can guess at the impact of this virtuality of the Ego-skin on
one whose research, many years ago, sought to compare the work of the film and
the work of dreams (as evidenced by the notes accumulated in his copy of Anzieu's).

[5] Thierry Kuntzel, *Title TK,* chief editor Anne-Marie Duguet, Editions Anarchive/Musée des Beaux-Arts de Nantes, Nantes 2006. [6] See my paper
on this work in *(art absolument),* no. 21, Summer 2007. [7] Didier Anzieu, *Le Moi-peau,* Dunod, Paris 1985. See also the article by Mireille Berton,
"Les origines échotactiles de l'image cinématographique: la notion de Moi-peau," in A. Autelitano, V. Innocenti, V. Re (ed.), *I cinque sensi cel cinema/
The Five Senses of Cinema,* Forum, Udine 2005.

94← What, in this respect, is the specific impact of *La Peau*? Thierry Kuntzel had already
thought of using automatically programmed cameras for slow glides across skin
(the bare skin of Ken Moody in *Eté* (*Summer,* 1988–1989), his body layered with veils
in *Hiver* (*Winter,* 1990), depicting a new recumbent). But here the skin has become
a mere wrapping, in its absoluteness, appearing on the borderline between the visible
and the invisible, which is rendered all-visible, as through a continuous touch,
echoing Valéry's famous remark that "The deepest thing about man is his skin." [8]
The paradox of the chosen machine, designed by its inventor for other purposes
but here allocated to the transformed idea of "the other film," [9] lies in conjuring
up the reality of an image that is absolutely full, unbreakable, on which the still no
longer has a hold. This is the whole importance of the lack of intervals, of turning
the photogram into pure passing ideality, unmarked, non-locatable other than by
using an abstract time calculation. "Zeno, cruel Zeno": these words on which the

note of intent for *La Peau* are Valéry's words in *The cemetery by the sea*, hailing the Greek paradox of the divisibility of time, with "Achilles standing still with giant strides"; they sound here as an ironical reminder of a fate that the installation has given itself the task of thwarting. For on the one hand, Thierry Kuntzel here literally shows the "filmic," and doubly so: both "the filmic with a future," that utopia opened like a virtuality by Roland Barthes, almost blindly, through his thoughts on the photogram, [10] and the "filmic" specific to film analysis, of which Thierry Kuntzel wrote at the time that it was "neither on the side of motion nor on the side of fixity but *between* the two." [11] And on the other hand, we clearly see how this installation derives its special power from also going beyond, for *La Peau* achieves a unique success by replacing the cinema's running film with its own running supercinema, of which the 70 millimeters is witness, with a fine irony, to an age of all-out digital, as computer processing of the assembled photographs also becomes a prerequisite for its being seeable at all. Here it is pure living matter that runs, in the constantly variable flow of its molecular intensities. So much so that such an image was ultimately won for Thierry Kuntzel, one imagines, against the turning of Medusa to stone.

[8] Paul Valéry, Pléiade, t. II, p. 215. [9] *L'autre film*, exh. cat., Galerie nationale du Jeu de Paume, 1993, which follows on from "Note sur l'appareil filmique," is the last piece of theoretical writing, long unpublished, written by Thierry Kuntzel before he moved on to creative art. [10] Roland Barthes, "Le troisième sens" (1970), *Œuvres complètes*, Seuil, II, Paris 1994, p. 883 ("The Third Meaning: Research Notes on Several Eisenstein Stills" (1970), in *The Responsibility of Forms: Critical Essays on Music, Art, and Representation*, trans. Richard Howard, University of California Press, Berkeley 1985). [11] Thierry Kuntzel, "Le défilement," p. 110.

One last feeling strikes you, on viewing this projection. As we know (or would have guessed anyway), Thierry Kuntzel chose to appear himself in this "panoramic landscape of skins." Where almost at the same moment with *Gilles* he was making a massive displaced self-portrait, and as if condemned to his image, he contrived in *La Peau* to produce a vanishing self-portrait—so much better concealed even than the anamorphosed image of Michelangelo's face in the swirls of his *Last Judgement*. The beauty of this anonymity is that it submits to the gaze of an image of human society as depicted by the installation, in a primal destitution. It is the "bare life" referred to by Giorgio Agamben, but in its pristine simplicity, with no recourse to metaphysics. The skin about which Malaparte wrote, "Only the skin is sure, untouchable, impossible to deny." Mixing skins of different ages, complexions, races, genders, each marked out by its extreme singularity, and all together offering the variety of life, this image that passes while drawing the landscapes of the earth is that of humanity captured in its realness and in its fundamental unreality.

Thanks to Corinne Castel and Gérard Harlay.

CYNTHIA KRELL

JOCHEN KUHN

"In 1968/1969 I began painting, at the age of 14 or 15, and I added the camera at the age of 17 or 18. It was a super-8 camera at an affordable price. I learnt two essential things: first, that when painting I spoke to myself and noticed that I could not separate the processes of painting and internal narration. Second, I often thought that the artistic process does not stop when I put the brush down." [1] This is how in an interview Jochen Kuhn describes the beginning of his artistic activity and the intimate association between narrative and painting. The result of his intense preoccupation over many years, before and after studying painting and film in Hamburg, is more than 20 short animated films and two long feature films, *Kurz vor Schluss* (*Just before Closing*, 1986), and *Fisimatenten* (*Messing About*, 2000). Kuhn describes them as "documentary films" and adds, "because I document the painterly process in real time, like a speeded up documentary film, in which the events are only partly foreseeable." [2] The acceleration allows the recording of the genesis of his paintings image by image with a 35mm camera. Kuhn films the paintings that he paints and paints the images that he films. Apart from painting he also employs his own drawings, photographs, collages, cut out figures, slide projections, etc. In this way spaces and actors come and go during the film and in the course of the narrative—the film as a travel diary of the artistic process and the flow of ideas. We become the observer of a visual process of genesis and decay, of an aesthetic of disappearance. The elimination of one image brings forth a new one. Camera movements are used very sparingly and are restricted basically to the zoom and the panorama. In his painting, by contrast, Kuhn is passionate about details, for close-up and panorama views, and finds unusual perspectives. He is the scriptwriter and director of all his films, the author of his paintings and animations. He also compses the music and does the camerawork. Only the soundtrack and the editing have been done for years by a friend, Olaf Meltzer. This inherently autarchic and autonomous way of working is fundamentally different from feature-film production and also from the division of labor in animated film studios, recalling the myth of the lonely artist in the modern epoch.

[1] Stephan Urbaschek, "Lichteratur und Malerreise – Ein Interview mit Jochen Kuhn, Ludwigsburg, November 2005," in *Imagination Becomes Reality, Conclusion*, ZKM/Museum für Neue Kunst, Karlsruhe, Goetz Collection, Munich 2006, p.106. [2] *Ibid.*, p.110.

The initial sequence from *Neulich 4* (*Recently 4*, 2003) is a perfect example of this. One discovers the artist's alchemist's kitchen seen from over his shoulder, as he mixes and stirs various colors and materials. After about two minutes, a male voice can be heard off-screen. "Recently I was sitting in the studio and was smearing away aimlessly, as I like to do—in order not always to have to think something sensible or to work or do something sensible—and was just about to scratch the gunk away, when suddenly parts of a dream occurred to me, only fragments, but nevertheless." This scene is characteristic of Kuhn's way of working because he frequently revealsthe process of making a painting and combines it with his often associative,fragmentary style of narrating. This scene makes one think vaguely of the famous film by Henri Georges Clouzot, *The Mystery of Picasso*, except that for that film Picasso painted directly onto a pane of glass, whereas Jochen Kuhn paints on canvas. In *Hotel Acapulco* (1987), for instance, the hand of the artist holding a brush crops up repeatedly, thus visualizing the movement in the image and its gradual metamorphosis.

The subject of the films by Jochen Kuhn is the everyday world, as it is, and what we make of it. About the place of fiction, Kuhn says, "The core is fictitious and the

frame is almost always everyday." [3] The male protagonist in *Sonntag 1* (2005) describes his observations during a morning stroll through an empty city: "Last Sunday I had my regular morning stroll, just like I always do, but this Sunday something terrible happened. I noticed that nothing caught my attention. I did not notice anything, nothing that was worth talking about. Nothing special." The film shows, in shades of gray, urban (non-)places such as parking lots, doorways, monuments, intersections, and rows of buildings. What is essential for this mental stroll is the subject of perception and the knowledge that the protagonist can no longer change the world. Kuhn amuses himself with an ironic and laconic self-analysis. His films are characterized by his own voice from off-screen reciting an inner monologue. Thought is thus exteriorized by the voice, creating a intense, intimate sphere. As in literature, the inner monologue as a narrative technique refers to the subjective view of the main character and intentionally renounces the omniscience of the epic narrator. The characters populating Kuhn's films such as *Neulich 1*, 1999, mostly have remarkably neutral, expressionless faces and functional clothing, and fill the role of extras. As they are rarely individualized, they appear to be just outlines, but also in a way timeless. The visual thus corresponds to the content.

[3] *Ibid.*, p. 108.

But a subjective view of the world is not Jochen Kuhn's only motivation in his films, current events such as the reunification of Germany also play a role. Thus, in 1990,

he made the film *Die Beichte* (**The Confession**), which was awarded numerous prizes. The 11-minute film depicts an improbable encounter between Erich Honecker and the Pope John Paul II. Honecker asks absolution of the Holy Father for having watched pornographic films, but only in black and white. On the other hand, he does not regret any of his past his political decisions, but remarks laconically, "History will decide." This extract stages the theme of individual moral responsibility in a humorous and humanist way in a specific historical context. Finally, both authority figures go to heaven and nod off peacefully before the gates of heaven. The ambivalence of moral questions is also explored by Kuhn in *Neulich 5* (*Recently 5*, 2004). In this film the male protagonist, although plagued by moral qualms, goes to a brothel for the first time and begins his narrative with the words, "Recently I visited a brothel for the first time. No, rather it was an erotic massage parlor. That is of course beneath me. I don't need such things." Once at the brothel, the sexual act is not consummated. Instead, he is shown other visitors to the brothel who include people from his family milieu as well as authority figures from his childhood. The film ends with a scene in which the protagonist pays, leans against a stone waiting for his punishment, and then goes home after night has fallen. In the same way, Jochen Kuhn does not want the viewer of his films to simply go home, but considers his works like messages in a bottle, "for which the secondary usage has to be performed by the viewer, namely, taking the bottle out of the water, opening it and then reading the message. And if it is taken just a step further, the finder of the bottle will even go as far as to respond." [4]

[4] *Ibid.*, p. 111.

STEPHEN WRIGHT

AN ART OF "AS IF": THE WORK OF MARTHA ROSLER

"Martha Rosler is an artist" states the opening sentence of the Wikipedia entry under her name. That matter-of-fact assertion is perhaps not as innocuous as it appears, for though it doesn't say much at all about Rosler, it is a refreshing comment on what an artist might be. For as Rosler practises it, art is a heterodox enterprise. She has made it her practice to sunder art from aesthetics, creativity, expressivity, and latterly a marked tendency to transform art into a lens-supported branch of anthropology. As her work demonstrates, art has nothing much to do with expressing oneself, or being creative, or with some effete aesthetic dimension, let alone with the strictures of an academic discipline. Martha Rosler is not a left-wing proselytizer with a camera and a sense of humor—though, she is rarely far from her camera and her wry wit is a key element of her practice. Nor can her heterodoxy be reduced to the diversity of her production, which ranges from writing to collage, film and video to documentary photography, but rather a strategic approach to art making, manifesting itself above all in terms of whom she seeks to address: not merely art world initiates but equally people whose concerns and sensibilities are far from any art world framework. Though her work is content-driven, and that content is often politically motivated, it is anything but didactic; indeed upon closer scrutiny, it's ultimately never clear what Rosler's driving at. In Brechtian fashion—and Brecht was undoubtedly Rosler's single most important influence along with Godard, himself an avowed Brechtian—her work is not about telling people what to think but about prying open a space conducive to thinking critically.

When Rosler began making art in the late 1960s, she was naturally drawn to conceptualism, but was at the same time frustrated by the socially complacent nature of much conceptual work. Art-historically, one might say that Rosler appropriated the formal achievements of conceptualism, yet rather than merely reproducing them within the usual confines of the art world, she sought to inject them with political content and turn them to social purpose. If conceptual art's defining feature might be described as its "tautological imperative" (whereby the autonomous work's success depends on its form reiterating its content which is itself a reiteration of the form, in a process of self-reflexive regress, yielding aesthetic satisfaction), Rosler has consistently sought to unleash the political potential of that imperative, even while maintaining it on a higher level. Her 1975 film *Flower Fields (Color Field Painting)* provides a telling case in point. The super-8 movie opens with shots of the Californian fields where America's commercial flowers were grown (before the industry was outsourced to Colombia). Great tracts of land devoted to floral monoculture appear as monochromatic expanses of reds and yellows: field after field of saturated colour. If it went no further than this, the work could have been a successful abstract piece: these readymade, land art-like "color fields" are indeed what they are... or appear to be. But they turn out to be a mere decoy (one of Rosler's preferred tropes), for as the film soon reveals, there are people working in those fields, making them what they a-re. The camera pans the fields like an eye perusing a canvas, but then zooms in on the largely undocumented, primarily Mexican laborers at work. This jarring disclosure opens up a space where we can think both about the material means of production—the labor carried out by *people* of color—and abstract art's de facto support for the

status quo through its lack of interest in anything but itself. The film ends with a series of clichés about 1970s California, from palm-treed sunsets to happy-go-lucky hitchhikers—but somehow there is no going back to pretending once the exploitation underlying all these aesthetic accoutrements has been laid bare. As so often in Rosler's work, the whole thing is calculated to look like a homemade road movie, as if goading viewers to mutter, "I could do that myself..." in the hope that they just might.

The studied amateurism of that film says much about her whole approach to art, and the double bind in which art as an institution finds itself ensnared. On the one hand, Rosler sees art as a potent tool for the investigation and critique of what in the title of one of her videotapes she refers to as *Domination and the Everyday* (1978). Yet at the same time, art itself is all too often an unwitting agent of domination in the everyday, remaining, for all its benevolent rhetoric, a preserve of the elite, a hidden injury to those systematically deprived of the means to engage with it.

Rosler has addressed this paradox with a two-pronged strategy, deliberately varying the coefficient of artistic visibility of her work, in order to address audiences both inside and outside of the art world. A project such as *If you lived here* (1989), dealing with issues of homelessness in New York's Lower East Side, and produced in collaboration with housing activists, had a deliberately impaired coefficient of artistic visibility enabling it to have a comparatively higher coefficient of social causticity, the underlying idea being that if the work is framed too conspicuously as art, it may sacrifice a certain use value for those whom Rosler hopes to address most. Yet she is a staunch champion of art—which is what it really means to assert that she is an artist—and has always argued against art's dissolution into other social practices. For her, *art matters*, and that is what determines the specific form of her video work, for which she is best known.

But what exactly occurs when we watch one of Martha Rosler's videos, whose deliberately disruptive form is forever reminding us of its status as art? How and why does it work on us if we *know* that it's *just* art—a mere proposition? To understand this is to cut to the quick of Rosler's heterodox approach to art. As suggested above, one of Rosler's favorite figures for describing her work is that of the *decoy*, whereby something appears "as if" it had a certain function, but is in fact a lure, or a proposition. That is, it solicits the viewer to construct the work's meaning or even to "construct" the work itself. Her work's hallmark disruptive elements—the shaky camera, distorted soundtracks and an overall rejection of mastery—all underscore the work's status as a proposition. And that is crucial to Rosler because propositions, far from mastering the viewer, can be overturned or modified. "Everything I have ever done," she has said, "I've thought of 'as if': Every single thing I have offered to the public has been offered as a suggestion of work ... a sketch, a line of thinking, a possibility."

Art work "as a *suggestion* of work": what an intriguing idea! Following that line of thinking, "as-if" would seem to be the two-word cipher for art making—not the unreal counterpart to something more stalwart like "fact-finding," but a super flexible device of the mind for the solving of problems. The "as if" enables our understanding to be guided by the effort of subsuming the unknown under the known; it is thus a kind of relay, forcing the imaginary into a form in order to pry open a broader ranger of possibilities. The "as if" is where the imagination and consciousness overlap, yet where practical purpose (tackling forms of domination at work in the everyday) requires that consciousness remain dominant, such

that the imaginary is present in consciousness only as potential, as a still empty space, whose moral and ideological density is tolerably low. The "as if", in other words, is an emancipatory challenge to expert culture—and the basic mechanism of Martha Rosler's art making.

ALEXANDRA THEILER

CORINNA SCHNITT

A strong dose of humor and irony characterizes Corinna Schnitt's videos. Through her meticulous and merciless portraits of daily life in bourgeois society, this young German artist (b. 1964, Duisburg) focuses on the social interaction of individuals while sending up the notion of propriety. Obliterating the frontiers between documentary and fiction, her films contrast our ideals with social context and the range of human behavior. The films work like mirrors that reveal our reality to us.

Her pieces take shape around an authentic, even biographical element, which the artist deftly manipulates in order to expose its absurd side. An extravagant way of behaving, an odd habit, or a snatch of speech thus develops a comic twist before her lens. One of her first videos, *Schönen guten Tag* (1995), incorporates, for example, messages left on her own answering machine by landlords, who are certainly not at a loss when it comes to useless remarks and advice. On screen we see the artist meticulously cleaning different rooms in an apartment while the messages on her machine run on in voice-over. Presenting the messages one after another emphasizes their ridiculousness.

Voice-over, a frequently used device in documentary film, is a recurrent element in Schnitt's work. We are shown the private lives of anonymous people without embellishment. Like one of the talk shows that are now assured regular screen time on our televisions, Schnitt's camera seems merely to record the talk of a regular Joe or Jane without bringing making any judgments. TV today estimates that any personal story has the right to be aired in public and that voyeuristic audience are sure to find something in it for them. From their perspective, those telling their stories experience the pleasure of appearing on screen and being a part of a singularity that sets them apart from the crowd. Schnitt appropriates this technique and pushes it to the extreme with silly testimonials that play with the limits between documentary and fiction. In *Zwischen vier und sechs* (1997/98), for example, we meet a family that has a very odd hobby on Sunday, namely, cleaning the neighborhood traffic signs. In the piece the artist films herself along with the parents and tells us quite naturally, as a daughter and member of the tribe, all about the process of this family activity. *Raus aus seinen Kleidern* (1999) also alludes to the theme of cleanliness. A young woman tirelessly shakes a piece of her clothing in order to air it out. She explains the importance she places in her wash, the way she must proceed when drying it, and the complications her compulsion creates in her social and love life. An unsettling feeling arises between

the talk about private things and her very fluent recitation, which abounds in details and has just the right amount of humor. Despite an approach that draws on documentary stereotypes, the viewer gradually comes to see the absurdity of the situation, which brings to light the artist's work on the texts.

Speech indeed has a primordial place in these videos. I mentioned the messages that come from answering machines, a kind of discourse that is quite peculiar and fascinating because one is addressing someone without being able to interact with him or her. Schnitt uses the answering machine again in the film

104← *Das schlafende Mädchen* (2001). Gliding over a neighborhood of identical houses, models of ideal family dwellings, the camera comes to rest on one, moves inside, and stops before a reproduction of Vermeer's famous painting, the title of which in German is also the title of Schnitt's work (*A Maid Asleep*). A voice captured on an answering machine is then heard, that of an insurance salesman asking the artist if she has thought about his life insurance offer. But the salesman, thanks to a surprising and amusing piece of verbal ingenuity, also takes advantage of the call to ask her for his pen back, which he forgot during his last visit. Other works draw their raw material from speech rich in the clichés that fill our conversations.

102← For *Das nächste Mal* (2003), the artist asked two young children lying side by side on the grass to enact a typical dialog between lovers. In a chance *locus amoenus*, since this "pleasant place" is located at the center of a highway intersection, the two act out the social representations of love, romanticism, and the idyllic moment. The absence of a natural, appropriate tone not only betrays these actors' lack of practice, but also underscores the lack of inspiration that generally characterizes such intimate moments. *Living a Beautiful Life* (2003) offers a similar approach. The film, constructed around the answers provided by American teenagers as to what would be their ideal life, is nothing more than a series of clichés. In a magnificent house in Los Angeles, a couple lay out for us all the elements making up their happiness, the man repeating the boys' remarks and the woman the girls'. Filmed one after the other and each time in a different room of the flawlessly decorated house, they tell us in a flat, unvarying tone all about their harmonious life as a couple, which is spiced up with extramarital affairs in the husband's case, their exciting professions, the calm they enjoy in the secure neighborhood they've found, the perfect education for their children, etc. The neutral tone and frozen attitudes adopted by the actors to conjure up a private life that stands at the pinnacle of success generate a disconnection that is scathingly funny. For their part, viewers cannot help but be irritated by so much happiness and success. They wind up questioning their own expectations, setting them at odds with what they've already achieved in their lives.

In Schnitt's videos, images are constantly interacting with the text. Each scenario corresponds to a particular way of filming, but with a common characteristic running throughout, for example, long takes without any obvious breaks. *Zwischen vier und sechs* begins with a long aerial shot of the residential neighborhood where the film's very peculiar family lives. The same approach is used in *Das schlafende Mädchen*, mentioned above. The first shot shows a boat that is floating on a lake thanks to computer-generated modeling; then the camera takes off over the identical dwellings of this northern village. The artist thus determines the geographic and social context of the narrative and offers a counterpart to the private sphere revealed in the texts. In some ways this device recalls the documentary format, which, as I mentioned earlier, is often parodied by Schnitt. *Raus aus seinen*

102← *Kleidern*, *Das nächste Mal*, and *Schloss Solitude* (2002) are more surprising

because the artist opts to zoom out in all three. The central characters are initially filmed close up, then the camera gradually pulls back to define the world surrounding them. This movement also corresponds to the development of the absurd aspect of the text and the viewers' dawning awareness of the presence of a scenario. A single long take characterizes Schnitt's latest work, called *Once upon a Time* (2006), which features a camera situated at ground level and slowly revolving on its axis. The camera films the living room of a cozy interior. Domesticated animals, from a cat to a cow and including a pony and a llama, gradually enter the room and use the place—which is devoid of any human presence—as they see fit. The framing and rhythm of the image as it progresses provoke both expectations and frustration in the viewer. The absurdity of the notion of domestication and the incarnation of certain human virtues by animals in fables, for instance, is brought home to us by the slow but steady trashing of this interior.

In the end the question that underpins Schnitt's work is how do we manage to construct our own reality in a society that is filled with expectations and models we feel expected to follow?

KATHLEEN BUEHLER

LYRICAL PORTRAITS—ON HANNES SCHUEPBACH'S FILMS, *PORTRAIT MARIAGE* (2000), *SPIN* (2001), *TOCCATA* (2002), AND *FALTEN* (2005)

P. Adams Sitney called one of the experimental film forms within the American avant-garde of the 1960s, lyrical film. In it, the screen is filled, without any obvious narrative aim, in a relatively abstract manner, with color and movement, and thereby presents not only what is looked at, but simultaneously the act of looking itself. [1] Lyrical film covers not only a kind of camerawork, but also of editing, which allows the looking that is becoming aware of itself to become a real-time experience for the viewer without the need for verbal commentary or a reflective framing, and thus ties the viewer into both a bodily and a mental experience. In the best examples of lyrical film, perception, emotional perception, and reflection intertwine, and are set in motion by a strong aesthetic experience as well as by the metaphorical content of what is seen. An intense interaction takes place between the filmic images and the viewer's inner images. Their mutual effect takes place both alternately and in parallel on the substantive, formal, atmospheric, and emotional planes.

[1] P. Adams Sitney *Visionary Film*, New York 1974, p. 142–144, 370.

This claim to film's immediate and expressive effective power is visible in the work of painter and filmmaker Hannes Schüpbach. [2] In the four short films shown here, he interweaves sequences of images in such a way that, through their metaphorical quality they always refer beyond themselves; they stimulate the viewer's own images, and touch on the viewer's memories. The initial material is not particularly spectacular, but rather, with the exception of a wedding, shows very everyday experiences and calm encounters, which Hannes Schüpbach takes as the initial inspiration for his works, and which he approaches in snatched, carefully selected instants.

[2] Not for nothing did he coin the title "Film direkt" for the film presentations, which he curated, especially in 1999–2001, for various art cinemas and art museums.

105← Despite their different subjects, rhythms, and camerawork, *Portrait mariage*
106← (2000, color, 9 min.), *Spin* (2001, color, 12 min.), *Toccata* (2002, color, 28 min.), and *Falten* (2005, color, 28 min.) can be primarily seen as portraits. They are silent 16mm films, which have arisen through a lively engagement with a person,
105← an event, or a place. If in *Portrait mariage* Hannes Schüpbach accompanies a couple with whom he is friends and their guests through their wedding day in Bergell,
106← in *Spin* it is to the diminishing world of the artist's mother that he lovingly turns. In *Toccata* and *Falten*, by contrast, he pays, in different ways, a tribute to the two cities, Genoa and Paris, in which he lived for quite some time.

The individual works, however, are not simply portraits, as the precisely chosen titles hint, but always also reflections about the memory function of film and the
105← nature of visual perception. Thus, *Portrait mariage* is as much a finely assembled collage of moments on a special day, as a meditation on how perception and memory relate to each other, and how memory has always already inscribed itself in perception. Hannes Schüpbach makes this clear with superimpositions that have the effect of condensing lived moments, and with symbolic motifs, such as the textile ornament of a ribbon tied in a bow which appears at the beginning and the end of the film, and is varied through a range of related objects such as the railings of a staircase and the crowning branches of a tree. In this way, a series of linking elements permeates the wedding portrait, clarifying the connection being celebrated on that day, creates key moments that flash up in memory. The guiding thought of the film is also mirrored in the syntax, particularly in the short blackouts, which the filmmaker uses in all his films to create an space for resonance, in which the visual impressions can unfold their effects. At the same time, these recurring "black moments" structure the stream of images rhythmically and are comparable to the blinking of the eyelids in normal vision.

106← The exquisite movement of *Spin*, by contrast, describes not only the rotation inherent both in our planet and in the movement of tiny electrons, but also short excursions of the artist's aged mother into her progressively diminishing world. The slow, gliding movement of the camera follows the basic spin and simultaneously symbolizes the wandering gaze of the old lady about her familiar surroundings. Her looking into the garden touches upon well-known themes; nevertheless the camera celebrates the blossoming of nature. It celebrates and caresses the ripe, red apples, the luscious green foliage, and the radiant flowers, generating a reflection as a floral pattern on his mother's blouse. The intertwined inside and outside is the film's subject, the given images of nature overlap with the fading memories of the old lady, upon which she reflects with an introverted gaze. The quiet melancholy of this late portrait is balanced by a sequence in which the old lady pulls herself together for a last jubilant walk, energetically striding through her blossoming natural surroundings.

Hannes Schüpbach uses the metaphorical quality of the image not only for the substantive and symbolic plane of the film, but bringing to attention its multi-dimensional sensuousness. The blurred focus and exaggerated colors, as well as a preference for lingering shots on silky, feathery, and velvet surfaces, lend the image not only the effect of a collection of visual stimuli, but also of something virtually tactile on the retina. Furthermore, in addition to this tactile quality, his films have pronounced rhythmical, musical qualities. Not surprisingly, Hannes Schüpbach called his portrait of Genoa *Toccata*, which signifies a musical form as well as the state of being touched. In the three sections, *immediato* (brusque), *reiterando* (repeating), and *vivo* (lively), he bundles his sensuous impressions into cadences and layerings of fragmentary perceptions of light, color, and movement. The eye of the painter is revealed in pulsating patches of color, shaded drawings in light, and faceted or reflected details of images. Schüpbach's painterly imagination is also visible in the joining together of abstract tableaux rather than interrelated narrative episodes.

Finally, his most recently completed city portrait is dedicated to a textile and tactile motif. *Falten* (*Folds*) are thrown not only by fabrics but also by boats on the surface of the water, as well as by legs in classical ballet. In a cascade of observations, the filmmaker explores the subject of folding, bending, smoothing, curving, and unfolding, and at the same time broaches a field of reflection on the relationship between naturalness and that particular artificiality inherent in French culture since the 18th century. Starting with a boat trip, a visit to a castle, the viewing of precious inlaid furniture and elaborately embroidered fabrics, the filmmaker follows the traces of artificially or elaborately formed nature in Paris. Whether it is ballet students practicing, embroidering fingers, the plumage of a peacock in the castle park, elegantly curved tulip heads, or the gentle fingers of star magnolias, the same elegant curve, the graceful rococo twist, and the sophisticated crimping recur again and again.

With this unusual view of the world, Hannes Schüpbach consummates a filmic aesthetic, which can be called rapt, magical, and lyrical in Sitney's sense.

STEFANIE SCHULTE STRATHAUS

THINGS I FORGET TO TELL MYSELF: OEDIPUS INTERRUPTUS SHELLY SILVER'S VIDEO WORKS

James Coleman's video work at Documenta 12 was shown in an auditorium without chairs; both the work and the auditorium could be seen from the outside through a glass wall. Shelly Silver did not know that I was observing her when she went up to the screen and looked behind it, as if she had to check the seam between real space and cinematographic space. At that moment Harvey Keitel began his monologue from the screen, "Why are we here, what is the meaning of this gathering?" Silver jotted down this phrase. Keitel's enigmatic Shakespearean English absorbed everyone. What was the subject of his monologue? Silver thought that she could hear Oedipus. Or, as anticipated by the title of her 1989 video work, *Things I Forget to Tell Myself*.

In this video, the artist, born in New York in 1957, allows us snapshots of the city in which she has been living and working to the present day. Sometimes her hand covers the image, sometimes it forms a lens which guides the gaze to the windows of a house, to a door. In 1984—when Silver was working in the first high-definition studio in the United States—the film theorist Teresa de Lauretis, in her essay "Oedipus interruptus," called femininity and masculinity a movement toward the Oedipal stage: "the movement of narrative discourse which determines and even generates the male position as that of the mythical subject, and the female position as that of the mythical enigma, or simply as the position of the space in which the movement takes place." [1]

[1] Teresa de Lauretis, *Alice Doesn't: Feminism, Semiotics, Cinema*, Indiana University Press, Bloomington 1984, p. 143–144.

"But from this does it follow," she asked, "that every portrayal of desire of the female subject is hopelessly caught in *this* connection of image and narrative, in the net of an Oedipal logic?" [2]

[2] Ibid., p. 152.

Video is able to subvert the rules of narrative cinema because, not being made up of a linear sequence of individual images it does not insist on an integral visual system and thus allows a different organization in space. In Silver's 1989 video work, *getting in*, the male and the female points of view coincide. We see the doors and entrances of various buildings and houses. We hear a male and a female voice having sex; their sighs choreograph the cuts, the purposeful movement in the direction of the house entrances, the opening of doors, the dizziness when looking at the revolving door. This is an example of how video was once able to offer the viewer a series of possible identifications, and thereby an ability to act.

In the 1990 video work, *we*, the visual system of the cinema is cancelled by the split screen: on the left people in a pedestrian zone, on the right a hand masturbating a penis. "The possibility that the viewer is looked at in the act of looking," according to Lauretis, "is present in an exaggerated way in the world of pornographic images (and in film). Because of its 'direct effects on the social and psychic aspects of censorship,' [the fourth gaze] introduces social aspects into the act of looking

itself." [3] The "fourth gaze" finds expression in a text by Thomas Bernhard which runs through both halves of the image: "If we keep attaching meanings and mysteries to everything we perceive ... we are bound to go crazy sooner or later." [4] In her video works made between 1986 and 2006, Silver invites viewers to associate freely instead of interpreting, to engage in a collective search for what is repressed behind the visible and between the lines, like on a magic writing pad. Freud compared the magic writing pad—a wax tablet on which what is written becomes invisible upon lifting the cover-sheet, but which preserves a trace/copy underneath that remains legible in suitable lighting—with the function of our psychic apparatus of perception. [5] In Silver's video works, texts generate marks and images. The stance of the viewer, his or her position in relation to the artistic work, is sometimes one of reading, sometimes one of looking. This, and the viewer's constitution by a preceding process of (gender) identification, lend the viewer subjectivity and historicity.

[3] Ibid., p. 148. Quotes are from Paul Willemen, "Letter to John," in *Screen*, issue 21, no. 2, summer 1980, p. 57. [4] Thomas Bernhard, *Correction*, Alfred A. Knopf, New York 1979. [5] Sigmund Freud, "A Note upon the Mystic Writing-Pad" (1925), *General Psychological Theory*, Touchstone, New York 1997, p. 12.

This is what Silver is interested in. She takes her characters seriously as historical figures and allows them to talk about themselves through questioning. From her questions, the figures' own biographies grow before the eyes of the public. What is said and what is not said provide space for association. In *Meet the people* from 1986, people without any recognizable relationship with the artist sit before the camera and talk about themselves, about their life, their desires, their dreams. The figures are fictitious, but their stories appear to be real. Twenty years later, the internet has enabled a continuation of this project. http://www.desiredescape.net is a website for those who want to escape from certain areas of their lives. Visitors to this site share experiences, hopes, and escape strategies with one another.

In the 1990s, Silver spent some time outside the United States. She interviewed people in Germany, France, and Japan and researched the relationship between normality and exceptional states of affairs, between nation and identity, between the private and the political. In *Former East/Former West* from 1994, she interviews passers-by in Berlin. They talk about "home," their country, and their desires and fantasies after German reunification. The intermediary relationship of the artist/author to the interviewees is made into a narrative from the Oedipal perspective in *37 Stories About Leaving Home* (1996). A woman leaves home to flee from an evil curse. Following the logic of the story, she believes that she will be saved if she gathers stories in a strange place. Her journey from New York to Tokyo is the starting-point for the video in which 37 women between the ages of 15 and 83 are asked about their personal memories from the time at which they became adults.

Silver goes furthest in her installation video work *What I'm Looking For*, from 2005. In search of protagonists, she composed the following ad: "I am looking for people who like to be photographed in public and, in doing so, reveal something of themselves (a part of the body or something else)." [6] She invited people to present themselves to the scopophilia of the artist and thus to that of the public. What is crucial, however, is that Silver does not use the moving image, but records moments of exhibitionism in photographs. This procedure is obliged to cede to the narrative structure of desire that upholds it. Through their rapid succession, the individual images start to move and the entire process is accompanied by a voice-over commentary, which talks about the failure of the project. People do

not show up at the meeting place; the pre-given subject-object relationship is overstretched; Silver's conditions are not respected. The profiles which themselves show the people who patronized the encounters are the only images that can be fixed; it for this reason that Shelley Silver takes them out of the moving image to hang them on the wall of the projection and installation space.

[6] www.fdk-berlin.de/en/forum/archive/forum-archive/2005/video-installations/what-i-m-looking-for.html

Two years after *getting in*, Silver made perhaps her most narrative film entitled *The Houses That Are Left* (1991). In dream interpretation, houses are the expression of one's own personality structure and play an intermediary role. Just as Silver investigated the seam between the screen and the auditorium in Kassel, in her work the internet, the video-image, and the television form seams between the inside and the outside, between the real and the virtual, between the spaces of production and reception. *The Houses That Are Left* connects the world of the living with that of the dead. Arrived in the world beyond, there is not much to do other than observe the living on television. Forbidden messages to the world of the living disturb the existing order. It is in the interests of market research, which not only analyzes, but also creates our needs, to control the social structure. We see the female protagonists at a job interview as if on television. From off-screen the question can be heard, "What is it about market research that interests you in particular?" "I love to write," is the response, "but writing is very solitary work. So I decided to look into a profession where I could use my writing skills in conjunction with something that would allow me to work with people ... " But influences from the beyond destroy her video takes. While she is asleep, lines of text appear on the screen next to her bed, "It seems you can kill yourself the way you have a dream ... Isn't suicide the solution?" In the background, as if on a magic writing pad, the image of a couple dancing appears.

Getting in: after Oedipus solved the enigma of the Sphinx at the entrance to the city of Thebes, the Sphinx plunged into the sea. How could this suicide have been prevented? In *Suicide* from 2003, the filmmaker Shelly Silver, aka Amanda, travels to Japan, perhaps to pose this question to the Sphinx. She remains without an answer, on the surface, like a tourist. Her thoughts and feelings, which do not reflect what she is experiencing, are formulated in letters to her ex-boyfriend, rather like the missives from the nether world to the land of the living. But why Japan? "In Shintoism," according to Silver, "mountains, rivers, animate, and inanimate objects are revered like people and this belief enters also into Japanese visual culture. This seemed to be the perfect environment for Amanda's wild, indiscriminate projections—and it is a place where she could exist in complete isolation, without any linguistic or cultural ability to communicate, where the desire of the anonymous heroine could be unleashed without qualms, beyond the danger of any factual human interaction." [7] And so she does not find any answers. But this is still far short of a good reason for plunging into the sea like the Sphinx.

[7] www.fdk-berlin.de/forumarchiv/forum2004

As Thomas Bernhard may have said, the simplest interpretation is sometimes the most authentic. In *small lies, Big Truth* (1999) we hear court evidence from US President Clinton and his lover, Lewinsky, spoken by several voices and superimposed with images of animals in the zoo. *Rooster*, which was made for the Berne Biennale, is based on a Jewish legend told by Rabbi Nachman about a prince. He decides to become a rooster, to sit naked beneath the table and to peck at the grains of corn that fall. Cured, he stands up, gets dressed, sits down at the table, and eats.

However, he is still a rooster, but one that can carry out such gestures. Silver deconstructs the narrative into its cinematographic components. On entering the installation, the viewer passes in front of a sort of Sphinx: a projection of over-sized men and women, upright, but naked with a crown on their heads—a possible narrative conclusion, right at the beginning, which implies the failure of the image to conclude a narrative. Inside the exhibition a female voice tells the Rabbi's story. The images are distributed among four monitors; the position from which to view them can be freely chosen.

If Oedipus solved the enigma of the Sphinx, he did not, however, find the real enigma of his existence. The Sphinx survived its plunge into the sea; this we learn from Silver's video works. Back from Kassel, Shelly Silver pulls out her notebook and quotes Harvey Keitel, "Why are we here, what is the meaning of this gathering?"

Cet ouvrage paraît à l'occasion de La 12ᵉ Biennale de l'Image en Mouvement, 12-20 Octobre 2007
Direction éditoriale: Marie Villemin
Lectorat et correction: Clare Manchester, Salome Schnetz, Alexandra Theiler Furrer, Marie Villemin, Laura Legast
Traductions: Michael Eldred (C. Klopfenstein, J. Billing, J. Kuhn, H. Schüpbach, S. Silver), François Grundbacher (C. Klopfenstein, J. Kuhn, H. Schüpbach), Gauthier Herrmann (J. Jonas), Françoise Lassebille (J. Billing, S. Silver), John Lee (D. Bernardi, T. Kuntzel, K. Goshima), John O'Toole (P. Costa, R. Morin, S. Tornes, P. Huyghe, C. Schnitt, préface), Stephen Wright (M. Rosler)
Conception graphique: no-do → Noémie Gygax & Yann Do
Lithogravure et fabrication: Musumeci S.p.A., Quart (Aosta)
Caractère typographique: Maple (Process)

12ᵉ Biennale de l'Image en Mouvement — Centre pour l'image contemporaine (Saint-Gervais Genève)
Equipe et collaborateurs
Direction: Peter Stohler
Direction artistique: André Iten
Programmation: André Iten, Alexandra Theiler Furrer
Commissaires d'exposition: André Iten, Alexandra Theiler Furrer
Comité de sélection de la compétition: Stéphane Cecconi, Marianne Flotron, Aurélien Gamboni, André Iten
Jury de la compétition: Lars Henrik Gass (D), Philippe-Alain Michaud (F), Jean-Pierre Rehm (F), Marie Sacconi (CH), Koyo Yamashita (J)
Aménagement du Vidéolounge et BIMBar: Les Arts Minis (Emmanuelle Dorsaz et Jessica Storz)
Catalogue: Marie Villemin
Promotion et presse: Laura Legast assistée de Sandra Ferrara
Technique informatique, webmaster: Kevin Rollin
Coordination et secrétariat: Anne Bratschi
Assistant administratif: Olivier Talpain
Coordination Bac: Chloé Bitton assistée de Virginia Bjertnes
Technique: Laurent Desplands assisté de Jérémie Gindre, Frédéric Post, Steve Leguy, Tristan Audeoud, Gael Grivet avec la collaboration de Fabio Jaramillo et de l'équipe du Bac
Construction: Paolino Casanova
Coordination de la diffusion: Alexandre Simon, Gérard Burger
Diffusion: Eric Amoudru, Museng Fisher, Nathalie Sugnaux, Tristan Audeoud, Aurélie Doutre
Coordination accueil et soirée d'ouverture: Yaël Ruta
Accueil: Tristan Audeoud, Tiziana Bongi, Camille Gonzales, Florian Gras, Pauline Julier, Nathalie Wenger
Graphisme: Gavillet & Rust (communication), no-do (catalogue)
Administration SGG: Yoko Miyata et Laurent Gisler
Collaboration: Tout le personnel de Saint-Gervais, Genève

Expositions partenaires:
Messieurs Jean-Paul Felley et Olivier Kaeser, attitudes — espace d'arts contemporains, Genève
Madame Katya Garcia Anton, Centre d'Art Contemporain, Genève
Madame Véronique Bacchetta, Centre d'édition contemporaine, Genève
Madame Annie Aguettaz, imagespassage, Annecy
Madame Karine Vonna, Villa du Parc, Annemasse
Mesdames Sylvia Alberton, Marie-Claude Stobart et Monsieur Uriel Orlow, Blancpain Art Contemporain, Genève

Nous tenons spécialement à remercier pour leur soutien:
Monsieur Patrice Mugny, Maire de Genève et conseiller administratif en charge du Département des affaires culturelles de la Ville de Genève
Monsieur Charles Beer, président du Conseil d'Etat et responsable du Département de l'instruction publique de l'Etat de Genève

Fondation pour l'Art Moderne et Contemporain, Genève
Société de la Loterie de la Suisse Romande, Genève
Pro Helvetia, Fondation suisse pour la culture, Zürich / Genève
Services Industriels de Genève
Pour-cent culturel Migros, Zürich
Fondation Oertli, Zürich
Ageda S.A., Genève
Hôtels Cornavin **** et Cristal ***, Genève
Le Lola, Genève
Haute Ecole d'Art et de Design, Genève
Biennale de Lyon
Centre Culturel Suisse, Paris
Istituto Svizzero di Roma — Spazio Culturale di Venezia
Activités Culturelles de l'Université de Genève
Théâtre Saint-Gervais Genève
Altsys, Genève
Lumens 8 sarl, Genève
Service des espaces verts et de l'environnement de la ville de Genève
Utopiana (Suisse / Arménie)
Le Centre national d'art et de culture Georges Pompidou, Paris

Studio David Claerbout Anvers, James Cohan Gallery New York, Coop Video Montréal, Hollybush Gardens Londres, Galerie Peter Kilchmann Zurich, Galerie Yvon Lambert Paris / New York, Galerie Presenhuber Zurich, Galerie Olaf Stüber Berlin, Swissfilms, SWR Media Services, Galerie Micheline Szwajcer, Anvers.

Mme Anna Barseghian & M. Stefan Kristensen, M. Pierre-Alain Besse, M. Raphaël Biollay, M. François Bovier, M. Lionel Bovier, Mme Marianne Burki, Mme Helen Calle-Lin, Mme Corinne Castel, Mme Renate Cornu, Mme Virginie Dubois, M. Marc Fassbind, M. Jean-Paul Felley, M. Enrique Fontanilles, M. Aurélien Gamboni, M. Nicolas Garait, M. Jean-Pierre Greff, M. Olivier Guillermin, M. Jean-Pierre Herrera, Mme Sara Hesse, Mme Charlotte Hug, M. Vincent Jacquemet, M. Olivier Kaeser, M. Pius Knüsel, M. Urs Küenzi, M. Olivier Kuntzel, M. Philippe Macasdar, M. Sergio Mah, Mme Martine Marignac, M. Ricardo Matos Cabo, Mme Valérie Mavridorakis, Mme Heike Munder, M. Nicolas Nahab, M. Jean-Pierre Rageth, M. Jean-François Rettig, M. Fabrice Revault, Mme Susana Rodrigues, Mme Salome Schnetz, M. Cornelio Sommaruga, M. Didier Stalder, M. Nicolas Trembley, M. Frank Westermeyer, Mme Jacqueline Wolf, M. Stephen Wright, M. Koyo Yamashita.

Tous les artistes et les auteurs

Saint-Gervais Genève, Fondation pour les arts de la scène et de l'image, est subventionnée par le Département des affaires culturelles de la Ville de Genève et bénéficie du soutien de la République et du Canton de Genève.

Fabriqué en Europe.

Co-édition:

JRP|Ringier
Letzigraben 134, CH-8047 Zurich
Tel. +41 (0) 43 311 27 50
Fax +41 (0) 43 311 27 51
www.jrp-ringier.com
info@jrp-ringier.com

ISBN 978-3-905829-01-3

Centre pour l'image contemporaine | Saint-Gervais Genève
5, Rue du Temple, CH-1201 Genève
Tel. +41 (0) 22 908 20 60
Fax +41 (0) 22 908 20 01
www.centreimage.ch
cic@sgg.ch

ISBN 2-940181-03-9

Les titres publiés par JRP|Ringier sont disponibles dans le réseau international de librairies spécialisées et sont distribués par les partenaires suivants: **Suisse** → Buch 2000, AVA Verlagsauslieferung AG, Centralweg 16, CH-8910 Affoltern a.A., buch2000@ava.ch, www.ava.ch / **Allemagne et Autriche** → Vice Versa Vertrieb, Immanuelkirchstrasse 12, D-10405 Berlin, info@vice-versa-vertrieb.de, www.vice-versa-vertrieb.de / **France** → Les Presses du réel, 16 rue Quentin, F-21000 Dijon, info@lespressesdureel.com, www.lespressesdureel.com / **Angleterre** → Cornerhouse Publications, 70 Oxford Street, UK-Manchester M1 5NH, publications@cornerhouse.org, www.cornerhouse.org / books / **Etats-Unis** → D.A.P. / Distributed Art Publishers, 155 Sixth Avenue, 2nd Floor, USA-New York, NY 10013, dap@dapinc.com, www.artbook.com / **Autres pays** → IDEA Books, Nieuwe Herengracht 11, NL-1011 RK Amsterdam, idea@ideabooks.nl, www.ideabooks.nl

Pour obtenir une liste de nos librairies-partenaires dans le monde ou pour toute autre question, contactez JRP|Ringier directement à info@jrp-ringier.com, ou visitez notre site Internet www.jrp-ringier.com pour plus d'informations sur la compagnie et le programme éditorial.